U0092673

中華非物質文化叢書・文學類・戲曲系列

# 粵曲詞中詞第四集

潘少孟署

張文（漁客） 著

Sūnyatā

書名：粵曲詞中詞四集

系列：心一堂・中華非物質文化叢書・文學類・戲曲系列

作者：張文（漁客）　著

主編：潘國森

責任編輯：程倚桐

出版：心一堂有限公司

地址/門市：香港九龍旺角彌敦道610號荷李活商業中心十八樓05-06室

電話號碼：(852)6715-0840

網址：http://www.sunyata.cc

電郵：sunyatabook@gmail.com

網上書店：http://book.sunyata.cc

網上論壇：http://bbs.sunyata.cc/

版次：二零一八年九月初版

平裝

定價：　港幣　　一百六十八元
　　　　新台幣　　六百七十元

國際書號　ISBN　978-988-8316-79-3

香港及海外發行：香港聯合書刊物流有限公司

香港新界大埔汀麗路36號中華商務印刷大廈3樓

電話號碼：(852)2150-2100

傳真號碼：(852)2407-3062

電郵：info@suplogistics.com.hk

台灣發行：秀威資訊科技股份有限公司

地址：台灣台北市內湖區瑞光路七十六巷六十五號一樓

電話號碼：(886)2796-3638

傳真號碼：(886)2796-1377

台灣地區網絡書店：http://www.bodbooks.com.tw/

台灣國家書店讀者服務中心：

地址：台灣台北市中山區松江路二〇九號一樓

電話號碼：(886)2518-0207

傳真號碼：(886)2518-0778

網絡書店：http://www.govbooks.com.tw

中國大陸發行　零售：心一堂

深圳店：中國深圳羅湖立新路六號東門博雅負一層零零八號

電話號碼：(86)0755-82224934

北京店：中國北京東城區雍和宮大街四十號

心一堂官方淘寶流通處：http://shop35178535.taobao.com

「綠邨之友」：「半世紀前馬交始遇，五三年後香海相逢。」
前排右起：陳曙光，李添勝伉儷，潘琪，雷惠珍，許淑嫻，周重茂。
後排左起：梁泰，曹濟，張文，梁天。

「綠邨之友」一九八七年敘舊合照
前排：右一潘琪（粵曲班導師及唱家），右四吳慧心（閨秀唱家及配音藝員），右六許淑嫻（話劇藝員及電子傳媒編劇）。
後排：左三伍龍（前麗的電視藝員），左四黃柏鳴（電影大亨），左五馮守剛（前電視新聞主播），左十一為本書作者。
附註：梁碧玉、曹濟、李添勝、梁天、蘇翁、陳曙光及楊展飛缺席。

中華非物質文化叢書・文學類・戲曲系列

蔡文姬在左賢王懷中溘逝，效果震憾。
（吳泳輝、鄭燕簪合唱《絕唱胡笳十八拍》）

一九九九年「勵進曲藝社」春節聯歡。前排左起：靳夢萍伉儷，曹濟伉儷，李添勝，張文。台上歌者：劉燦明（左）、文敏（右），演唱曲目為《紫鳳樓》。

客家麒麟，形狀古怪（攝於新界林村十年建醮）

圍村十年建醮（攝於新界廈村）

李白舉杯邀明月（攝於邯鄲市黃粱村）曲見《李白醉月》

伍員（音雲）攝於邯鄲趙苑，曲見《鐵血金蘭》

欸乃（音澳靄、搖櫓聲）（攝於元朗南生圍）曲見《趙氏孤兒之捨子存孤》《有情活把鴛鴦葬》

壽桃也叫「桃包」（鄉人稱供祭品用途的為「壽包」）攝於屯門《龍之聲曲藝社》聯歡生日會

赤兔馬（木製）（攝於湖北荊州城桃園曲見《虎將佳人》

「積善之家，必有餘慶（音姜）。積不善之家，必有餘
（殃）。」（攝於澳門鄭家大屋）曲《同是天涯淪落人》

梁天在綠邨電台主持節目（一九六六年中，住家男人）

兩位撰曲家：陳錦榮（中）、鄧偉堅（右），左為本書作者。

「水繪園」曲社主持人購得《粵曲詞中詞二集》，轉奉「雯藝軒」。左起：郭志芳女士、黃綺雯老師、本書作者。

港島私伙局和唱《沈園遺恨》，頭架唐鎖（台上右一）既拉且唱（難度頗高），女角為李碧基（台上左一）。

中華非物質文化叢書・文學類・戲曲系列

女貞（子），曲見《朱買臣》。（攝於河北廣府古城）

帝女和番。
噶爾丹鄉妻
觀望月泪
消消斷腸
傾瀉一壺
水嵌在烏
蘭布统間

藍齊兒（康熙帝女、噶爾丹妻）因為和番而下嫁蒙古部落首領。後噶爾丹叛亂，帝御駕親征，誅之（黃政致老師攝於烏蘭布统草原）。曲見《烽火碎親情》。

# 目錄

心一堂《中華非物質文化叢書》總序 ........................................ 7

感言（代序） ........................................ 陳錦榮 ........................................ 11

黃序 ........................................ 黃政致 ........................................ 9

自序 ........................................ 黃政致 ........................................ 13

〈張文粵曲詞中詞四梓〉 ........................................ 黃政致 ........................................ 15

〈依前韻題張文先生著粵曲詞中詞第四集〉 ........................................ 潘少孟 ........................................ 16

（一）曲詞錯讀尋常見——一字兩音的錯讀 ........................................ 21

（二）曲詞錯讀尋常見（二） ........................................ 28

（十）惜（惜身、珍惜） ........................................ 28

（十一）覺（一覺、夢覺） ........................................ 29

（十二）車（音奢、居） ........................................ 30

（十三）帥（通率） ........................................ 33

（十四）使（大使、使君） ........................................ 34

（十五）餘慶（慶音磬、姜） ........................................ 36

（三）詞曲錯讀尋常見（三） ........................................ 36

（一）惴惴不安 ........................................ 21

（二）陰霾 ........................................ 21

（三）販夫走卒 ........................................ 22

（四）處方 ........................................ 22

（五）喪 ........................................ 23

（六）縷 ........................................ 24

（七）舉案 ........................................ 25

（八）參商 ........................................ 26

（九）伍員 ........................................ 27

中華非物質文化叢書・文學類・戲曲系列

1

（十六）秋思（思音詩、試、腮）　37

（十七）煎（音箋、箭）　37

（十八）并（音娉）州　38

（十九）禁（音襟、金、噤）　40

（二十）倩（音善、秤）　41

（廿一）仔（音子）細、仔（音資）肩　43

（廿二）女紅（紅音功）　43

（廿三）「見、現」之分　44

（廿四）酈（音歷）　46

（五）曲詞錯讀尋常見（五）　50

（四）曲詞錯讀尋常見（四）　50

《文姬歸漢》補遺──蔡昭姬因避諱而改名文姬　51

（六）曲詞錯讀尋常見（六）　54

　　　　　　　　　　56

（廿五）躓（音礩）、趲（音贊）　56

（廿六）爍（音削）、礫（音玲、上入聲）　58

（廿七）西泠、泠泠、泠　60

（廿八）薄（音礴、碧　63

（廿九）令（音玲、另　63

（三十）飧（音孫）餐（音燦之陰平聲）　65

（七）曲詞錯讀尋常見（七）　67

（八）曲詞錯讀尋常見（八）　67

（三一）俸（音鳳、陰上聲）　70

（三二）醮（音照），蘸（yap、陰去聲）　70

（三三）勘（音磡），湛（音斟　71

（九）曲詞錯讀尋常見（九）　73

（三四）螓（音秦）首蛾眉　76

（三五）墨瀋　78

（三六）復　78

（三七）曲詞錯讀尋常見（十）　81

（三八）兜率天　83

（三九）欸乃（音襖靄）　83

（三九）朱門、朱簾　85

（四十）曲詞錯讀尋常見（十一）　88

（四十）從奢靡到靡靡之音　90

（四一）關於屏字的讀音　90

（四二）曲詞錯讀尋常見（十二）　92

（四二）崔蔍（音頹）　94

（四三）曲詞錯讀尋常見（十三）　94

（四三）飲（音蔭）馬　98
（四四）「祖餞」非「酒宴」　99

（四四）曲詞錯讀尋常見（十四）　99

（四五）「鴛鴦兩地涼」　101

（四六）⋯長頸鳥喙（音誨）　103

（四七）曲詞錯讀尋常見（十五）　105

（四七）「凝睇」非凝望　105

（四八）酹酒　106

（四八）曲詞錯讀尋常見（十六）　108

（四九）唉（音屬）　108

（五十）教（音較、蛟）　110

（五十）曲詞錯讀尋常見（十七）　112

（五一）甕牖（音有）非甕牘（音讀）　112

（五二）雙淚不同紅淚　113

（十八）曲詞錯讀尋常見（十八）　115

（十九）「債台」高築何處　116

（二十）戲曲燈謎三十題　119

（廿一）弘揚戲曲雅集徵聯揭曉　123

（廿二）徵聯比賽題目：漁客（比翼格）　129

（廿三）《蔡》曲的「巴烏」與蘆笙　134

（廿四）《破鏡待重圓》的曲詞　139

（廿五）絕唱．六月．靈臺　141

（廿六）文學講座曲詞探討　145

（廿七）為《冷雨幽窗》釋詞（小青故事有不同版本）　151

（廿八）從「無恙」說到「亡恙」　158

（五三）薤（音械）露　158

（五四）騎有兩音　162

（廿九）張家界之旅的《梯瑪神歌》　166

（三十）摘纓、破鏡、小宴、西湖　173

（三一）花牌上的賀詞　178

（三二）高球教練唱家風　182

（三三）《梁紅玉擊鼓退金兵》的唱詞　186

（三四）魑魅魍魉　193

（三五）為《三夕恩情廿載仇》釋詞　197

（三六）澳遊小記　205

（三七）八十八齡歌米壽（上）　210

（三八）八十八齡歌米壽（下）　220

（三九）戲棚、醮會、醮聯　225

（四十）此夜新光候入場　234

（四一）鄭成功之別家練兵　238

（四二）陸登、可法、紅玉、文姬、于叔夜　241

（四三）圍村歌舞慶重陽、腰鼓舞蹈　248

（四四）《歸時》與《楊翠喜》　253

（四五）司馬相如的《琴心記》和《白頭吟》　259

（四六）秋海棠　263

（四七）巾幗英雄花木蘭　268

（四八）《南宋駕鴦鏡》之〈焙衣情〉　275

（四九）《胭脂店》出自《留鞋記》　283

（五十）金婚、曲藝、徵聯　287

（五一）為《喋血睢陽》釋詞（上）　295

（五二）為《喋血睢陽》釋詞（中）　299

（五三）為《喋血睢陽》釋詞（下）　303

（五四）為《喋血睢陽》釋詞（續篇）　307

（五五）蝶迷花醉救風塵　311

（五六）朱弁留金十六年　315

附錄

（一）京劇唱詞淺釋　319

（二）貴妃醉酒　319

（三）《龍鳳呈祥》　331

編後記　335

　　　　　338

中華非物質文化叢書・文學類・戲曲系列

5

# 心一堂《中華非物質文化叢書》總序

清末名臣體仁閣大學士張之洞在《勸刻書說》指出：「且刻書者，傳先哲之精蘊，啟後學之困蒙，亦利濟之先務，積善之雅談也。」

心一堂秉承「弘揚傳統、繼往開來」為宗旨，自成立以來，一直致力在文獻整理和圖書影音出版，與中華非物質文化遺產研究會合作，出版中華非物質文化叢書。中華非物質文化遺產研究會的工作方向旨在傳承、推廣及弘揚源於中國的世界級及國家級「非物質文化遺產」（Intangible Cultural Heritage）。

本叢書專門挑選學養識見湛深作者傾注心血完成的傑作，讓更多高水平的中文著作能夠在大中華圈以至全球廣泛流通。因此，我們歡迎讀者提供寶貴意見，亦希望能夠與海內外文化界的翹楚合作出版優質書籍。

潘國森、陳劍聰

心一堂中華非物質文化叢書主編

二零一二年九月

中華非物質文化叢書·文學類·戲曲系列

# 黃序

雞年伊始，喜聞張文兄大作《粵曲詞中詞》即將付梓，並囑吾寫序。僕忝為撰曲人，雖力有不逮，亦只好恭敬從命。

記曩日曾聽楊子靜、莫汝城兩位文壇巨擘授課，靜公述及撰寫粵曲除有國學粵樂基礎外，須具文、史、地、時四大知識；莫老亦謂粵曲唱詞乃長短句，是為宋詞所續。誠哉專家之言也！可見粵曲詞彩非比尋常，不乏鉤沉歷史及深奧國學。尤其南音唱詞，更是承傳了七律詩句的精。如陳冠卿卿叔的代表作《祭玉河》中，南音為「頂針緒蔴格」：「緣縱了時情未了，了了余懷可示嬌。嬌聲噎噎，猶在身前繞，繞梁琴韻，一似若仙女下瓊瑤……」，更是絕妙精品。

粵劇、粵曲凡數百年以來備受人們喜愛，主要原因除旋律動聽、富有地方特色外，還有優雅唱詞。如名曲《山伯臨終》裡的「牛女星分」、「裴航搗藥」、「尾生抱柱」和「啞口槐蔭」等等，觸目皆是！張文吾友自號「漁客」，撰寫食經有年，對海鮮尤有研究；且國學功底深厚。拙作《腸斷冷宮秋》經張兄推薦，註解曲詞。

再將《詞中詞》結集成書，而第四冊即將付梓，本人應邀寫序，亦草一七律賀之！

願集出版受到歡迎，得以弘揚中華國學，承傳文化，張兄善莫大焉！

是為序。

黃政致

二零一七年四月十八日

# 感言（代序）

粵曲是嶺南的傳統曲藝。雖然時至今日，上世紀歌壇曲苑的盛況不再，但普羅大眾中傳唱，卻非常興旺。在省內粵語地區，私伙局遍佈城鄉。在香港，粵曲「秀」長演不歇，憑借民間這方沃土，粵曲得以薪火相傳。

可是，這植根於民間的曲種，卻在不知不覺中給人誤讀。以為它是通俗文藝，而且是供人演唱的，一聽即過。不像小說、詩歌那樣可慢慢欣賞，細細品味。所以，撰曲者對粵曲的用詞造句，也不像先輩那樣考究了。大抵認為，按句押上韻完成了。有些曲詞借來借去，反正是前人曾使用的，便不求甚解。唱者更是按詞而唱，甚而唱錯或漏了字使曲詞不通也沒有察覺，照樣錄音出碟。一些有識之士對此雖有微詞，但在這快餐年代，並沒有甚麼人去關注這類被視為小節的問題。

一次聚會，張文（漁客）先生送我一本《粵曲詞中詞二集》，我才知道，在碌碌紅塵中，竟然還有文士潛下心來，對粵曲中的用詞上下求索，探尋出處加以詮釋，以獻讀者。我輩觀書，更是獲益良多，深感遣詞造句，應力求精準，不可馬虎造次！

中華非物質文化叢書·文學類·戲曲系列

11

時隔兩年，又聞張文先生新作付梓。欣喜之餘，對他的苦心執著，對他孜孜不倦的「工匠精神」，我肅然起敬！

陳錦榮

二零一七年十二月十八日

# 自序

《粵曲詞中詞》對於箇中名詞的詮釋，一向以來，都是開門見山，直接解讀；但今回第三、四集卻有若干不同，係以敘事形式作記錄，且大部份內容所描述生活細節，或莊或諧，對讀者倘能藉此而增加興趣，有厚望焉。

今集於聯語燈謎較多着墨，內文資料，雖云小眾，畢竟也是許多名家精心之作，值得讀者細閱。此等有關聯語燈謎的傳統文化，喜有「博文詩藝社」以及「聯文雅集」諸君子提供，得以成書。

而書法家潘少孟老師先後賜詩題字，為本書增光不少，因此對潘老師、「詩藝社」以及「雅集」諸位君子之盛情可感。

其次，有居於羊城兩位撰曲家，分別是黃政致老師和陳錦榮女士。前者除精通絃索之外，對文藝詩詞，尤其獨步，是以談古道今，推廣粵劇及說書文化，不遺餘力，羊城曲藝蓬勃，老師居功至偉。

而大隱隱於市的陳女士，為人素來低調，但撰曲數量正多，年來坊間流行《秋月照離人》、《花亭圓夢》、《天仙配之重逢》、《忍辱未忘家國恨》、《古渡離愁》、《崔護情未了》，《泣血水繪園》、《知音情永在》及《煮酒論英雄》……等等。尤其是描寫孟姜女與萬杞良的一闋《天涯別恨長》，陳女士

中華非物質文化叢書・文學類・戲曲系列

13

編撰此曲，竟似度身訂造，紅透了一位穗市的子喉梁笑冰，也熱唱了港珠澳曲壇多個年頭。

神來之筆，當然係梁姝的意外收獲了。

年前，得蒙廣州才俊鄧偉堅兄引薦，與陳女士共話席前，切磋曲藝文學，快何如之。

誠然，《粵曲詞中詞四集》能夠順利出版，亦賴潘主編鼎力相助，卒抵於成，作者衷心向上述諸君一再道謝。

張文

二零一八年元月於元朗水車館

精深博大詞中詞菊部辭林賴

釋疑展卷鉤沉千古詠窮源撰

述一時稀烹鮮漁客人爭頌彈

阮張文口有碑名譽艷能通國

學書連四梓可為師 詩賀

張文粵樂詞中詞四梓丁酉春黃政政

精深博大詞中詞，菊部詞林賴釋疑。

展卷鉤沉千古詠，窮源撰述一時稀。

烹鮮漁客人爭頌，彈阮張文口有碑。

名譽氍毹通國學，書連四梓可為師。

詩賀張文粵曲詞中詞四梓丁酉春黃政致

粵唱流風上別絃曲詞音義以詮傳漢文訓詁旁

通釋稗史根源益補箋心力日拋多的見精華再

選四成篇梨園菊部消韋裁堪仰年來細讚研

依前韻題張文先生著粵曲詞中詞第四集　丁酉初夏潘少孟拜禱

粵唱流風上別絃，曲詞音義以訛傳。

漢文訓詁勞通釋，稗史根源並補箋。

心力日抛多的見，精華再選四成篇。

梨園菊部消群惑，堪仰年來細鑽研。

依前韻題張文先生著粵曲詞中詞第四集

丁酉初夏潘少孟拜稿

編按：依前韻指潘少孟詞長為《粵曲詞中詞二集》題詩：

珠璣讀罷高聲引，　不枉勞心盡力研。

菊部狀元知正學，　梨園劇本定新篇。

釋文解惑承張筆，　辨字評音作鄭箋。

演唱時流粵管絃，　曲詞謬誤昧相傳。

張文先生著粵曲詞中詞讀後感賦

甲午初夏潘少孟拜稿並書

# （一）曲詞錯讀尋常見——一字兩音的錯讀

## （1）惴惴不安

雅集場合，有學者談及某位名伶主演《十二欄杆十二釵》一劇時，將上列的頭兩字唱成「喘喘」，顯然不確，應以「聚聚」為合云。而「唯是回來迭遭怪異，正感惴惴不安」，正是原劇的曲詞。

這裡的「惴」，部首為「豎心邊」，作發愁或害怕解釋。「惴惴」純係心理狀態，正好和「不安」相配；而與此外形相近的「揣」則屬「剔手邊」，讀音為「喘」，其一解作估量，可與揣度、揣摩及揣測等調運用。其次是行為、動作，所以，「揣之在手」和「揣入懷中」等詞句，都是解作收藏。

元曲《關漢卿之救風塵》中，有畜牲懷孕，因而出現「馬揣駒」一詞，這個「揣」字，正是懷藏的意思。

## （2）陰霾

二零一一年三月杪，本港立法會會議有議員談及日本核災時，用上「陰霾」兩字，他將之唸作「陰梨」，是錯誤的讀法了。同樣，粵曲《絕情谷底俠侶情》中，亦有「陰霾掃盡待見雲天開」句。

「霾」的正確讀音是「埋」，指大氣中存在多量微細的塵粒和灰屑，導致空氣混濁，天色顯得晦暗陰

沉，這種天氣現象，就叫「陰霾」。

不過，上述的《絕》曲，男角楊過將之唱成「陰迷」，當係音誤，他人依樣葫蘆照唸，並奉之以為圭臬，實屬不幸。

## （三）販夫走卒

有《大鬧廣昌隆之客店訴冤》的折子戲，此中「口白」出現「妳不嫌棄我係販夫走卒，咁我哋對住皇天，雙雙結拜喇啦」這幾句。

某君面對女角時，將「販」字唸成陰上聲的「反」音，有誤，應以陽去聲的「飯」音為合。

本來，在「小販」、「商販」及「行販」等名詞中，唸之成「反」是對的；但「販夫」純指出售貨物的小商人，與同屬動詞的「販賣」、「販運」和「負販」（擔貨零售）等，都要唸作陽去聲了。

至於連接的「走卒」，指隸卒、衙差之類，屬供人差遣的小角色。

## （四）處方

聽《白蛇傳之遊湖》盒帶，有人哼出「筆下不寫文章詩詞，只愛處方調藥，救民於危殆」句，不過，

耳中所聽到的「處方」兩字，男角卻以「曙方」唱之，不合。

生活中以地方而言，辦事處、校務處，成語「出處不如眾處」，以至宋朝岳飛的《滿江紅》詞——「怒

髮衝冠，憑欄處」，和宋·王禹偁（音秤）所寫的《黃崗竹樓記》——「四年之間，奔走不暇，未知明年

又在何處」的名句等，箇中的「處」字，都須唸作陰去聲。

反之，一如相處、懲處、處理、處分、華洋雜處和處心積累等語詞，固然要讀成陰上聲，就算作為名

詞的處士（居家不仕的士人）、處州（今浙江省麗水縣西北），以及本文所說的處方等亦然。

所謂處方，乃是醫師向病人所闖出的藥方罷了。

## （五）喪

聽《山河情淚》，作為帝王的周世宗，唱出「喪家人似可憐蟲，避世難求神仙洞」這兩句，不過，他

把前句首字唸成「爽」字第三聲有誤，該以「桑」音為合。

假如作為失去（如喪失）或死亡（如喪命）的語詞，以「爽」字第三聲出之，完全正確。舉例粵曲

《天涯別恨長》中，生、旦各自唱出一段，分別是「暴秦皇，徒令蒼生城下喪，鑄民恨，哀聲不斷似潮

狂。」又「郎君喪身荒野外，妻那肯獨生於世上」等。

曲詞先後的「喪」字，正是屬於陰去聲（「爽」字的第三聲），成語中的「喪權辱國」、「喪家之犬」、「喪氣垂頭」、「玩物喪志」和「聞風喪膽」等俱如是。

但喪字作為殯葬之間的禮儀，又或關於死者的遺體等，此中的「喪禮」、「舉喪」、「喪家之犬」，以及「喪歌」（又稱「夜歌」，民間風俗歌謠）等等，都是讀音如「桑」的「陰平聲」。

## （六）縷

《唐詩三百首》壓軸篇有《金縷衣》，被說係唐朝節度使李翁之妾杜秋娘臨別作，詩云：「勸君莫惜金縷衣，勸君惜取少年時，花開堪折直須折，莫待無花空折枝。」粵曲亦有《金縷曲》故事取材於唐詩，內容一如上述。

六十年代，有關子喉獨唱的《一縷柔情》，曲意來自唐代王昌齡的《閨怨》詩：「閨中少婦不知愁，春日凝妝上翠樓，忽見陌頭楊柳色，悔教夫將覓封侯。」

「縷」一字兩音，可「柳」可「呂」，如何取捨，悉隨尊便，但在某些已限韻腳的曲目來說，隨意唱之，就會出現問題。

先說一曲《秦淮冷月葬花魁》，分別有「月滿秦堆霜透袖，枕上覺來悲萬縷。」以及「恨與怨，有萬

縷，濁世當長留」幾句。由於此曲屬「優游韻」，所以，女角馬湘蘭先後均以「柳」音唱出，正確。

反之，在《孝莊皇后之情諫》中的「念睿王對我情深，似萬絲千縷」句，女角將末句尾字唸成「呂」音，對比起此曲按序所用的「憂、漏、趣、悠、樓……」等，同樣屬於「優游韻」，因此，如此較為彆扭的「呂」音，不同韻腳，使人有突兀的感覺了。

再例如六十年代也曾流行的粵曲《傾國名花》，則屬「追隨韻」，「呂」音於此完全可以派上用場。

（附帶說出，《傾國名花》曲中的「車」字本屬「賒借韻」，但亦不唸「奢」而唱「居」音，是協調於上述的「追隨韻」者也。）

## （七）舉案

語出《後漢書·梁鴻傳》：「鴻居廡下（堂前兩側走廊），為人賃舂（受僱替人舂米），妻與為食，不敢於鴻前仰視，舉案齊眉。」

詞目指東漢時候的梁鴻與孟光，此處的「案」字並非照讀而另有「械、碗」音，即古時的「食案」──一種盛載食物的器具，猶如今日之托盤。「舉案齊眉」者，是夫婦相敬如賓的故事了。

不過，《帝女花之香夭》也曾出現「交杯舉案」而照唱「按」音的曲詞。加上此曲為「康莊韻」，沒

可能再唱之而成「碗」音，只好任由繼續錯誤下去。

二零零二年新曲《半生緣》，撰者聰明，曲譜棄「案」而取「椀」，俾唱者能有所遵循，是「舉椀渡忘年，此後耕雲釣月」的曲詞了。

## （八）參商

前人唱曲，每將詞首首字唸成參加的「參」音，如《一段情》中的「嘆孤另，似參商兩星」和《朱弁回朝之送別》，有「黃河難匯長江水，恨化參商淚暗傾」曲詞。其他很多曲目的原唱者，莫不如此。

不求甚解，正是唱錯字音的原因，可喜者，今人唱曲，多能撥亂反正而起示範作用。歌者照跟無誤，對於傳承曲藝文化大有裨益。

舉例如近年熱唱的《天涯別恨長》，原唱者所飾的萬杞良，唸出「怎奈參商分隔，只有血淚偷藏」之句，讀音準確無訛，值得一讚者也。

「參商」分別是天上的星宿名字，前者在西而後者居東，此出彼沒，從不相見。唐代詩靈杜甫曾有《贈衛八處士》詩，首兩句的「人生不相見，動如參與商。」即此。

粵曲中每以這詞作借喻，多指愛侶分離或時空隔絕之慮。

## （九）伍員

伍子胥的名字叫員，在古文中，員的讀法為「云」，所以聽起來就是「伍云」了。

就是春秋末期的楚人伍子胥。

八十年代有曲目名《鐵血金蘭》，其中，男角唱出「千愁萬恨湧心頭，死因欲救無從救，怪不得伍員一夜白了頭」這幾句。同樣，較諸前曲，二十多年後面世的《李靖紅拂之三策定乾坤》，女角也唱出「可效伍員自薦吹簫，當與韓彭稱伯仲」的曲詞。末句「韓彭」指漢朝的功臣韓信和彭越，其後均為漢室所殺。

上述兩闋粵曲，勿論男女角，唸來均作表面的「伍圓」，顯然錯誤，因為「員」字於人名及地名，都是「雲」字讀音，漢宣帝時塞外的匈奴有地名曰「烏員」，見《漢書‧匈奴傳》。

之外，這個員字也有「運」的讀音。唐朝時候有名「員半千」者（公元六一二至七一四年），山西臨汾人。本名餘慶，字榮期，但其師王義方認為他是年青才俊，當有一番作為，便對他說：「五百年一賢者生，子宜當之。」於是改名為「半千」。武后時他為弘文館學士，《新‧舊唐書》有傳。

原載《戲曲品味月刊》，二零一一年五月號（第一二六期）

# （二）曲詞錯讀尋常見（二）

## （十）惜（惜身、珍惜）

二零一零年新曲《煮酒論英雄》，陳錦榮編撰，黃禮森及陳英傑合唱，曲係描述曹操與劉備樽前共話，談及世間具備賢能之人，其中飾演曹操者語及「袁紹好利惜身，那有英雄風韻」這一句。

不過，該位男角將「惜」字唱之成「色」，而非粵語方言的「錫」音，不合，縱使曹某本人並非廣東籍貫，似乎毋須依足粵言發音，但演唱粵曲之時當有另套遊戲規則，須變調時得變調了。

本來，一如憐惜、愛惜、惜取，以及珍惜等等，都作「色」音，此中的《鐵馬銀婚》，銀屏公主意欲刀殺夫婿華雲龍之時，唱出「憐惜眼前人，苦心難自控」的曲詞。次係《白龍關》前，女將呼延金定向白龍太子唱出「愛惜英雄好本領，不願你無辜闖入枉死城」收兩句。而《金縷曲》（葉紹德撰，林錦堂、何杜瑞卿合唱）中，有句曰：「勸君莫惜金縷衣，勸君惜取少年時。」此係唐人杜秋娘詩，存勸喻世人惜取光陰的含意。

至於另外有以《珍惜》為名者，亦係新界某家樂社之會歌，屬於勵志歌曲，有「勉勵學員，力求上進」的借喻，原曲旋律為廣東音樂《銀塘吐艷》。

上述幾個「惜」字，同樣唸作星字陰入聲的「息」音，而文首《煮酒論英雄》所指的「惜身」，「惜」字應如粵語中「敬惜」（音鏡錫）的讀注，才可無誤。

即是之故，對於辦事不肯用盡全力者，就是「惜（錫）力」，其次為痛愛，一如愛惜家人、兒孫，以至關顧他人，都唸這個腥字中入聲的「錫」音了。

[「惜」字應如粵語中「敬惜」（音鏡錫）的讀注，才可無誤。]

### （十一）覺（一覺、夢覺）

聽吳偉鋒編撰的粵曲《山河情淚》，內有「傷心一個揚州夢，回頭頓覺恨也重重」句。讀者明顯知道，此中的「個」乃「覺」之誤，因為出自唐朝杜牧的《遺懷》詩句，正是「十年一覺揚州夢，贏得青樓薄倖名。」

筒中的「覺」不讀「角」音，為睡覺的「較」，因此屬蛟字的陰去聲，是「傷心一『較』揚州夢」的讀法。

「覺」字讀音有二，上述的「較」音，作入睡時的「睡覺」和「午覺」，以至口語中的「瞓醒覺」等，而當作為量詞時，則指睡眠的次數，如「睡一覺」之類，都讀「較」音。

「覺」字讀音有二，上述的「較」，例見粵曲《秋海棠》，內有「一覺揚州如逆旅，舊時台榭認依稀」句，此句原揚州夢而音「一較」，例見粵曲《秋海棠》，內有「一覺揚州如逆旅，舊時台榭認依稀」句，此句原

唱劉鳳，由於字音正確，所以後來習唱者都能以「一較」唱出，可喜也。

不過，今日二零一一年夏仍然流行的《秦淮冷月葬花魁》（蔡衍棻撰，尹飛燕唱），次句「枕上覺來悲萬縷」就曾招人爭議，因為枕上而「覺」，仍處睡鄉，設若將之唱成「較來」，似乎更為合適了。

又另曲《夢斷櫻花廿四橋》（楊石渠撰曲，原唱李少芳），那是「幽夢覺來春雨細」的曲詞，此傢夢醒而生感覺，唱出「角來」，顯然合理得多。

至於讀音如「角」的醒覺、發覺和覺悟等，例見近代著名撰曲家鄧芬（一八九四至一九六四）所撰的《夢覺紅樓》，都須唸成「角」音。

之外成語「有覺斯楹」，出自元朝學者歐陽玄（一二八三至一三五七）的《袁州路（今江西宜春縣）修繕記》。此中的「路」係宋、元朝代的行政地區名稱（描寫宋朝范仲淹的粵曲有《夢斷延州路》），而成語的覺字仍讀「角」音，那是對建築物作「高而且大」的解釋了。

## （十二）車（音奢、居）

有唱《桃花扇之訪翠》所演繹李香君角色者，當唱一段詩白時，她唸出如下幾句「夾道朱樓一徑斜，王孫初御富平車。清溪盡是辛夷樹，不及東風桃李花。」

論聲線和叶字，此妹頗具水準，唯是她把次句的車字唸作「居」音，於是變成了「王孫初御富平居」。本來，單獨抽出一句，執「居」執「奢」全沒問題，但當綜合整首詩句來看，顯然甚不協調。

且以首句末字的「斜」、次句的「車」（奢）和尾句的「花」都同屬「下平六麻韻」；倘若將之唸成「居」音時，後者就變成了「上平六魚韻」，嚴格來說，是「出韻」。

所謂「出韻」，純係作詩術語。「近體詩」須押之韻，要求一韻到尾，不能換韻，也不許鄰韻「通押」（相通韻字互押），如違反了這一要求，既不入流，亦稱「出韻」，是作詩的大忌。

車字的讀法，除了象棋中有棋子曰「車」而作「居」的讀音之外，其他唸法，可甲可乙，並無硬性規限，只須視乎生活習慣又或順口押韻而定。最經典一曲，該是譚惜萍所撰的《孔雀東南飛》了。

此曲開頭幾句：「斜陽外，氈車影，分明是蘭芝揮淚哭歸寧。」人皆唱之曰「氈居影」，可是到了另段的「車輛外，杜宇聲」時，又改口唱成為「奢輛外」了。

所以，是「居」還是「奢」，可說悉隨尊便；不過，根據雅集文友郭先生的考證，兩者之間的區別還是有的。

他說出：古代對於車（奢）字的說法，肯定是帝王御用，此之所以「駕羊車、囚意馬。」（見《一曲琵琶動漢皇》）和李後主的《望江南》詞有「還似舊時遊上苑，車如流水馬如龍」句，以至封官武職的

「車騎將軍」等，同樣都讀「奢」音。

而姓氏中的「車」，得溯自西漢武帝年代，有大臣田千秋者，因太子遭佞臣陷以「巫蠱之禍」，他上書為太子申冤。武帝覺悟而將田氏表功，拜為丞相，其後因年老而行動不便，詔令可乘小車出入宮廷，時號「車丞相」，及封富平侯，亦易名字目「車千秋」。

嗣後田氏子孫遂以車為娃，換言之，這個「車」（奢）姓屬於帝王所賜，沿用至今。

郭先生又說：「讀之為「居」的另用，且從軍事的「戰車」，民間的「油壁車」，成語「香車美人」和「白馬素車」，「安步當車」，以及唐朝白居易的「門庭冷落車馬稀」（見《琵琶行》）杜甫的「車轔轔，馬蕭蕭，行人弓箭各在腰」（見《兵車行》）等等，這個「奢」音於車字，民間固常見用；即使眼前曲目，上述的《孔雀東南飛》，又如《文姬歸漢》中的「漢使車馬臨門」，與「娘娘請上香車」之類曲詞，只求順口易記，或「奢」或「居」，絕非囿限於郭先生所言，屬於皇室宮廷中人專用矣！

當然，今時社會，列車、風車、車牌，以及粵劇中的「挑滑車」等，同讀「居」音。

粵曲詞中詞 四集

32

## （十三）帥（通率）

一曲《無情寶劍有情天》，學員當唱至「為報公仇和私恨，揮戈殺敵帥三軍」的曲詞，男角對於次句中的「帥」字，同樣以「歲」音照唸。樂社導師正之曰，此「帥」字面演繹，應以「蟀」音出之，是「率三軍」的唱法。

學員稍後詢之，對曰：「帥」字而唸「蟀」音，純是古典文學的讀法，粵曲中多古文經典，故亦從之。

導師又說：正因「帥、率」兩字於此處相通，讀成「蟀」音也者，就是率領三軍的意思。談到「帥」字，通常解釋有四。其一是軍隊中的主將，一如將帥、元帥等，例見粵劇《穆桂英掛帥》。次為官名，指某些行政區域的長官，例如「帥漕憲倉」一職，就是宋朝所設安撫司、轉運司、提點刑獄司及提舉常平司等部門的總稱。

又如「帥甸」，亦即甸地之帥（郊外為甸，天子之甸係公邑之田），是為「公邑大夫」了。

其三對長相英俊，風度瀟灑而具氣質的俊男，外表很「帥」，台灣人稱「帥哥」者即此。同樣，讚譽別人一身合時裝扮，加上均與身材，亦有「帥氣」的形容詞。

第四作率領解，可見《國語·齊語》：「五卿一帥，故萬人為一軍，五鄉之帥帥之。」末句的兩個

「帥」字，前係主帥，後者引申為帶領下屬或主導人事的意思。

「帥、率」相通，再見一例，《資治通鑑·周紀》有「才者，德之資也；德者，才之帥也」幾句。

大意是說：人的德行要仗靠才能來發揮，而才能則須依賴德行來作統帥（率）。換言之，德行是發揮

才能的前提，然後可以在才能之中表現出來呢！

（十四）使（大使、使君）

許多人唱《梁紅玉擊鼓退金兵》（林川撰），其中一句「但使龍城飛將在」，會將「使」字唸成陰上

聲的「史」音，無訛。而在《朱并回朝之送別》（葉紹德撰）中，公主稱呼對方為「朱大使」，這「使」

作為陰去聲的「試」音，同樣正確。但當有曲詞形容曹操向劉備說出「唯操與使君，才能勝任」這兩句

時，卻將「使君」唸之而成「史君」，顯然有誤。

後者見於二零一零年新曲《煮酒論英雄》。

使字之於日常生活，作為命令、派遣、導致、假如，以及運作等用途時，分別有使喚、文使、致使、

假使和使用等動詞及形容詞，都屬「史」音。但作為與官衡相關，使字就要讀為「試」音，例如奉命出

外辦事的「出使」和「使者」；而駐守別圓的外交長官，一如上述《朱》曲的「朱大使」，和《絕唱胡笳

十八拍》（蔡衍棻撰）中的「節度使」等。

「節度使」也者，是在唐睿宗李旦慶雲二年（七一一）才開始設置，位高權重，是掌管所轄地區包括軍事、民政及財政等部門的官銜。

公元七六三年「安（祿山）史（思明）之亂」後，唐皇（代宗李豫）常將此銜授與有功的武將，結果造成藩鎮坐大，互相割據的局面。

話說回頭，《煮》曲中的「使君」一詞，是漢朝以後對州郡長官的尊稱。曹操如此稱呼劉備，皆因對方當時任職「豫州牧」（州官）之故。

原載《戲曲品味月刊》，二零一一年七月號（第一二八期）

# （三）詞曲錯讀尋常見（三）

## （十五）餘慶（慶音磬、姜）

餘慶的慶字讀磬，一如國慶、嘉慶和慶祝、慶典等，人所共識，但另有不同讀音，則非一般人所能知道的了。

逢場作慶，成語見於粵曲《同時天涯淪落人》，由白居易向歌娘裴興奴說出（原曲為「作慶逢場」），而本文圖片的「餘慶」牌匾，則係攝於澳門景點鄭家大屋之內，按字面看來，當然是「魚磬」的讀法。

二零一一年七月中旬，某樂社於元朗劇院演出節目，此中首見歌舞《仙韻攸（悠）揚樂昇平》，靚女導師載歌載舞，蹁躚蓮步，自然婀娜多姿。當時，此姝也曾加以「口白」形式，說出了以下的「積善之家，必有餘慶；不積善之家，必有餘殃」這幾句。

以常識而言，若然將前兩句單獨剔出，「魚磬」的讀音無訛，可是加上後兩句而成一段完整句子時，按字面照唸顯然不甚正確。因為這完整出自《易經・坤卦》的四句成語，當有平仄規限。次句的「慶」字，為了和未句的「殃」字連接，必須讀之成「姜」，方才押韻。

再得說明，「慶」因古時出自「姜」姓，以字為氏，所以一字有兩音讀法，而作解釋時，則具福氣含意。

所以，整段成語唸起來，第二句就是「必有餘姜」了。

（十六）秋思（思音詩、試、腮）

要談平仄，眼前再有一個「思」字。

「思」有三音，思考、思量、思念相思、三思等，都讀陰平的「詩」音，這字在粵曲中常見。而第二個讀作陰去聲的「試」字，有心緒與情思等解釋。粵人口語中的「唔好意思」，當有抱歉含義。又舉例如廣東音樂的《妝台秋思》，未字同唸「試」，只是多數人已積非成是，錯之而為「妝台秋詩」，能夠準確掌握者，可謂寥寥。

「秋思」兩字為人所熟知的，當推唐代王建的一首《十五夜望月寄杜郎中》詩：「中庭地白樹棲鴉，冷露無聲濕桂花。今夜月明人盡望，不知秋思在誰家。」屬詩人懷念好友之作。末句的「秋思」當然要唸作「秋試」，否則平仄不叶了。

又例如粵曲《金枝玉葉》，男角劉鳳唱出「卻似灞陵人去兩依依，欲訴心中無限思」的曲詞，末字唱成「試」音，正確，此中就有心緒及情思的含意。

再說一曲《曹雪芹魂斷紅樓》，中有「酒入詩腸應添文思，此際愧無一字與一詞」之句，箇中的「文思」係解為寫作文章的思路，同樣須以「文試」唸之。

「思」的第三音讀「腮」，這字通常出現於「于思」一詞，解為鬢鬚盛貌。

且看清人小說《二十年目睹怪現狀》第七十回：有位年僅三十歲的太史公，不幸喪偶，友人勸之續娶，彼語曰：「倘使就擱幾年，自己年紀大了……」想到續弦，只怕人家有好好的女兒，未必肯嫁給「于思于思」的老翁呢！

內文的「于思」，就是「于腮」的讀音。

## （十七）煎（音箋、箭）

與一位也曾經營蠔業的友人往戲院聽曲，壓軸是《六月飛霜》，此中有兩句對答「口白」：「羊肚湯是誰人手煎？」「是往巷口買來。」前句是由來自內地的歌者發問，但他卻將「煎」字按字面來照讀，變作「是誰人手氈」了。

散場後，友人笑言「愛聽《六月飛霜》的人，對曲詞莫不滾瓜爛熟，這一句原唱者都唸成『箭』音，但此君卻照本宣科，竟以煎魚、煎蛋的「煎」音出之，有誤了。」

我回應說：「這個字難不倒你，因為你們家族成員，經常用生蠔煉取蠔油，而提煉據油的口語，就叫

『箭（煎）蠔油』呀！」

友人聞語，登時勾起往事：「對呀！過程就叫『箭蠔油』，是把經剝出的生蠔，連漿帶殼（碎片），傾進蠔寮裡的大鍋爐去煉取蠔油，過了四小時半之後，所熬成的蠔水，不叫蠔油，叫『蠔青』呢？」

「那時候，一百斤生蠔可以煎取若干蠔油（青），閣下尚能記否？」我試探對方的記憶能力。

「當然記得。」他不假思索的回答：「一擔生蠔可以煎出八斤『蠔青』，另有『熟鼓』三十斤呢！」

他說到這裡，突然反問：「你詢及這些問題，考試乎？」

「非也，以上答案全中，你還記得昔日情景，證明不是忘舊之人，可敬可敬！」順便恭維幾句。

到了車站，彼此分手而別。筆者腦海還是縈迴這個「煎」字，記得一曲《搜書院之柴房自嘆》，紅線女唱出以下兩句：「我似地獄遊魂難將天日見，我似袋中魚肉一味受熬煎。」

上述尾句末字，就是該讀陰平聲的「煎」音了。

不過，《六月飛霜》所言的羊肚湯，「煎」字在此須唸陰去聲，是「箭、戰、薦、餞」讀音。食療的中藥如此，又或純用爐火加熱而煉取物體的汁液者，以及糖果中的「蜜煎（可作餞）」等，亦俱作如是觀。

中華非物質文化叢書・文學類・戲曲系列

## （十八）并（音娉）州

多年前，內地一闋《樓台會之拜訪》，風行一時。於今仍見有人選唱，此曲的男主角陳笑風，也曾唱出「眼前縱有並（并）州剪，剪不斷千絲萬縷牽」的曲詞。原唱如此，習者莫不從之。

并屬地名，古九州之一。相傳大禹治洪水，分域內為九州，其地包括今之河北保定及山西太原等。并字的讀法，有陰平的「娉」和陽去聲的「病」音，後者的并也和「並」字相通。不過，當用到關於地名時，就只有陰平聲的讀法，而非上述的「並州剪」了。

古時尚無「並」字，例如并立、并行、并肩，以至相并、吞并等，都是一字多用。後來人們避免混淆，多書筆畫以及加上偏旁，於是創出「並、併」兩字而與原字分工，字義當然不同，且讀音亦有明顯分別，因此也解決了原字多用而容易產生混淆的弊端。

由於簡體字關係，「并、並」皆簡化為「并」，所以人皆唸以「並」音。上述的「並州剪」，是還原者可能不知有「并州」，一旦返回正（繁）體，就成了「並州剪」的讀法。純是寫少兩筆，為簡而簡，中國文字屢經摧殘，此屬簡化字的怪胎之一也。

并讀「娉」音，有見白居易寫於唐元和九年（八一四）一首自嘲自況（以別人比擬自己）的《白牡丹》詩。全詩二十八句，此為最後四句：「豈唯花獨爾，理典人事并。君看入時者，紫艷與紅英。」

次句的并字，當然要唸陰平聲，是「相同」的解讀。

且說「并州剪」，也作「并刀」，指其地所產剪刀以鋒利見稱。唐杜甫有《戲題王宰畫山水園歌》其中兩句：「焉得并州剪，剪取吳松半江水」；而宋陸游也有《對酒》詩：「閒愁剪不斷，剩欲借并刀。」

粤曲有用「并刀」入詞者，可見《李亞仙繡襦護夫》，男角以「殘夢繼有千縷相思，也應拔并刀」兩句，含揮慧劍，斬情絲之意。但由於撰曲者未曾加以說明，歌者龍貫天當然也就唱出「並刀」這些錯音來。

因為「并、並」都不宜作為代表「并州」的首字，所以，縱然是經簡化後的「并州剪」和「并刀」等，此中俱以陰平聲的「娉」音為合，而非唱帶所出現的「病」音了。

## 《文姬歸漢》補遺——蔡昭姬因避諱而改名文姬

蔡文姬名琰，本字昭姬，她和漢朝的王昭君改為明君一樣，於晉代時因須避去司馬昭（晉文帝）的名諱而改字文姬，所不同者，是司馬昭崩天，後人將王回復昭君本名，而文姬則否，如此而已。

據《經史避名匯考》第十卷所載：「蔡邕女琰，字昭姬，見《後漢書》注引《列女後傳》，而本傳作

文姬，疑亦因晉諱改。」

以上資料，來自二零零九年七月，由王彥坤編著，北京中華書局出版的《歷代避諱字彙典》，三八零頁：「晉武帝司馬炎，父追尊太祖文皇帝名昭──避正諱昭。」內文為九六六條。

原載《戲曲品味月刊》，二零一一年九月號（第一三零期）

# （四）曲詞錯讀尋常見（四）

## （十九）禁（音襟、金、噤）

享有「十大名曲」榮譽（此係港語，內地稱為「牛熟肉」，意謂滾瓜爛熟的舊時曲目）之一的《狄青夜闖三關》，末段有「醉了怎禁風霜冷」句，此中的「禁」，原唱者以噤若寒蟬的「噤」音出之，有誤，應唸作「襟」為合。

按照整句曲詞解釋，因為公主飲醉了酒而不耐風寒，此處有抵受及防備含意，所以不宜按字面而唸「噤」音。當然，唱之成「襟」，肯定拗口且有違於譜上「工尺」，但那屬題外話了。

另闋《何惠群嘆五更》，出現「衣薄難禁花露重，玉樓人怯五更風」曲詞，前句的「難禁」，讀音與上述《狄青夜闖三關》相同。

對於「經得起磨練」者的解釋，須唸之為「襟」，比如「佢把聲幾靚，好禁聽」，即是「襟聽、耐聽」，此為一例。再者，成語「弱不禁風」亦為「弱不襟風」的唸法，此係形容某人身體虛弱，不能祇受寒風之意。

不過，對於一些描述人體表情以及虛無飄渺意境者，則有「金」的讀音。成語「忍俊不禁」，有「熱

中於某類事物而未能克制自己」的含意，作為忍不住笑的解釋，讀來是「忍俊不金」了。

清人孫洙（《唐詩三百首》編者）曾撰一闋《河滿子》，下片「天若有情天亦老，遙遙幽恨難禁。惆悵舊歡如夢，覺來無處追尋」詞句，其中「難禁」就是「難金」的讀法。

回說「噤」的本音，即如紫禁城、監禁、宵禁和禁令、禁煙等等都是。劇目中為人所熟悉的豹子頭林沖，他任八十萬禁軍教頭一職，名堂有點唬人，但說起來，他的職級還在「都教頭」（下級軍官）之下，連當軍官的資格也沒有，實際上，「禁軍教頭」也者，只是一名低微的軍吏而已。

（二十）倩（音善、秤）

戲曲之中，「倩」字常見。

這字可作美好、憑藉或請求解釋，如明人鄭光祖所撰的雜劇《倩女幽魂》，粵曲《（聶）小倩試寧生》，以及曲詞的「此際遭冤誣倩誰鑒。」（見《林沖淚灑滄州道》）、「倩誰來奏安魂調。」（見《玉梨魂之夜弔蓉湖》）等等，今人悉數都讀「善」音。

不過，於古籍及詩詞文字，有對稱、央求甚或作為妹倩（妹夫）、侄倩（侄婿）等解釋時，則須以「秤」音為合。

例子之一，是唐人杜甫的《九日藍田崔氏莊》詩前四句：「老去悲秋強自寬，興來今且盡君歡。羞將短髮還吹帽，笑倩旁人為正冠。」

上詩後兩句典出《晉書·孟嘉傳》，述今孟嘉為東晉大將桓溫之參軍，重九日溫遊龍山（今湖北江陵縣西北），群僚畢集，皆戎服。時風吹嘉帽落而不覺，溫命謀士孫盛為文嘲之。嘉即時以文回答：文辭優美，揮毫立就，眾人為之驚嘆。這兩句意謂人老髮疏，當帽落顯露之時，故而笑著請求別人正一正罷了。

次例為元末詞曲家錢霖所作的元曲《般涉調·哨遍》，有描寫貪官斂財片段：「待壘（累）作錢山兒，倩軍士唱號提黔守。」（等到撿來的金錢堆積如山時，讓軍士喊著口令，手提銅鈴來看守。）

這裡先後的「倩」字，都是請求別人替己辦事之意。

例子之三，明末劇作家李漁，有劇目《風箏誤·迫婚》的曲詞：「我低頭延頸，將他傾聽，先當個啞謎相猜，後認做微言思省。莫不是南柯未醒，南柯未醒，試問他良媒誰倩？良緣誰聘？」

要注意的是，這《風》劇所採取的是詩韻去聲第二十四「敬韻」，所以箇中的「倩」字，既作請求解釋，同時也只能以「秤」音唸出，絕對不宣讀「善」，否則就押不成韻了。

例四的成語「倩人捉刀」，首字依然讀「秤」，整句成語就是請人代做文章。話說曹操懷疑兒子曹植

的文章，並非他本人所作，於是問：「汝倩人耶？」曹植理直氣壯的回答：「言出而論，下筆成章，願當面試，奈何倩人。」

兒子請求面試，以證其能，斷無「倩人」（找人代勞）之理。典出《三國志・魏志・陳思王植傳》。

至於「捉刀」一詞，另據《世說新語・容止》所載：「魏武（曹操）將見匈奴使，自以形陋，不足雄遠國，使崔季珪代，帝自捉刀立床頭。既畢，令間諜問曰：『魏王何如？』匈奴使答曰：『魏王雅望非常，然床頭捉刀人，此乃英雄也。』魏武聞之，追殺此使。」

「捉刀」的本義為執刀，但從這事件看來，顯有「替代」含意，後人將之引申為代筆作文。且與「倩人」合而為一，就是請人代作文章的意思了。

## （廿一）仔（音子）細、仔（音資）肩

今人唱《狄青夜闖三關》以及《情僧偷到瀟湘館》的曲詞，分別有「仔細相參扶，唯願美酒放量勸飲復（音埠）再三。」和「行近瀟湘情更慘，仔細凝眸難分辨」等等。唱者對於兩曲中的「仔細」一詞，都將之唱成「子細」，正確。

翻閱辭書，得悉「子細」一詞，來自北方，是古代鮮卑族人源賀的兒子源懷，他曾說過：「為貴人，

理世務，當舉綱維（總綱和禮義廉恥四維），何必太子細也。」

由此可知，「子細」這詞出於一千四百多年之前的《魏書·源賀傳》，當時的源懷，是魏世宗時候的車騎大將軍。而魏宣武帝元恪（四九九至五一五年在位），史稱北魏或後魏，後改姓元，亦稱元魏，以別於三國時曹丕建立之曹魏。

「子細」首字，起初是沒有人旁的，後來文字分工，加偏旁而成「仔細」，但仍然按照原先的讀法，為甚會有這樣情形出現呢？且看例子：

如「馮河」（徒步涉水渡河）與「馮虛」（凌空），兩者的馮都讀「憑」。前者有成語「暴虎馮河」（空手搏虎，徒步渡河。比喻冒險蠻幹，有勇無謀。）典出《詩經·小雅·小旻》；後者見宋朝蘇軾《前赤壁賦》的「浩浩乎，如馮虛御風，而不知其所止。」（江面浩瀚，船兒像凌空的乘風而行，不知道將要飛往何方。）

又如《前赤壁賦》的「舉酒屬客，誦明月之詩，歌窈窕之章。」（我舉杯向客人相邀飲酒，朗誦《明月》的詩歌，高唱《窈窕》的篇章。）這裡的屬，除了通「囑」而解託付之外，也有邀請含意，但不讀熟而作「燭」音了。

其他的如結婚，古籍中都作「昏」，因於日暮行禮，故曰「昏姻」及「昏禮」（文字分工，後加

女旁）。懸紅賞格，對符合要求者給予金錢獎賞，是為「縣賞」（後加心字部首而成懸）。採的本字為「采」，所以「采訪」亦通（後加手旁與原字分工，以免混淆，讀音則如一）。談到燃，的本字是「然」，如火旁而有「燃臍」一詞：「董卓遭暴尸（屍）於市，天時始熱，卓素充肥，脂流於地，守戶吏然火置卓臍中，光明達曙，如是積日。」見《漢書・董卓傳》。

至於本文題目所列的「仔肩」，首字讀法和上述「子」音略有不同。

在《火海君臣》及《新南唐春夢》的錄音帶裡，唱者同樣都把「仔肩」唸成「子肩」，不確。

《火海君臣》曲的男角介子推，當身陷火海且被燒傷時，他向晉文公重耳唱出：「主公已復國，我已卸仔肩」句；而《新南唐春夢》曲則是「仔肩難卸負子民，夜夜笙歌沉迷甚。」後者是小周后向李後主作出規諫之言。

上述兩曲中，「仔」字音資，語詞意為承擔及負責，此處作勝任解釋。語出《詩經・周頌・敬之》：「佛時仔肩，示我顯德行。」（重大的責任由我來承擔，得向你們示知，以顯光明德行。）

全詩十二句，此為尾兩句。「佛」通弼，解輔助，亦有重大含意。「時」等於是，「仔肩」係承擔責任了。

詩句寫周成王（姓姬名誦）正因年幼，由父親武王之弟周公輔政，時僅七歲，其志不凡。初就位時在

「武王廟」祭祖，表示延訪群臣，諮詢政事而共圖大計，體驗出虛心求教，不恥下問的美德，時維公元前一零四二年。

原載《戲曲品味月刊》，二零一一年十月號（第一三一期）

# （五）曲詞錯讀尋常見（五）

## （廿二）女紅（紅音功）

話說二零零六年九月、零八年歲杪以至二零一零年五月期間，在香港、上海和台北等地，也曾分別舉辦過「女紅藝術文化」活動。內容從宣揚母親的慈心巧手，以及對於女紅文化的保存與振興，先後顯出了「以布交友、以線傳情」的愛心，亦係「布碎縫拼百幅被，一針一線總關情」的主題。

這段期間，人們腦海中不期然浮現出「誰言寸草心，報得三春暉」的唐詩來，是孟郊《遊子吟》的名句。粵曲《對花鞋》（溫誌鵬撰）和《智取紅綾》（黃國勳撰）之中一句「繡好嘅花鞋」和「精於刺繡縫聯」的曲詞，兩者都曾提及「針黹」一語，都是本文所述的「女紅」了。

所謂「女紅」，泛指婦女用指頭從事針線的工作，一如紡織、縫紉和刺繡等。

不過，這詞不宜按字面照唸，「紅」字以「工」音為準，正確是「女功」讀法；而出現差錯的，例子可見勞鐸撰曲的《趙子龍攔江截斗》，由女角唱出「念慈幃含胎十月誕嬌容，十六載寸步不離慈母寵，十六載教奴針線習女紅」的曲詞。

由於《趙》曲的工尺譜裡，「紅」字係以「合」（何）音譜上，所以女角須將之唱成陽平聲的「雄」

音。假如要唱成陰平聲的「工」字，那附譜會是「工」的音符，換言之，咎不在唱者而在撰曲本人。

「女紅」一詞，出自《漢書・景帝紀》：「雕文刻鏤，傷農事者也。錦繡纂（音轉，陰上聲）害女紅者也。」（精雕細琢，以鋪張浪費，對農事生產必有挫傷；而錦繡衣裳每每錯綜重疊，則必損害於女工勞動。即是之故，人民當然會捱飢抵餓，那是人民寒冷的根源。）

顏師古注曰：「紅讀為功。」同樣是今之所謂「女工」了。

明人小說《石點頭》第七卷，述及「宋朝孝宗年間，有名仰望之老者夫婦，樂施行善三十年，只生一個讀書兒子仰觀瞻，年到三、四十歲，依然一領青衿，賴有結髮妻子姚氏，績麻織布，克盡女功……」

《石點頭》書同一回目中，有謂「仰觀瞻遠赴臨安應試，一夜點燈觀書，須臾神思昏倦……。只見有少年女子，淡妝靚服，舉手對仰生道：『妾與君子，忝辱比鄰，君攻書吏，妾事女紅。君子不曉得我閨房中針指（黹），但我曉得君子文案間翰墨……。』」

前段的「女功」，乃指主婦勤家儉務，後者的「女紅」是「夜半挑燈見鬼魂」的故事了。

## （廿三）「見、現」之分

坊間流傳的笑話，某醫務所開業，友人送來乙幅鏡屏，上書「華佗再見」字樣，醫生殷然受落，並懸

中華非物質文化叢書・文學類・戲曲系列

51

掛於所中。

有人來此睹之，莫不嘖嘖稱奇，蓋「再見華佗」也者，寧非暗諷大國手之醫術欠佳乎？詢之，對方釋曰：該字非「見」而實係作「現」，因「見、現」兩字相通，鏡屏所書「華佗再見」，並無貶意者也。

「見」字而須讀「現」，從歷代歌曲以至古籍詩詞常有，前者可見北齊（南北朝之一，公元五五零至五七七年）人斛律金所作的《敕勒歌》：「敕勒川，陰山下。天似穹廬，籠蓋四野。天蒼蒼，野茫茫，風吹草低見牛羊。」

「敕勒」屬北方草原一支古老的遊牧民族。「敕勒川」即他們所居的平川位置，約為今日內蒙古河套以東大黑河流域一帶。這首民歌原為鮮卑語，後被譯為漢文，箇中描寫一望無際的草原以及當地的遊牧生活，同時也表現出對於美滿家園的熱愛和歌頌。

「見」字讀之作「現」，次為明朝劇作家湯顯祖所撰的《牡丹亭·驚夢》第十齣：「這是景上緣，想內成，因中見。」

曲詞純屬佛家說法，前句的「景」即「影」，比喻柳夢梅與杜麗娘這段姻緣，僅是一場夢幻；後句的「見」應讀之為「現」，意謂任何事物均由因緣造成。

例三的，相信讀者都頗為熟悉，就是宋朝文天祥的《正氣歌》，全首六十句，其中第九、第十句為「時窮節乃見，一一垂丹青。」

這裡的「時窮」指危困局勢，「節」為氣節，「見」須讀「現」音。「丹」色紅，「青」係綠。因為「丹青」難以泯滅，借喻堅貞品質，而「垂丹青」之意，指堅貞品質永留後世。

例四是唐代韓愈散文《雜說四》：「世有伯樂，然後有千里馬⋯⋯。是馬也，雖有千里之能，食不飽，力不足，才美不外見。」

韓愈借馬喻人，揭露出封建統治者的愚昧偏私，也壓制和摧殘人才的罪行，從而抒發了作者自命不凡卻懷才不遇的強烈憤慨。「才美不外見」中的「見」字，正是「現」字所顯露的意思。

從「見、現」相通談到古時一字多用，後來有加偏旁而變成文字分工，免生誤導作用。諸如「華、花」、「景、影」、「兔、晚」、「辟、避」等等，都是鮮明的例子。不過，上文的鏡屏所書「華佗再見，因為捨「現」而取「見」，就遭人譏之為「玩嘢」了。

對於「見」字的解釋有六：（一）看見。（二）揭見。（三）見解、見識。（四）聽聞、聞說。（五）知道、覺得。（六）擬議。而「現」字本來是「見」，加了偏旁，其一作顯露，二係今時，三為實有的含意。

## （廿四） 酈 （音歷）

手頭有《多情孟麗君》唱帶，撰曲蔡衍棻，由小神鷹及曾慧主唱。

撰曲人巧妙之處，是將其中的「酈丞相」姓氏，削斬去偏旁而簡成「麗丞相」。不過，聰明歸聰明，錯誤終是誤，這與所有《孟麗君》曲本一樣，既唸白字，亦替人家改姓換名。

「酈」音有二，古時黃帝裔孫封於「酈邑」（後之楚地），以及位於河北部縣西南的「酈亭」等，俱讀陽平聲的「離」音，但時至今日，勿論作為姓氏又或地名，唸來都屬陽入聲的「歷」音了。

所以，與《孟麗君》有關的一系列曲目，如《風流天子》（新馬師曾、崔妙芝合唱）、《天香館留宿》（白駒榮、譚玉真合唱）、《上林苑題詩》（洗幹持、李慧合唱）、《再生緣之診脈》（陳笑風、蓋鳴暉合唱）等等，箇中孟麗君因喬裝而更名易服，之後位列朝班所用的「酈明堂」名字，讀來應以「歷明堂」為合，前人有邊讀邊遂唱成「麗」音，實誤。

「酈明堂」這個名字，乃是清代陳端生所撰的彈詞《再生緣》中人物，籍貫河南開封，父親酈若山為珠寶商人。明堂年方十七，得一榜解元，但因用功過度，患了「童子癆」（肺結核）而歸家養病。

某日，恰巧兵部尚書孟士元之女孟麗君，因為抗婚外逃，女扮男裝且途宿此處，也為他療治病情。

一年後，孟麗君向酈明堂借得解元身份一用，進京赴考，從而高中狀元，之後所發生的種種事情，大可

見諸各地不同戲曲的《再生緣》了。

歷史上姓「酈」的名人也多，西漢時期，劉邦有謀士「酈食其」（音歷自基），因以口才而助取陳留郡，立了功勞。其後於公元二零四年，有「憑軾下齊城」（乘車安坐而外出別國遊說）之舉，以三寸不爛之舌，說服了齊王田廣，使彼罷守禦而歸順，卒之漢方不用開戰且得齊國七十餘城。

不過，意料不到的是，正當齊王解除了所有防備之時，漢方的大將軍韓信，聽從謀士蒯（音拐）通計策，乘機偷襲於齊，齊王懷疑遭酈生出賣，盛怒之下，烹之。

關於這一點，酈生事前不知，可謂死得冤枉也。

酈姓著名人物，又如北魏時期的「酈道元」（公元四七二至五二七年），是個地理學家，著有《水經注》四十卷，記錄了一千二百多條河流，共三十餘萬字。旁及各處地理沿革、水文情況、山川風貌和神話傳說等等，是中國最全面和最具學術性的地理著作。

「酈道元」早年官任河南府尹時，因為不避權貴而誅殺奸佞，後來遭人構陷，為雍州刺史蕭寶安所殺，死於陝西臨潼東的驛亭中，卒年五十五歲。

原載《戲曲品味月刊》，二零一二年一月號（第一三四期）

中華非物質文化叢書・文學類・戲曲系列

# （六） 曲詞錯讀尋常見 （六）

## （廿五） 躓 （音磚）、趲 （音贊）

由蔡衍棻所撰寫的《絕唱胡笳十八拍》，以及嚴觀發編撰的《荊軻傳》，同樣出現「躓路」一詞。

《絕》曲是左賢王「策馬長安蹄飛躓」之前說過；而《荊》曲則述及明兒夫人，當唱出「趨步躓，淚汎瀾」的曲詞，是在易水灘頭與夫郎話別的情景了。

友人翻閱若干辭書均欠「躓」字，為求釋疑，故而來電一問。

「躓」字於此間「正體字」版本的《辭海》及《辭源》均不見載，但《廣州話正音字典》則有之，這字音「磚」，含意有二：其一是向上、前力衝，次作攢和穿的解釋，後者例見北方歇後語：「母狼躓籬笆——進退兩難。」

「躓」字於上述曲詞，顯然誤用，正確寫法應為「趲路」。不過，誤用者還有「賺」字的，可見溫誌鵬所撰《孟姜女尋夫》，由萬杞良向妻子說出：「接過寒衣，自妳快把歸家路賺。」

對「賺」字的解釋有三：首為獲利，次係欺騙，三作為音樂的腔調，亦即宋代歌曲一種特殊結構，例如「唱賺」是當代的說唱藝術。

所以，這與原意趕路的「趲」字，完全拉不上關係。因此而語及友人，要查閱辭書，須以「走」字的部首為合。

「趲」的讀者為「贊」，可解作趕行、快走。且看元代南戲作家高明的《琵琶記·牛相教女》其中兩句：「光陰似箭催人老，日月如梭趲少年。」筒中的「趲」字意為趕走，勸人珍惜時間。

清人小說《鏡花緣》第二十三回：一群儒生咬文嚼字，熱哄哄的論對談詩，其中有個叫林之洋的，只覺自己腹儉而難以應對：「思忖多時，只得推辭俺要趲路，不能耽擱，再三支吾。偏偏這些刻薄鬼執意不肯，務要聽聽口氣，才肯放走。」

「趲路」當然是趕路，而「走趲」則存飛距、變化含意。

在明人小說《初刻拍案驚奇》第二卷中，有歹徒汪錫騙得離家之民女滴珠，交於鴇母王婆家，復以四百兩銀子來利誘：「一者要在滴珠面前誇耀富貴，以買下他（她）心，二者總是在他（她，指王婆）家裡，東西不怕走趲那裡去了。」

至於「積趲」一詞，可見清人小說《說岳全傳》第二回：岳母抱子鵬舉坐於缸中，經洪水漂流，得王員外相救。光陰荏苒七載，孩兒長大：「岳安人即取通書，揀定了吉日，搬將出去另住，且遂與鄰舍人家做些針黹，趁幾分錢銀添補，倒也有些積趲。」

「積趲」就是積蓄、積聚財物，這裡的「趲」與「攢」相通，亦解聚斂和積存。

另有一詞曰「督趲」，即督催趕行，見諸元代羅貫中的《隋唐演義》第三十二回：隋煬帝意欲開通廣陵河道，遂傳旨以征北大總管麻叔謀為開河都護，太原留守李淵為開河副使。從大梁（今河南開封縣地）起工，由睢陽一帶直掘到淮河，速調天下人夫自十五以上，五十以下，皆要趕工：「這些丁夫（男子，壯丁）督趲了幾日，開到雍丘一帶大林之中。」

之外有「趲子」一詞，除了是戲曲行業術語，亦屬京劇基本功，從丁字步、踏步、按掌以至提神、亮相、跨腿、踢腿及雲手等等動作，是一種跳轉表演的程式了。

（廿六）爍（音削）、礫（音玲、上入聲）

粵曲《斷鴻零雁之贈帕》，述及情僧蘇曼殊與日女靜子之一段戀情。前者惠女丹青，而後者亦以羅帕還贈。由歐陽軾及嚴淑芳合唱，撰曲梁天雁。

《斷》曲七十年代初面世，同時間亦於港島陸羽茶室作為私伙局之首度試唱，其中有「平沙寂寂岩影暗，浪湧濤聲，閃爍漁燈遠近」句，此處要談的，正是「閃爍」一詞。

本來，這詞的讀音以「閃削」為合，但有人將箇中末字唱成陰入聲，是為瓦礫的「礫」音，其後公諸

於世，亦以此音出之。

「爍」是箱字的中入聲，可解輝煌。「閃爍」又作「閃鑠」，後者解溶銷。古語「眾心成城，眾口鑠金」之意，謂眾口所毀，能令金屬銷溶，喻人言可畏也。而成語有「閃爍文章」，出自《紅樓夢》第五回。

話說賈母因見寶玉精神倦怠而要睡中覺，特令侄孫媳秦可卿為彼安排午睡之處。朦朧間，寶玉得警幻仙姑帶引，神遊太虛境界，其中有賦詠美人之句：「羨美人之良賢兮，水清玉潤；慕美人之華服兮，閃爍文章……」

末句的「閃爍」為火光跳動，掩映間且呈不定貌，而「文章」一詞並非咬文嚼字，摘句尋章。所謂「文」，古以青色與赤色相配合，而赤色和白色相配合而成「章」，「文章」也者，純指花紋顏色錯雜相間，因此，整句成語有五彩繽紛，使人眼花繚亂之意。

談到瓦礫的「礫」音，正是玲字的上入聲，意為小石塊和碎砂粒。西漢時人韓嬰所著的《韓詩外傳》曾有名句：「夫太（泰）山不讓（拒絕）礫石，江河不辭（挑剔）小流，所以成其大也。」此中的「礫石」就是小石塊了。

不過，「礫」字並非限於小石塊和碎瓦片，也可視同另類解釋。位於五羊城而投資十四億元人民幣的

廣州歌劇院，已於二零一零年春季竣工。這座歷時六年、總面積四萬二千平方米的建築物，以其「圓潤雙礫」的獨特造型，複雜的結構而為世人囑目。

所謂「雙礫」，是指一對形狀不規則的「礫石」，其外形有如大小兩塊歷經江水沖刷的石頭，被放置在珠江北岸一個平緩的山丘之上，兩者的座位合共二千二百餘。

## （廿七）西泠、泠泠、泠

粵曲有《西泠魂斷》（張明撰），是描述錢塘名妓蘇小小事跡；而一曲《錢塘蘇小小》（潘焯撰），其中有「何處結同心，西泠松柏下」句，是她與名士阮郁的愛情故事了。

「西泠」屬杭州孤山下名勝。元末四大畫家之一的倪瓚（其餘三家為黃公望、王蒙及吳鎮等）有《竹枝詞》：「西泠橋邊草青綠，飛來峰頭烏夜啼」句，「西泠」就是橋的名字。

二零一一年尾月中旬，報載本港的九四老人饒宗頤，出任「西泠印社」第七任社長一職，填補了自二零零五年啟功先生離任後的空白。

「西泠印社」位於孤山南麓的西泠橋畔，始創於清光緒三十年（公元一九零四），是研究篆刻藝術、出版篆刻書籍的團體。首任社長，是有「清末第一文人」之稱的金石書畫泰斗吳昌碩（一八四四至

粵曲詞中詞 四集

60

一九二七年）。

上述的「泠」音玲，與「冷」字偏旁僅為一點之差，音義俱不同（古時江蘇人亦有讀「冷」為靈音者，如稱冰塊的「冷澤」作靈鐸，今無），前者屬於「水」部首，後者部首為「冰」，此之所以粵曲《還琴記》（譚惜萍撰）其中一句「泠泠七弦琴」，多年來引起若干爭議。

假如原來曲詞是雨點水的「泠泠」，其後就不可能存在「寄盡（心頭語）」、「贈與（知音侶）」和「長念（故人遊）」的曲詞了。

反之，設若原曲是三點水的「泠泠」，那就容易理解，因為這詞可以釋之為流水響聲自也借喻清幽的琴音。辭賦例子：西晉時候陸機（三國吳名將陸遜之孫）作《文賦》，有「文徽徽以溢目，音泠泠而盈耳」句（寫出的文章，其美盛的文采，煥爛滿目，清脆的音韻泠泠充耳）。

而在戰國楚人宋玉的《風賦》中，亦有句「清涼增欷，清清泠泠。」這裡的「欷」音希，指舒氣，兩句都是形容涼風清爽宜人。

例二見唐代劉長卿《聽彈琴》詩：「泠泠七弦上，靜聽松風寒，古調雖自愛，今人多不彈。」

「七弦」是琴的代稱，相傳神農氏製五弦，而周文王後加二弦，是為「七弦」。「泠泠」原指琴聲清幽，而「松風寒」則以風入松林比喻淒清琴韻，琴曲中的《風入松》即此。

例三見明人小說《禱杌閒評》第十七回：在河北省涿（音啄）州城的泰山廟，每年農曆四月十五日，例有啟建羅天大醮道場，此中有「香煙拂拂，仙樂泠泠」的形容詞。

所以，上述《還琴記》中的「泠泠」兩字，由於並非「冷冷」，今人多已改作「泠玲一闋」，以仄聲作領位而配合後一頓的「七弦琴」，就是「泠泠一闋、七弦琴」的曲詞，聽來舒服得多了。

原載《戲曲品味月刊》，二零一二年二月號（第一三五期）

粵曲詞中詞四集

（廿八）薄（音礴、碧）

二零一二年二月中，內地名人有薄姓者，成為此間報章新聞人物。

薄姓來歷，典出春秋時候，宋大夫食采（食邑於畿內）於薄城（今河南商丘縣北，一說山東曹縣南），以邑為氏。

古時西漢的薄昭，獲文帝（劉恆）封為軹（音指）侯，出任車騎將軍，他的姐姐薄姬乃高帝妃，也就是漢文帝的母親。而明朝弘治（孝宗）進士有薄彥徽者，正德（武宗）年間，出任為四川道監察御史，因曾多次上書朝廷，彈劾宦官劉瑾，因而獲罪杖打除名。

薄音礴，屬陽入聲，此間常可聽到的「薄命」：「紅顏勝人多薄命，莫怨春風當自嗟。」可見於宋代歐陽修的《再和明妃曲》；而元代馬致遠所撰的散曲《破幽夢孤雁漢宮秋》第三折亦載，這是王昭君出塞和番的自嘆之詞了。

此間有「薄命憐卿甘作妾，傷心愧我未成名」之名句，出自清人魏秀仁所撰的《花月痕》小說。上述後一句，六十年代由蔡滌凡所編撰的《落霞孤鶩》亦見。

是《紫釵記之拾釵》曲詞；同樣：「拾釵人會薄命花，釵貶洛陽賤辱了君清雅」兩句，正

談到「輕薄」，粵曲《紅葉詩媒》中，所謂「存心輕薄」，是女角韓翠羣對狂生于佑的戲弄之語。

「輕薄」可釋為輕浮刻薄，不夠厚道之義，這詞本為錢幣、物價的「厚重」相對，亦係「輕薄子」和「輕薄少年」的略語。而《輕薄篇》則屬樂府歌辭，有「乘肥馬，衣輕裘，馳騁追逐為樂」的內容，這與同為樂府歌辭的《結客少年場行》箇中結任俠客，輕生重義的含意相若。

薄字亦有另一解釋：《史記·魏其安侯列傳》：「太后由此憎竇嬰，竇嬰亦薄其官，因病免。」西漢，時上（皇帝、孝景）尚未冊立太子，竇太后寵愛皇叔梁王，欲以皇位傳授於彼，但官職僅居「詹事」（閒職）的竇嬰諫曰：「天下者，高祖天下，父子相傳，此漢之約也，上何以得擅傳梁王！」太后由此而憎恨竇嬰，這裡的「薄」是嫌惡官位微小，「因」係借端而托病辭免的意思。

至於「薄」字另有「碧」的讀音，屬陰入聲，作為迫近解釋，這首推成語「義薄雲天」。不過，在粵曲《天官拒情》、《萬世流芳之拾子》以及流行已久的獨唱曲《梅花葬二喬》，唱者都把其中的「薄」字唸為「礴」音，有誤了。

又有「高義薄雲」的成語，極言個人操守及節義之高。南朝沈約《謝靈運傳論》：「英辭（美好的言辭）潤金石，高義薄雲天。」次句亦可作為「義薄雲天」。

推諸其他曲目，如《柳教傳書之遞柬》以及《落花時節》等，都有「君恩薄雲漢、葵霍仰春陽」（葵性

向日，喻下屬對上司忠心）兩句，這當然和成語「日薄西山」以至「薄晚」的讀音相同，都唸「碧」音。

後者見唐代文豪韓愈的《答張籍書》，在談論處世之道時，末句有「薄晚須到公府，言不能盡」句，

這裡的「薄晚」指傍晚，首字為迫近、接近之意。

## （廿九）令（音玲、另）

與友人在文化中心聽曲，是唐健垣博士演唱南音《男燒衣》，中有「你不知忍淚就『埋街』」（妓女從

良）去，免令今夜你自己痴呆」句。唐博士將齣中的「令」字唱成「玲」音，友人讚曰吐字清晰，發音完

全正確。

許多人以為「令」字只唸「另」音，殊不知有「玲」的讀法，所以粵曲《火海君臣》中，由晉文公重

耳唱出幾句，如「千古頌賢臣，誰及介（之推）卿家，隨孤亡命十九年，令我稱孤南面」；「天教摧折大

賢，股股折，令我痛酸」等句時，不同的唱者，都分別把其中的「令」字唱成陽去的仄聲，肯定有誤。

「令」字要唸為陽平聲，作主使、使用以至如果等解釋，而這字亦通「鴒」（鳥類中的「脊令」），

成語「高屋建令（通瓴，喻居高臨下，發展迅速）」和姓氏中的「令狐」等，讀音都作「玲」。

讀作「玲」音的，亦見《何文秀會妻》，有「何來怪客纏儂無休罷，令人疑慮兩交加」，以及「令我

傷心不禁淚如麻」等句，此中大多唱者都能準確將之唱成陽平聲，可喜也。

舉一首很多人都熟悉的，是宋代陸游的《臨安春雨初霽》，全詩八句，前四句是：「世味年來薄似紗，誰令騎馬客京華。小樓一夜聽春雨，深巷明朝賣杏花。」

次句「令」，有使到和至令的含意，也牽涉到平仄問題，因為「誰令」與前句的「世味」，平仄截然相對，假如唸作「誰另」的話，不叶了。

談到姓氏，三圓魏時有歷任丞相主簿的「令狐邵」，唐初的「令狐德棻」，官至崇賢館大學士；而唐憲宗及敬宗時期的「令狐楚」，先後出任中書舍人及尚書僕射等官職，楚的兒子「令狐綯（音陶）」，在唐宣宗時官至宰相，輔政十年。

好了，談及陽去聲的「另」音，有「令酒」一詞。《紅樓夢》第四十回，大觀園內，賈母與薛姨媽、鳳姐、李紈及寶玉等人談起飲「令酒」，薛姨媽點頭笑道：「依令，老太太到底先吃一杯令酒才是。」賈母笑道：「這個自然。」說著便吃了一杯。

原來，行酒令之前，主催者自己先飲一杯，屬於先飲為敬，叫「令酒」。

古時官職的「縣令」，四時的「月令」，律例的「法令」；對別人親屬的敬稱，有「令尊」與「令慈」等；成語中的「軍令如山」、「當時得令」以至「春行夏令」等等，此中都是「另」的讀音。

例如「逐客令」（見粵曲《西樓錯夢》）出自秦始皇時候丞相李斯的《諫逐客書》和出自《史記‧屈原賈生列傳》的「嫺於辭令」（曲見《碧血灑經堂》），三國時的曹操謀士荀彧（音郁），官居尚書令，後世稱為「荀令君」，因此人極愛修飾，遂有以此形容高雅人士的「荀令衣香」（曲見《西風獨自涼》），以及出自《論語‧學而》的「巧言令色」，解作乖巧的言詞，和美好諂媚的容態，含貶義（見《穆桂英之登壇罪夫》等等），都是唸為「另」音。

又詞牌之中的《調笑令》、《如夢令》及《唐多令》字當然讀「另」音。而「令、引、近、慢」同是唐宋雜曲（詞）的四種體制，「令詞」（即小令）一般短小，字數多在五十八字以內，而且一韻到底，粵曲《李清照之夢中緣》，對於《如夢令》也曾述及。

（三十）飧（音孫）餐（音燦之陰平聲）

許多年長朋友，都曾讀過唐代李紳（七八零至八四六）所寫的兩首《憫農》詩：

春種一粒粟，秋收萬顆子。
四海無閒田，農夫猶餓死。

鋤禾日當午，汗滴禾下土。
誰知盤中飧，粒粒皆辛苦。

上詩凡其是後一首的末兩句，千古傳頌，而本文所談的就是其中的「盤飱」兩字。

拆字有「飧」，「夕」旁加「食」就是晚餐，而「盤飱」當指飯菜。粵曲之中，從《胡不歸之別妻》、《桃花緣》以至近年熱唱的《沈園遺恨》，都有這一詞在。後者是：「司晨既起雲鬢挽（綰），廚中炊煙奉盤餐（飱）」的曲詞。

前二曲的唱者都將之唸成「蟠孫」，讀音正確，後一闋的曲詞卻以「盤餐」出之，有誤。不過因為《沈》曲每以「闌珊韻」作韻腳，改「圓圈韻」的「飱」為「餐」，雖然勉強和存有誤導成分，也屬無可奈何。

「盤飱」一詞出自《左傳‧僖公二十三年》：「乃饋盤飱，置璧焉。」（春秋時候，在曹國，僖（公）負羈的妻子對他說：「公子重耳他日必定能夠返回晉國做君主，儘早給此人一些好處，將來或許多有回報呢！」僖負羈於是送了一盤食品過去，內裡藏有玉璧。重耳接過，只取食品而把玉璧退回」

又常見有「饔飱不繼」的成語，形容捱餓。「饔」音雍，指早飯，晚飯則曰「飱」，整句是兩餐不繼的意思。

「飱」字還有一個解釋，上述《憫農》詩的「汗滴禾下土」句，指汗水滴落在禾米之中，除了「以水

粵曲詞中詞 四集

68

淘飯」之外，也指務農人家，可憑詩句教導子弟家人，闡釋糧食是經過辛勤勞動所得，從而愛惜米糧，是千古不易之理。

在李紳之前，唐代詩人杜甫（七一二至七七零），曾有《客至》詩的「盤飧市遠無兼味，樽酒家貧只舊醅」句，意為自己所居的成都草堂，距離市區太遠，因而張羅困難，也不好令客人久候，只能盡家中所有以奉。盤中菜餚固然無多，加以貧家難釀好酒，只能以隔年的陳酒款待了。

話說回頭，何以「盤飧」多給人錯寫為「盤餐」呢！按理，「飧」字並無簡化，而「餐」字就相繼出現「飡、湌、飱、」等等異體、簡寫和減筆字，正因字形相近，容易使人混淆。

所以，「飧」字就是「孫」音，「盤飧」不宜以其他字體代替，寫成「盤餐」定然錯誤，慎之。

原載《戲曲品味月刊》，二零一二年三月號（第一三六期）

# （八）曲詞錯讀尋常見（八）

近年此間流利的潮語「給力」，原來古已有之，根據《中國古代典章制度大辭典》所載，這詞是南北朝徭役期間，以「給」恤於官吏作為俸祿的補充作法。即除正規俸祿外，官府還須將一定數量的服役者給予役使，此之謂「力」，是故亦和、「祿力」並稱。

換言之，「給力」就是「俸錢」的另一稱謂。

## （三一）俸（音鳳、陰上聲）

今人唱曲，多將本文題目唱成「奉」音（見陳嘉慧編撰的《金石緣》），雖然，這字原寫為「奉」，之前能作一字兩用，所以「奉錢」和「俸錢」也曾相通，但自文字分工，經加人旁而成「俸」字之後，亦見有兩音的不同讀法，且看以下例子：

唐代韓愈（七六八至八二四）於四十五歲時，寫下名篇《進學解》，文章之中假托為向學生訓話，且勉勵他們在學業和德行方面取得進步，也藉此抒發個人懷才不遇、仕途蹭蹬的牢騷。

其中有「猶且月費俸錢，歲糜廩粟」兩句，是諷刺某些教學者，文章雖然寫得出奇，卻無益於實用；行為雖然有修養，並無突出表現。為人師表，尚且每月浪費國家的俸錢，每年消耗倉庫裡的糧食罷了。

詩其中第五、六句：「身多疾病思田里，邑有流亡愧俸錢。」

韋當時任職滁州刺史，「邑」是任內的雲陽縣境，「流亡」的正是災民。他頂著狂風烈日，奔走百里來賑濟。因為自己身受朝廷俸祿，但境內正有流亡災民而感自慚之意。

三例是東漢時期一個清官的故事。

湖北江夏黃香（五六至一零六年），少時家貧失母，事父至孝，暑扇床枕而有孝子之名。且刻苦自勵，博學經典，官至尚書令，漢殤帝延平元年（一零六年），又遷魏郡太守，適值水災歉收之年，他把自己所得來的俸祿，分散給飢餓的黎民。這一舉動，帶引了富有之家捐出糧食救急，使得以度過災情，後人遂以「俸錢散」作為讚美官吏愛民之典。

唐朝杜甫有《惜別行送劉僕射判官》詩句：「俸錢時散士子盡，府庫不為驕豪虛。」

## （三二）醮（音照），醮（yap、陰去聲）

「打醮」是新界圍村風俗的口頭禪，語體文字該作「建醮」，這是若干時年一屆的民間傳統活動，有驅魔鎮邪、保祐鄉民水陸平安而酬謝神恩的含意。

在粵曲《玉梨魂之夜弔蓉湖》（蔡衍棻撰）中，也有兩段以「醮」作「蘸」的錯誤例子，原來曲詞如下：

第八頁旦唱：「除非有至親營墳立碑，為我超度設蘸，好使我安魂立戶，孽障全消。」

第九頁生唱：「營墳立碑還設醮，風光大葬待明朝。」

箇中的「醮」字，多了個草花頭，讀來似乎僅此一音，並無其他相同文字可代，是近乎「喊、鑑、探」的讀音，假若以英語的「yap」為例，香港人唸這單字時，有形容人家不堪造就、和稀泥之意，以此作調聲，是陰去的第三聲了。

由於一而再的多了個草花頭，變成以外不同的別字，因此有理由相信，決非手民之誤，而係撰曲人粗心大意，馮京作馬涼。不過，原唱者仍然將「蘸」字以「醮」音唸出，無訛，可喜了。

「蘸」是形容詞，也屬動詞，前者見明代湯顯祖《牡丹亭之鬧殤》（中秋夜杜麗娘病終）：「月上了，月輪空，敢蘸破了你一簾幽夢。」

說是動詞，例子亦多，宋代詞人吳文英有《齊天樂》詞：「素骨凝冰，柔荑蘸雪。」

「柔荑」形容手指柔軟，「蘸」作動詞，喻沾染。又看吳文英《聲聲慢》詞，有「量減離懷，孤身蘸甲清觴」句，這裡的「蘸甲」，指酒杯經斟滿，當捧杯敬客時，液體蘸濕指甲的意思。

之外，坊間有「十指不沾陽春水」句，稱女兒纖纖十指，從未理會家頭細務，作為比喻，「沾、蘸」

兩字含意，庶幾近之。

## （三三）勘（音磡），湛（音斬）

今人唱《花蕊夫人之劫後描容》，把後蜀帝主孟昶的「色空能磡破、方知人生是蜉蝣」這一句，仍然

以「湛破」出之。按理，世無「湛破」，只有音唸「磡破」，但曲譜本詞如此，旁人可能懼於撰曲人之威

望（?），未敢正之，而後學者亦依樣葫蘆照唱，因循下來，誤盡蒼生也矣！

有人曾為撰曲者護航，認為作者（蘇翁）的堅持，貨物（作品）出門不換，一錯就讓它錯下去好了。

所以到了今天，恍如高山滾鼓的「湛破」一詞，依然存在於這闋《花》曲之中。

關於「勘」字，古代對審訊和問罪，俱稱之為「勘」。由孟漢卿所撰的元曲《張孔目智勘魔合羅》，

以及由陳墨香所編的京劇《勘玉釧》（又名《誣妻嫁妹》），即此。

「勘破」也者，指參透、看穿。宋代詞人馮取洽《水調歌頭·四月四日自壽》：「懶翁那記生日，兀

兀度昏期，勘破富貴貧賤，參透死生壽夭，至竟本同條。」

詞句既有正確的「勘破」，當然也有「勘不破」，後者見方文正所撰的《楚江情之西樓錯夢》：「勘

不破月障花魔，鎖不住心猿意馬。」是書生于叔夜痴戀青樓女子穆素徽所發出夢囈之語了。

回頭再說「湛」字，由譚惜萍所撰的《孔雀東南飛》，中有男角唱出：「塵緣留待作墓銘，清波湛湛儘堪我濯纓」之句，這裡的「湛湛」，是形容能見於底的清水了。

清人小說《豆棚閒話》第九則：「金風一夕，各地草木臨著秋時，勃發生機俱已收斂……只有扁豆一種交到秋時，西風發起，那豆花念覺閑得熱鬧，結的豆莢俱鼓釘（縫鼓的圓頭釘）相似，圓湛起來，卻與四、五月間那瘟扁無肉者大不相同。」這「圓湛」喻意飽滿。另有「湛露」一詞，出自《詩經·小雅》篇名，開頭就是「湛湛露斯，匪陽不晞」（重重露水凝結成珠，太陽未曾出來就不會乾透）的名句；而戰國時候屈原所作的《九章·悲回風》：「吸湛露之浮源兮，漱凝霜之雰雰。」（我吸飲湛露多麼涼爽，還含漱那飄然而降的冰霜。）

又看清人小說《說岳全傳》第八十回，話說金兀朮被牛皋氣死於戰場上，金寇已滅，宋孝宗隆興元年（一一六三年）追封各人，所下聖旨之中，末句有「光天所覆，成沾湛露之仁；大岳（山西太岳山）雖高，須揭纖埃（微塵）之報」句。此處的「湛露」，非解濃重的露水，係作天子詔合諸侯之宴會，喻皇恩浩蕩。

明代戲曲作家高濂所撰的《玉簪記》第四齣中有句曰：「嘆人生萬事由天，又何須苦苦埋怨。此身飄

泊，一似湛露浮煙，那些個翠遮紅掩。赧（音澀）言，淚漬愁添，只愛春老庭萱。」

這「湛露」指濃重的露水，與「浮煙」相對，描述曲中女角陳妙常，父親早逝且與其母相依為命。唱詞晴喻世事無常，恍似瞬間消失的晨露和浮泛的空中的輕煙，拿自己的飄零身世作比擬，難免感懷嗟嘆了。

原載《戲曲品味月刊》，二零一二年四月號（第一三七期）

# （九）曲詞錯讀尋常見（九）

## （三四）蓁（音秦）首蛾眉

粵曲《白龍關》下卷中，對於本文題目首字，出現不同版本。有用虫字作偏旁的「蓁」，亦有選至為部首的「蓁」字，但任何平喉唱之，一概俱以「津」音出之。只因為正確讀音係「秦首」，而語詞並無「蓁首」在，所以此中各有不合處。

「蓁」屬昆蟲一種，體型似蟬且小，額廣寬而方正，是為「蓁首」。而「蛾眉」也者，純指蠶蛾的眉毛（即觸鬚），既柔軟、細長而彎曲。兩者都是形容女子的美態。

「蓁首蛾眉」的成語，出自《詩經·衛風·碩人》，詩句描寫衛國貴婦莊姜的形象。在第二段中，有「手如柔荑（音提），膚如凝脂，領如蝤蠐（音由齊），齒如瓠犀，蓁首蛾眉，巧笑倩（音秤）兮，美目盼兮」等句。語譯：她的手指有如嫩白的幼茅，皮膚滑像凝結的脂膏。頸項修長白皙，恍似蝤蠐（天牛的幼蟲，細長雪白）模樣，而牙齒實像葫蘆瓜那樣潔淨完整的種子。再有蟬兒般的方額，以及蠶蛾般的眉毛。笑起來異常乖巧的，是頰旁兩個酒窩，而那流波顧盼的眼珠，簡直美妙傳情。

且說南宋時候，錢塘（今浙江杭州）女子朱淑真，天生麗質，聰明好學，做得一手好詩詞。十七歲

時，長相更是生得標緻，此處有闋《鷓鴣天》為證：

「盈盈秋水鬢堆鴉，面若芙蓉美更佳。十指袖籠春筍銳，雙蓮簇地印輕紗。

神情麗，體態佳。纖首蛾眉更可誇，楊柳舞腰嬌比嫩，嫦娥仙子落飛霞。」

朱淑真就是著名詞牌《生查子》（去年元夜時，花市燈如畫……）的作者，也是粵曲《斷腸詞》（方文正撰）的女主角。她十八歲時奉父母命和媒妁言，嫁了一個三分像人、七分像鬼的少東丈夫。由於抑鬱成疾，死時年方廿二。有關她的生平，改日有機會當再另文詳述之。

回頭說「臻」，這字和「纖首」全無關係，只因字形稍近，才會出現誤會而已。

「臻」可解為為盡、至，亦即完整和到達的意思。在《詩經‧大雅‧雲漢》篇，其中有「天降喪亂，饑饉薦臻」之句，作為「上天降下死亡之禍，饑荒災難接連發生」的解釋。

這裡的「薦」係再次、雙重，「臻」實為達至，整句指頻接而來。是古代西周時候，周宣王因旱災而求神祈雨，祭告上天的禱詞。

而明人小說《水滸傳》第三十三回，述及宋江自從殺了閻婆惜，遭官發下文書通緝，正苦無處容身，

只好逃走暫避風頭。他先往滄洲的東莊，柴大官人柴進處，其後轉往清風山，得見好友小李廣花榮：「花

榮夫妻幾口兒，朝暮臻臻至至，獻酒供食，伏侍宋江……。」

「臻臻至至」一語，就是殷勤周到了。

## （三五）墨瀋

二零一二年暮春，香港《聯文雅集》每月設獎舉辦徵聯比賽中，有金石書畫家王九三先生以其書齋之「開墨樓」名字，用「湯網格」（嵌第一、七、八或第十四字入題）徵求對聯；在三名香港優異獎（除冠、亞、季及殿軍外，優異獎共十八名）以及評卷老師之作品中，俱有「墨瀋」一詞在，試錄如下：

（一）陳卓
開懷瀟灑談書道　　墨瀋淋漓醉書樓

（二）何柏淩
開元犒賜鎏金殿　　墨瀋勾描疊翠樓

（三）李天瀾

開花競艷春回處　墨瀋濡輝月滿樓

（四）杜鑑深（評卷老師）

開毫揮灑文翔集　墨瀋留香雅滿樓

單就一個「墨」字容易理解，「瀋」字原來指汁液，因此「墨瀋」當然就是墨汁了。在粵曲《碧血寫春秋之驚變》（葉紹德撰）中，尾頁有「枯腸搜遍無從搜，墨瀋縱橫血淚浮」句，不過，正正由於抄曲之人有誤，竟然把「瀋」字錯抄，變成了字形接近的「浸」字。於是乎沿習下來，人人唱曲，都唱出了「墨浸縱橫」，而整句曲詞也就變得毫無意義。

「瀋」字可解為米瀾，即淅米之汁。將醉字加於其上成「醉瀋」，亦稱「醉墨」，是酒醉中所作書畫之意，而「榆沈（瀋）」係古時喪禮中，用來潤滑靈車輪軸的榆皮汁液；至於「拾瀋」一詞，喻事情之難辦及難以成功，亦即水之餘瀝不可拾也。

後者見《左傳·哀公三年》：「無備而宣辦者，猶拾瀋也。」（沒有準備而指令官員辦事，就好像他們拾走地下的湯水一樣，根本不可能。）

又在清代學人袁枚寫給友人的《寄秫黼庭相國》一函中，有《蒙題贈〈隨園雅集〉圖》，先之以近體，繼之以古風，深得古人「一唱三歎之旨，雲箋墨瀋，盡作金光，當什襲藏之，永為珍寶」這幾句。

解讀起來，袁枚對於友人賜題，先稱讚有近體格律，復有古風餘韻，是以一箋一墨，俱宜珍藏之意。

另句的「一唱三歎」，是認為對方的詩文婉轉而富於情味，此句成語典出《荀子‧禮論》：「清廟之歌，一倡（唱）而三歎也。」

清廟即宗廟，天子及諸侯祭祀祖先的處所。奏樂時，一人唱歌，三人讚歎而和應之。

話題說回「瀋」字，五十年前內地搞簡化，許多文字都已復古，上文的「一（榆）沈」是古字，與「瀋」通，典出《禮記‧檀弓下》。而「瀋」簡化從「渖」而「沈」，瀋陽固然簡作「沈陽」，且遼寧今日瀋陽市一帶的「瀋水」，亦更名作「沈水」了。

問題也在這裡，會與四川射洪縣東南的「沈水」名字相同，儘管後者讀音為「沉」，而前者則按照字面以「瀋」音出之，但極易引起混淆，因為書面上，簡化字寫法完全一樣者也。

## (三六) 復

二零一一年歲秒新曲，由廣州陳錦榮女士編撰的《南樓別恨》，以及《古渡離愁》，因為曲詞中多有簡體字，港人抄錄之時，不知就裡而一經還原，顯得混淆而變成禍害，本文的「復」字可例其餘。

中文正體的「復、複、覆」等字，筆法分離，用途殊異，而「復」之中，更有「服、埠」的不同唸法，須正視之。

在《南》曲第三頁，女角唱出：「鎮日廢寢忘餐，『複』社群英憂國運」；而第五頁中，女角亦唱：

「你是『復』社群笑，壯心挽狂瀾，文壇人頌讚。」

《南》曲尾頁簡介亦稱：「陳子龍欲挽危瀾，辛勞『復』社事務，『復』社君子陳子龍。」

至於另外的《古》曲第二頁，男角唱出：「破瓦頹牆，無『復』炊煙縷縷。」同樣，此時女角接著唱出：「字畫珍藏成烏有，留得殘命『複』何求」；而第九頁中，女角亦有：「願把金甌滅，山河『複』旦，泛舟相迎候。」

唉！天可憐見，正因為內地都把「復、複」（覆字亦有兩種不同版本）這兩個入聲字，一律簡之為「复」，慳了幾筆，十三億人民無疑書寫便利，可是一字多用，容易混淆，混亂甚至混帳了。

明朝時候的「復社」，是明末以江南地主階級士大夫為代表的文學團體之一，音為「服社」，相關詞

語有復興、復活、復原，以至光復、回復和復旦（既夜而復明，「山河復旦」指社稷重光）等都是。

那末，要在什麼情形之下「復」字才有不同讀法呢？答案如《樂府木蘭詞》中首句：「唧唧復唧唧」，此處解為嘆息的聲音。與前者相異的，純因句意為一而再次，所以就讀作「埠」音了。

再舉例如《易水歌》，有「風蕭蕭兮易水寒，壯士一去兮不復還」句，須唸之為「埠」音才合。

「黃鶴一去不復返」句；這裡的「復」字同係再一次，後隨者定然照眼，舉例如《觀柳還琴》第二頁，女角唱出「撥柳斜窺，驚復（埠）恐」；第六頁男角的「知音再復（埠）尋，俗世難覓眾」等。又如《幻覺離恨天》第三頁，女角唱「嘆惜花人去後，誰復（埠）葬花殘。」

有個問題須留意的，是曲詞原唱者先前唱正音的，後隨者定然照眼，舉例如《觀柳還琴》第二頁，女

所以，今人唱上述兩闋粵曲的，都以正音出之，值得書上一筆。

不過，在《同是天涯淪落人》中，一共出現九個「復」字，悉數都是再次、再三和重新再來的含意，不唸「埠」音會與原意相悖，後人從之，原唱者肯定有誤導之嫌矣！

原載《戲曲品味月刊》，二零一二年五月號（第一三八期）

粵曲詞中詞 四集

## （三七）兜率天

二零一一年熱唱的粵曲《斷腸詞》（方文正撰），尾頁有七言詩白，先後由生、旦唱出：「比翼于飛斗率行，不赴輪迴不重生，地府天宮重相聚，永把郎心印妾心。」

其中首句的「斗率」不確，應為「兜率」之誤，後者為「六欲天」中的第四天，既稱「兜率天」（梵文：tusata），亦有「兜率陀天」的叫法。

「六欲天」乃佛經用語，分別是：

（一）四天王天：（甲）東方持國天王，護持國土。（乙）南方增長天王，增長善根。（丙）西方廣目天王，以淨天眼鑒觀。（丁）北方多聞天王，福德之名聞四方。

（二）忉利天：即三十三天，為「帝釋」（佛教諸天之王）天帝所居。

（三）夜摩天：夜摩，梵語釋為時分（時間、時刻），時時多分稱快樂之意。

（四）兜率天（見下文）。

（五）樂變化天：自以神通力變化五欲之境而為娛樂。

（六）他化自在天：取（其）他所變化而自在娛樂，故名。此天乃欲界之王，稱「天魔」，亦即為害正法之魔王。

而「天」有特別地位，所謂「兜率天」，實乃「天眾輪迴」之處，此中有「內、外院」之分。

「內院」除有彌勒菩薩在講經說法之外，更有若干「天眾」（大好人，存福份者）在內，彼等處於一個「娑婆世界」（三千大千世界，喻廣大無邊），所聽來一切佛法，利樂有情，從而得道，他日上位，能成「補處菩薩」（即候補者），有容易晉佛的機會。

而處於「外院」的，同屬「天眾」所居，不過，彼等無意去聽法，正因生活美好，只是貪圖逸樂，從未打算將來，也沒為自己留下後路。到了福份經已享盡之時，就是墮落的開始，且下界輪迴幹啥，是人類、餓鬼還是馬牛，那得按照個人的喜好、閱歷和修為了。

話說回頭，「兜率內院」係彌勒菩薩之淨土，彌勒在此住滿四千歲（相等於人間五十七億六百萬歲，另說「兜率天」一晝夜，亦即人間四百年）而下生於凡間，且成佛於龍華樹下。換言之，「兜率，內院」亦為彌勒菩薩最後之寄身住處。

關於「兜率天」，且看元人小說《隋唐演義》第三十二回：

往昔釋迦如來降生於印度成佛，同樣是從「兜率天」下生者也。

隋煬帝為開鑿運河，得知其中的廣陵河道無法直通，有大臣獻策，可從大梁西北起首，至河陰、陳留、雍丘以至睢陽等處，一路重新開濬，引孟津之水，東接淮河，不過千里路途，便可直達廣陵了。煬帝大喜，於是頒旨征北大總督麻叔謀為開河都護，並廣集民夫，施行工程。

眾多民夫來到一處，掘得整副石棺材，棺裡屍體仰臥，紅白臉容栩栩如生。棺前置石板，刻上許多蝌蚪篆文，人皆不能識。其後得一修真煉性的百齡老人抄譯，其文曰：「我是大金仙，死來一千年。數滿一千年，背下有流泉。得逢麻叔謀，葬我在高原，髮長至泥丸，便侯一千年，方登兜率天。」

麻叔謀見自己姓名都寫在上面，驚訝不巳，方信仙家妙用，自有神機。

所謂「泥丸」，泛指人頭（腦根），道家以「上丹田」在兩眉之間，有「泥丸（宮）」的稱謂，至於上文中的「兜率天」，含知足和妙足的意思。

## （三八）欸乃（音襖靄）

不同場合，經常聽到有人選唱《有情活把鴛鴦葬》，這是粵劇《梁祝恨史》裡面，由任姐所唱出的主題曲（女角由芳艷芬所唱的一闋，則係《願為蝴蝶繞孤墳》），其中「欸乃一聲聲，曲終人去也」的前句，歌者十九都依原帶，按照曲詞而唱「款乃」字音，顯然有誤。

此處先談「欸」字。

由於「款、欸、欵」三字神似，人多容易將之混淆而出錯。事實上，前二者同為一字，左上角分別有「士」和「匕」的起筆，可作「現款、欵式」的寫法。換言之，「欵」純是「款」的異體，讀音和解釋相同，兩可通用。

而「欸」字較為特別，左上角起筆作「厶」，與前者兩字略有不同。一般辭書對此讀音，有作「挨」、「哀」和「藹」的唸法。

戰國屈原《楚辭・九章・涉江》有「乘鄂渚而反顧兮，欸秋冬之緒風」兩句，這裡「鄂渚」屬地名，於今湖北武昌縣西。「反顧」是回顧，「緒風」即餘風。語譯就是：「我登上了鄂渚之後且回頭眺望，嘆息秋冬時候的餘風，使人感到淒涼。

解為嘆息的「欸」字，在此也有「冒」的讀音，但當與「乃」湊合而成「欸乃」，變了一個象聲詞，含意可分為兩方面。

其一指船夫的雙櫓在搖動時與船隻摩擦所產生的聲音。唐代文豪柳宗元（七七三至八一九）有《漁翁》詩，其中「煙銷日出不見人，欸乃一聲山水綠」的後一句，對描繪船身和櫓節所發出的聲響，即此。

其二謂這詞純是一種勞動號子，指南方船夫搖櫓時，雙手推前而口在輕呼這一刻，加上雙手擺向後時

則作重應，而發出「唏、何」、「唉、奧」甚或「奧、唉」的聲音，這是對「欸乃」一語的形容詞了。

從這前呼後應的船夫哼聲，以至樂府歌曲名字的《欸乃曲》，係唐代詩人元結（七一九至七七二）所作。元結於代宗大曆初（約七六六），時為道州（今湖南玉道縣）刺史，因軍務抵長沙，歸途遇水漲，船隻難進，乃作此曲，且使舟人唱之。內容描述沿途山水風光和個人感受，形式為七言四句，合共五首，對曲名有注音為「襖靄」，稱搖櫓之聲也。

元曲四大家之一的鄭光祖（其餘三人為關漢卿、馬致遠和白樸），撰寫雜劇《倩女離魂》，其中第二折述及王文舉與張倩兒，之前曾遭雙方父母指腹為婚，其後王生家道中落，女母有悔婚意，遂藉詞飭令王生上京赴試，而以考取功名作為難題。

此刻王生與張女在江渚停舟話別。《倩》劇對當時那悠開、安詳而寧靜的水鄉夜景，有這樣的描寫：

「你覷遠浦孤鶩落霞，枯藤老樹昏鴉，聽長笛一聲何處發，歌欸乃，櫓咿啞。

「近蓼洼（音了娃，蓼草生長的深水處），纜釣槎，有折蒲衰蒹葭；近水凹（音拗），傍短槎，見煙籠寒水月籠沙，茅舍兩三家。」（語譯：天邊有孤鶩落霞飛揚，先是遙聞遠浦歸帆的長笛，繼而聽到船夫的棹歌和搖櫓的聲音。岸邊有漁舟停泊，纜繫釣籠，竹籬茅舍屬超然世界，還有怡然自樂的漁家呢！）

這裡的「歌欸乃」和「櫓咿啞」，分別就是漁歌晚唱，以及彼等操作時櫓聲槳影了。

## （三九）朱門、朱簾

坊間屬於十大名曲之一的《紫鳳樓》（楊石渠撰），末頁「鳳樓人去無佳客，此後朱門寂寞掩斜陽」句，年來私伙局中，經常有人將「朱門」唱成「朱簾」，由於「門、簾」兩字俱係陽平聲，所以聽來並不礙耳，但這改動是否適宜和合理呢？值得商榷。

「朱門」異於「朱簾」，後者又稱「朱箔」，只是一道用珠、玉、或竹所做成的簾子，僅作門面裝飾又或間隔內庭之類器物，不能代表什麼。

例如內地藝人林小群，也曾主唱過一闋傳統曲目《燕子樓》，中有「往日與使君，在此樓醉金樽同敲弦板，羅綺（綾羅綢緞）中，朱簾內教成歌舞，真個眾仙同樂永霓裳。」而由蘇翁編撰的《一曲鳳求凰》中，卓文君「堂內窺簾，得見（司馬相如）豐神俊朗」，「朱簾」之義，如此而已。

又如元人白樸所撰的《唐明皇秋夜梧桐雨》第四折，有「廝琅琅鳴殿鐸（殿鈴），撲簌簌（音速）動朱箔，吉丁噹玉馬兒（風鈴）向檐間鬧。」

上述幾句為首的三個字，都屬象聲詞。

語接前文，以「朱簾」替代「朱門」，純是改曲人的無聊，以為兩詞同一義，殊不知後者的解讀，並不限於紅漆的大門。以人們最多認識的唐詩為例，是杜甫的《詠懷詩》：「朱門酒肉臭，路有凍死骨。」

前句的「朱門」指富貴人家，詩句充分說明了社會貧富存在極大差異，為階級之對立有著尖銳的批評。

而「朱門」亦即「朱戶」，古代春秋時候，天子賞賜給有功諸侯九種優寵事物，稱為「九錫」，其中第四種是「朱戶」，亦即本文題目的「朱門」。

又聽粵曲《還琴記》（譚惜萍撰），女角唱出「閒拋五陵鞭，獨抱七弦琴。信非朱門俗客，倦談風月慕伯牙」之句。曲詞含意認為對方並非紈綺哥兒，而是有學問而不落俗套的知音人士，寥寥幾筆文字，圖畫清晰活現眼前，撰曲人深厚功力可見。

此外，北魏學人楊衒之（《洛陽伽藍記》一書作者），在《景林寺》一文中，有「在朱門」一詞，作擔任官職解釋，因為古代官府的大門皆為朱漆紅色，故稱。

原載《戲曲品味月刊》，二零一二年月號（第一三九期）

中華非物質文化叢書・文學類・戲曲系列

# （十一）曲詞錯讀尋常見（十一）

## （四十）從奢靡到靡靡之音

世界名人生活超級豪華，每每被人指摘，於是「奢靡」一詞在報端常見。由梁天雁撰曲、新劍郎及尹飛燕合唱的《碧血桃花扇底詩之驚艷》中，有「江南金粉地，踏青仕女，肥馬輕車，盡領金陵奢靡」句。

曲詞描寫南京上流社會一眾的豪華氣派，所謂「奢靡」，就是奢侈和靡費（浪費）的解釋。

「靡」有二音，可「美」可「眉」。上述《碧》曲工尺譜書「上」的符號，而原唱者亦以「匪」音出之，聽來就成「奢匪」了，不確。

作為「尾」的讀音，以常現的「披靡」一詞為例，本指草木隨風倒伏。但兩方對陣之時，則作潰敗解。如《史記·項羽本紀》：「項王大呼馳下（追殺），漢軍皆披靡」；而「番將復馬殺來，宋兵披靡，四散逃走。」則見明人小說《楊家將演義》二十四回。一如前述，「靡」在此處是「美」的讀音。

不過，最為人所熟知的，該是成語「靡靡之音」。這裡的「靡靡」，作為頹廢和低級趣味之物，也指柔弱無力、委靡不振的音樂。

「靡靡之音」意謂淫樂，相傳係殷紂時的樂師師延所作。話說春秋時候的周景王十一年（元前

五三四），衛國靈公訪晉，也帶同一位叫師涓的樂師前往，為慶祝該國「虒（音詩）祁宮」（今山西侯馬市）的落成。當來到濮水（即濮河，古之黃河及濟水分流）河畔時，天色已晚，便居於驛舍之中。

靈公是夜久久未能入睡，耳畔傳來鼓琴聲，樂曲新穎，他似乎從未聽過。詢之隨從，得聆琴聲否？答之未有，再召師涓旁聽，對曰：如能再聽一遍，當可譜出也。

翌日夜半，琴聲再起，師涓撫琴習之，果將全曲譜出。當抵達目的地，晉平公在「虒祁宮」設宴招待，飲酒時，平公既見師涓，也召來本國樂師名師曠與之同坐。

平公問：「近來可有新樂乎？」師涓回稟：「來時曾聆一曲，願為王奏之。」

平公於是命人設几置琴，師涓調弦揮指彈奏。才一回，平公聽之讚好，但曲未及半，晉國的師曠突然用手按弦止之曰：「此乃亡國之音，未可奏也。」

平公問何以見之？師曠答：「殷末時，有名師延之樂師者，與紂王為靡靡之樂，紂聞之而忘其倦，即此聲也。」

原來，殷朝末代的紂王，因終日沉迷於靡靡之樂，不問朝政，終至亡國。後人傳說周武王伐紂，師延東走，抱琴投於濮水之中，後有知音人來此，樂聲即自水底傳出，所以師曠嘗言，紂因淫樂而亡其國，此不祥之音未可奏也。

中華非物質文化叢書・文學類・戲曲系列

這就是「靡靡之音（樂）」成語的來源。

前文所說的「眉」音，屬陽平聲，關於這字的用詞，例如「靡費」為浪費，「靡散」和「靡滅」作散碎和消滅解釋，而「靡、糜」兩字、有時可通，所以「靡爛」與「糜爛」含意相同。

## （四一）關於屏字的讀音

屏字於名詞屬陽平聲，如屏山、南屏、屏藩、屏障和「孔雀屏」（見粵曲《花田錯》及《半生緣》）等，都讀之作「瓶」音。

而作為動詞，可解遮掩和隱藏。又例如勸退的「屏退」，放棄或排除的「屏除」等，都須讀陰上聲的「炳」音了。（屏字另有陽去聲的「並」音，作收拾、料理解釋的「屏當」，又有屬陰平聲且讀「兵」音的「屏營」，具惶恐含意，但文書之間甚少應用，此處從略。）

在粵曲《觀柳還琴》次頁，由女角唱出「秀才早歸芸館，屏息萬念，博一點簪花狀元紅」句。這裡的「芸館」指書房，「屏息萬念」稱摒除一切雜念，「簪花狀元紅」喻意科舉功名。

由於原唱者跟隨字面讀出，嗣後人人照唱，都依樣葫蘆作為「瓶息」的唸法，因循下來，成為錯音了。

《觀》曲尾頁，還有由生角唱出的「驚聞花落五侯家，畫屏阻隔三生夢」句，因為後者的「畫屏」既是名詞，也屬實物，照唸「平」音當然正確。

從「屏（音炳）息」而出現與此相關的語詞，例如「屏居」係隱居，「屏氣」和「屏息」同義，指抑制呼吸不敢開聲。「屏迹」為斂迹、避匿，「屏語」乃避免和人共語。「屏蔽」是遮蔽、衛護，「屏斥」為斥退，「屏黜（音卒）」作除去及斥逐等等。

又如《史記·商君列傳》中有「王且去，痤屏人言」之句。是魏惠王前往探望相國公叔痤（座）的病情，公叔以己病，遂向王推薦商鞅。

「屏人言」一語，即遣退左右從人，彼此作密談之意。

原載《戲曲品味月刊》，二零一二年十月號（第一四三期）

# （十二） 曲詞錯讀尋常見（十二）

## （四二） 崔嵬（音頹）

前兩年，城中熱捧的《南唐殘夢》，今日坊間仍常見人選唱，此曲次有「崔嵬世路修，一步一災咎」句，向來引人爭議。因為原唱者是以「崔嵬」讀音出之，不過有人以為該唸之為「崔危」而非前者，於是也就出現「頹」和「危」兩種不同的唱法。

正因某些導師查閱古籍（包括《辭海》、《辭源》），多見此字注為「危」音，所以振振有詞，認為《南》曲中的「崔嵬」須唸「危」音才是正確。

沒錯，最初「嵬」是「嵬」的本字，換言之，後者正從前者而來，而兩字亦可互通和互用。試以編成於春秋年代的《詩經·小雅·谷風》為例，其中第三章「習習谷風，維止崔嵬。無草不死，無木不萎。忘我大德，思我小怨。」這幾句（習習和暢的東風，吹向山頂崔嵬之處，沒有些草不死，沒有些草不萎，忘記我的大德，只念我的小怨）。

其中的「嵬（巍）、萎」都是微韻（「怨」字則屬寒韻），所以這裡第二句，就是「崔危」的讀音。

同樣，在明人小說《西湖二集》十四卷，述及杭州西湖有十景，詩人墨客題詩者眾。其中最後一景為

「雙峰插雲」，詩曰：「浮圖對立硶崔嵬，積翠浮空霽靄迷。試向鳳凰山上望，南高天近北煙低。」

「浮圖」指佛塔，「硶（音敲）崔嵬」喻山峰高聳。而「迷、低」都屬齊韻，所以箇中的嵬字，要讀

「危」音才能相叶，就是這個原因。

一字可以兩讀，回頭再說《詩經·周南·卷耳》，內有「陟彼崔嵬，我馬虺隤」這兩句，是作「登上

高高的土石山，我的馬兒跑得腿蹄發軟」的意思。

陟者「直」，崔嵬喻高山，虺隤音「委頹」，指馬兒不能拔腿騰高。正因「嵬、隤」兩字都入灰韻，

前者當然以讀「頹」音為合。

以此作出推論，前人作品如何讀法，該以詩詞句子的韻腳是否押韻為準。換言之，兩字可以通用，但

對於地名或人名（一九六二年，北京電影製片廠有藝術指導叫崔嵬）的處理時，都有明顯分工。

例如唐明皇賜楊貴妃死於馬嵬坡（今陝西興平縣），一千六百多年以來，塾師訓蒙學生，都說「馬頹

坡」，沒人教讀「馬危坡」的。

談到詩詞韻腳，再看宋代辛稼軒一闋《水調歌頭》：

「今日復何日，黃菊為誰開？淵明謾愛重九，胸次正崔嵬（心中塊壘），酒亦關人何事，政自不能不

爾。誰遣白衣來！醉把西風扇，隨處障塵埃！

「為公飲，須一日，三百杯。此日高處東望，雲氣見蓬萊。翳鳳驂鸞公去，落佩倒冠吾事，抱病日登臺，歸路踏明月，人影共徘徊。」

又看清代詩人貝青喬（一八一零至一八六三）的一闋《軍中雜誄》詩首段（全詩三段）：

「羵碙腥峒鬱崔嵬（峰巒層疊的深山），萬里迢迢赴敵來，奮取蝥弧（英軍軍旗）誇捷足，百身轟入一聲雷。」

上述兩人作品，辛詞中的「開、嵬、來、埃、杯、萊、臺、徊」和貝詩中的「嵬、來、雷」等等，以詩韻計算，此處都屬「（十）灰韻」，粵語發音，須讀之為「頹」。

從古至今，約定俗成，《南》曲中的「崔嵬」，是「崔頹」而非「崔危」，就是這個原因。

話說公元一七五零年（清高宗十五年），乾隆皇親臨河南開封，參觀了當地最著名的古蹟「禹王台」。

此台純為紀念大禹治水而建，台內另置「古吹（音趣）台」，則是春秋時晉國大音樂家師曠「吹樂」之處。

後來唐朝李白、杜甫以及高適等多位詩人，也相繼來此遊玩，因而復有「三賢祠」的地點所在。

乾隆來此，見到滿園金菊盛開，又見其祖父康熙也曾題區「功存河洛」，更聆聽過當地官員述及師曠在此「吹樂」的傳奇故事，不免發思古之幽情，吟出一闋五言長詩，既寫師曠奏琴，亦述李杜詩風，以及對賞心悅目的菊花園林作出描繪，是乾隆皇帝平生四萬多首詩作中的佳品。詩曰：

京國探遺跡，苔碑率隱埋。

何期得古最，果足暢今來。

勝日停鑾蹕，凌晨陟吹台。

傳蹤思碩曠，作賦羨鄒枚。

風葉梧青落，霜花菊白堆。

尋廊攬郊郭，俯本極崔巍。

杜子真豪矣，梁王安在哉。

無須命長笛，為恐豫雲開。

上詩韻腳，除了次句的「埋」字是「佳韻」之外，其餘的「來、台、枝、堆、巍（同嵬）、哉、開」等，全屬「灰韻」，所以這裡第十二句的「巍」，不作「危」而讀「頹」音了。

原載《戲曲品味月刊》，二零一二年十一月號（第一四四期）

# （十三）曲詞錯讀尋常見（十三）

## （四三）飲（音蔭）馬

元初書畫家趙孟頫所作的《飲馬圖》，乃趙氏早期仿唐朝韓幹所畫的宮中名馬「照夜白」而作。畫中的雄馬，雖被繮繩栓住，但前方左腿輕提，睜眼張鼻，作出飢渴而欲飲水的神態，而在旁的飼馬人則手挽桶水到來，這「使喝」的動作，就是「飲馬」了。

以「飲馬」一詞入曲，目下多見。例如《金山戰鼓》（陳錦榮撰）中，由梁紅玉唱出「豈容鐵騎（音冀）縱橫，還我錦繡河山，長江飲馬，休笑女紅妝。」這兩句意為動刀兵、興戰爨了。再如陳冠卿所撰的《潞安州》，男角陸登亦有「胡酋飲馬黃河渡口，江河嗚咽白雲愁」這幾句，是指敵人前來侵略之意。又如《征衣換雲裳》的「山高海闊，飲馬渡河冒雪霜」句，由男角劉元度唱出，係抵抗敵人，甘冒風霜雪冷，此曲撰者阮眉。

曲詞的「飲」字不作陰上聲，而是陰去聲的讀法，唸之為「蔭」，如「飲馬」和「飲羊」等，都是給（餵）馬匹或羊隻飲水的意思。

這「飲」字同樣亦可施之於人，例見《漢書‧朱買臣傳》：「（妻下堂求去）其後買臣獨行歌道中，

負薪墓間，故妻與夫家俱上冢，見買臣飢寒，呼飯飲之。」這個「飲」字是給人飲食，含施捨意了。

「飲馬」一詞，最早見於《史記·秦本紀》：「德公元年……後子孫飲馬於河。」這裡的末句，指秦國有後代子孫，將要把秦國勢力，一直擴展至黃河邊境，頗具野心。

而時序在稍後的《左傳·宣公十二年》：「楚子北，師次於鄭（音言，今河南項城縣），沈尹將中軍，子重將左，子反將右，將飲馬於河而歸。」「飲馬」在此，作凱旋回歸的含意。

而成語「飲馬投錢」，出自東漢學者趙歧的《三輔決錄》所載，述及漢時有安陵（今河北吳橋）人名項仲山者，當過渭水「飲馬」，每次皆投錢以三，謂作償之。喻不苟取，不貪得，為官德行如此，亦享清廉之譽。

至於《飲馬長城窟行》，乃是樂府歌曲名，指長城旁有水窟，可以「飲馬」，故名。

## （四四）「祖餞」非「酒宴」

也曾在不同樂社，迭次聽過有人選唱《望江樓餞別》（潘一帆撰）時，其中的「祖餞」一詞，都給更改而變成「酒宴」兩字。

「望江樓上設祖餞」這一句，改曲者似且是不明就裡，以為這個「祖」字多餘，改了應該更好，於是

變成了「望江樓上設酒宴」，經過抄寫且互相傳誦，歌者們照唱如儀。

《望》曲描述熱戀情人分袂，於樓上（江畔）飲酒辭行，文字上的寫法，就叫「祖餞」。他人改曲而貿然以「酒宴」易之，曲雖通順且平仄還叶，但已完全失去詞中的意境和韻味了。

「祖」稱「祖道」，亦屬路神，相傳古代黃帝之子，好遠遊而死於道路，故祀之為路神，以求道路之福，此亦是出行者送別時的禮儀。

「祖餞」又有不同叫法，因為路神是「祖」，出行之時祭之，就稱「出祖」。唐代詩人劉禹錫有《歷陽書事》詩：「出祖千夫擁，行廚五熟烹。」（五熟：古時炊具，一釜中分幾格，可以同時烹調各種食物。而「釋軷（音拔）」一詞，亦與「祖餞」同義。根據古籍《儀禮‧聘儀》所載：「使者既受行日，朝同位。出祖釋軷，祭酒脯，乃飲酒於其側。」

回說「祖餞」，綜合來說，古代出行祭把路神稱「祖」，用酒食送行曰「餞」，即今人謂之餞行。在《林沖之柳亭餞別》中，先後有「忐忑張惶城外走，邊亭祖餞鳳凰儔」，以及「一杯餞行酒」的曲詞，即此。

原載《戲曲品味月刊》，二零一三年十二月號（第一四五期）

# （十四）曲詞錯讀尋常見（十四）

## （四五）「鴛鴦兩地涼」

今時坊間所唱，曲句不合情理的，例見《苦鳳離鸞》（方文正撰）其中的「罔極昊天」，這句出自《詩經·小雅·蓼莪》的成語，全句為「欲報之德，昊天罔極。」（而今欲報爹娘恩，沒想上天降災禍！）純是子孫後人悼念父祖輩的詞句。

但《苦》曲中所逝去的只是妻房，用語顯然誤植；再者，另有「嫖賭飲蕩鴉片煙」一句，倘若要由女平喉唱出，同樣亦不恰當（儘管有人苦勸撰曲者修改，奈何遭拒）。

今有陸冠恩導師改之，前句為「怨恨萬千」，後者是「爛醉如泥效酒仙」。改得雖然不甚完美，但唱來入情入格，令人信服多矣！

話回正題的「兩地涼」，已給改成「兩地夢難圓」了。曲見葉紹德所撰的《（大）斷橋》第四頁尾行，由男角唱出本作「佢逼我上金山，鴛鴦兩地涼」的曲詞，次句已變為「鴛鴦兩地夢難圓」。

相信改曲者原意，以鴛鴦分隔兩地之後的「涼」字，似是欠通。若謂荒涼，淒涼甚或寒涼等等，都應該有個較為完整的語詞，而非單單一個「涼」字就可概括其餘，所以改成「夢難圓」，看之似感愜意，唱

中華非物質文化叢書·文學類·戲曲系列

101

來顯然也順口得多。

於是乎，曲譜經一抄再抄（影印），這個「涼」字已然消失，無復再見。歌者依曲直唱，那管這些鴛鴦甚麼寒涼冷熱，不會深究者也。

不過，曲句來源有自，或詩或詞，某些已成經典者，倘以個人喜好而胡亂改動，雖未知合適與否，但非尊重作者的意圖。而「鴛鴦兩地涼」者，正係清代詞人納蘭性德（一六五五至一六八五）所寫之名句，經三百多年傳誦，等閒豈可改之。

試看其他流行曲目，如《花染狀元紅之渡頭送別》（葉紹德撰），男角唱出「愛嬌休怕呀，鴛鴦各自涼，夢成空。」又《西風獨自涼》（溫誌鵬撰）：「兩處鴛鴦各自涼，一日心期千劫在。」這兩句亦由生角唱出，是以不曾經過改動者，同樣存有這個「涼」字。上述所引用的「涼」字，原句出自納蘭性德的《沁園春》，全詞二十六句，最後六句是這樣的：「欲結調繆，翻驚搖落，兩處鴛鴦各自涼，真無奈，把聲聲簷雨，譜出迴腸。」（欲想夫妻恩愛永恆，卻不料你匆匆而去，使鴛鴦分隔兩處，各自淒涼。我實在無法排遣心中的苦悶，只好讓簷間的聲聲秋雨，代我傾訴九曲迴腸。）

（四六）長頸鳥喙（音誨）

關於西施的故事，許多人對粵曲《五湖泛舟》耳熟能詳，其中一個具爭議的「喙」字，聽來都是「胃」的唸法。按理成語的「長頸鳥喙」，形容一個人生來相貌奇異。此中末字肯定非「胃」而讀「誨」，但為甚原唱者彭熾權會將之唱成「胃」音的呢？

試錄曲詞原句，是「我主越王，寡恩善妒，生就長頸鳥胃（喙），能同患難，難共安閒。」（見一九九零年出版《社團粵曲二輯》二零三頁。）

「喙」變成「胃」，想來是撰曲人之誤（葉紹德），同時亦與漢語拼音有關。因為「喙、誨、惠、慧」的普通話音序都是「hui」，唸起來發音接近，而「胃、惠、慧」粵音讀法相同，於是很容易就出現了上述的謬誤來。

在古籍中，描繪人的奇異相貌，每有一些特別名詞。例如戰國時期的楚穆王（商臣），是「蜂目豺聲」，形容狠毒暴戾。春秋時魯國大夫的羊舌鮒（叔魚）是「虎目豕腹」，為貪婪多欲的形容。而對越王勾踐則是「長頸鳥（鳥）喙」，形容此人心胸淺窄，可共患難而不能共富貴了。

「鳥喙」正係烏鴉，例見語詞中的「鳥集、烏雜及烏合之眾」等；同時亦泛指鳥類。所以「鳥喙」亦可作「烏喙」，「喙」字喻嘴的尖端。成書於東漢時期的《吳越春秋・勾踐伐吳外傳》有載：「夫越王為

人長頸烏喙，鷹視狼步，可共患難而不可共處樂」者，即此。

不過，「烏喙」亦有毒藥的解釋，蓋它另名「烏頭」，莖、葉、根全部有毒。西漢時劉安撰述的《淮南子‧繆稱訓》所載：「天雄烏喙，藥凶者也，良醫以活人。」（天雄和烏喙，是藥物中最大毒性，但高明的醫生卻用它來治活別人。）

天雄就是中藥的「附子」了。

原載《戲曲品味月刊》，二零一三年三月號（第一四八期）

（四七）「凝睇」非凝望

由陳嘉慧女士編撰的《梨園歸夢南山隱》，有人唱此曲時，在第六頁的「凝睇眼前人，歲月添霜鬢」中，將首句次字來改動，於是成為「凝望眼前人」的唱法。

「睇」和「望」同屬仄聲，語調不變，字意無分別，相信歌者（導師）會以為，前者僅是口頭禪的單字，感到俚俗而與文字修詞相悖，才有改動的意圖。實情是否如此，這裡先談「睇」字。

「睇」的原字作「眱」，後者《辭海》、《辭源》不收，但一六三三年出版的《玉堂字彙》，以及一九三三年由孔仲南君著作的《廣東俗語考》（兩書俱由韋基舜先生所贈，此處）都有見載。

「眱」與「睇」同音，解釋為斜視、流盼。《詩經‧小雅‧小苑》有「眱彼脊令，載飛載鳴」詩句（看那小鶺鴒鳥，邊飛又邊鳴）；而唐朝詩人王勃所寫的《滕王閣序》中，亦見「窮睇眄（音免）於中天，極娛遊於夏日」之句（放眼天地間，在夏日裡盡情娛樂）。

再者，在屈原的《楚辭‧九歌‧山鬼》中，也出現「既含睇兮又宜笑，子慕余兮喜窈窕」這兩句（眼含秋波露微笑，你愛慕我，說我美好幽嫻），是楚國的女巫扮成女神（非神，所以稱鬼）的獨唱詞句了。

所以，「睇」字並非俚俗，而是流行過二千多年的文字，改之成「望」，肯定無此必要。

話回「凝睇」一詞，見於唐代白居易那長達二百句的《長恨歌》，其中有「含情凝睇謝君王，一別音容兩渺茫」句；而唐劉禋（音衣）《初學記》中的「怡神紫氣外，凝睇白雲端」詩句，這裡的「凝睇」，同係注視的意思。

## （四八）醊酒

同樣由陳嘉慧撰曲的《半生緣》，這闋述及清代錢謙益和柳如是一段忘年戀情（男女相差三十六歲）的粵曲，今時今日，仍然多人選唱。

在尾頁「心花開遍你盡見，還醊一杯敬灝天」的末句，男角將筒中的「醊」字唸成「劣」音，有人質疑此為錯唱。

「醊」字在辭書所載的注音有二，或賴或淚。不過，後者並無具體字義可循，所以，歷來詩詞成語，習慣上俱讀為「賴」。《半》曲語詞應唱之成「賴酒」為合，蓋係以酒澆地之謂也。

「醊」讀作「賴」音的歷史，在一千七百多年之前，可見曹操的《祭橋玄文》，中有「沃醊」一詞，作醊酒祭祀鬼神解釋；而最令後人傳誦的，當是八百年前，蘇東坡一闋《念奴嬌·赤壁懷古》詞的尾句

「人間如夢，一尊還酹江月。」

這裡的「酹」，將酒澆向映有月光的江中，以弔古人之意（二零一三年三月某夜，電台陶才子誦《念奴嬌》一詞時讀成「淚」音，雖未從俗，但不能算錯）。關於「酹酒」一詞，坊間粵曲常見。例如由陳冠卿所撰的《再進沈園》，就見「憑高酹酒，此興悠哉」句。以及《文成公主雪中情》（蔡衍棻撰）的「安我英靈，臨風酹酒」曲詞，也同樣是唱成「賴」音了。

上述的《半》曲，末知是否受了字形接近的「捋」而出現混淆，後者就是「捋虎鬚」的「劣」音。粵曲《紫釵記之陽關折柳》，有「不畏權臣捋虎鬚」這一句，好比主動去撩惹權貴，更須承擔風險的意思。也看《水滸傳》第五回所載，花和尚魯智深下山路過桃花村，村中的劉莊主被山盜強娶其女兒，莊主怯於對方兇悍，不敢不從。魯智深得知而要代出頭，莊主說：「好即是好，只是不要捋虎鬚。」「酹，捋」兩字相似，但讀音顯然不同。

原載《戲曲品味月刊》，二零一三年四月號（第一四九期）

中華非物質文化叢書・文學類・戲曲系列

# （十六）曲詞錯讀尋常見（十六）

## （四九）唳（音厲）

二零一二年夏，曾有新曲曰《風雨別孟姜》，係何建洪君編撰，陳英傑及郭鳳女合唱，中有「欲付家書，難託鴻鱗，愁聽平沙雁唳」句。正因此曲所採用之韻腳為「雞啼韻」，所以女角將末字唱成「厲」音，完全正確。

「唳」字解為鶴隻或鴻雁的鳴聲，後者有唐朝詩人沈佺期的《隴頭水曲》：「隴山風落葉，隴雁唳寒天。」意境淒清，頗為動人。

不過，一般人對於「唳」字，有邊讀邊，最常見的成語是「風聲鶴唳」，十九唸之為「淚」，蓋兩者字形相似之故，實誤。

「風聲鶴唳」係指東晉時候，前秦王符堅率師百萬南侵，與晉軍對峙於淝水（淮河支流，在安徽壽縣附近入准）。東晉朝廷任用謝石為征討大都督，謝玄為前鋒都督，乘敵按約後退之機，渡過淝水突襲對方。

原來符堅軍中早有晉人內應名朱序者，趁後撤時頻呼敗陣，以圖擾亂軍心。符軍信以為真，驚惶失措

且互相踐踏，當聽到風聲和鶴叫，頓覺草木皆兵，被晉軍殺得大敗潰逃，晉才得獲全勝，此役於歷史上稱為「淝水之戰」。

另有「華亭鶴唳」成語，「華亭」即今日上海松江縣西的平原村，為西晉文學家陸機故居，其地產鶴，當地人稱之為「鶴窠（音科）」。

陸機（二六一至三零三）乃三國吳丞相陸遜之孫，西晉滅吳，太康十年（二八九）入洛陽，依附權貴，輾轉給事於成都王司馬穎，官居平原內史，世稱「陸平原」。

及穎兵討長沙王司馬乂（音艾）任機為河北大都督，戰敗受讒而為穎所殺。臨刑之時嘆曰：「欲聞華亭鶴唳，可復得乎？」

陸機於東吳亡國入洛以前，與弟陸雲常居於「華亭」墅中，故臨刑時有此一嘆，整句語是懷念故土，且感慨生平誤入仕途之語。

正因「唳」字生僻，再說兩則成語，為何不用「鶴鳴」而使到人人容易明解的呢？這之間，除了前者的聲音淒厲，而後者的叫聲和平得多之外，也與字面「三四（六）分明」的平仄有關。

中華非物質文化叢書・文學類・戲曲系列

## （五十）教（音較、蛟）

聽人唱卡拉ＯＫ的《分飛燕》末有「莫教人為你，怨孤單」句，此中的「教」字，許多歌者將之唸成

「較」音，不確。

又記得二零零五年四月及九月，此間商業電台由張學友主唱的勵志新歌，有「見證時代，互信互愛，敢教日月換新天」的曲詞，兩者末句次字，都按字面唱成「較」音。

上述曲詞末句，源自毛潤之《到韶山》詞的「英雄兒女多奇志，敢教日月換新天。」一般人在朗誦

時，都知平仄音律而唸之成「蛟」，很少出錯。

作為名詞，如教授、教育和宗教等，係陰去聲「較」；但作動詞使用時，則須圈聲而唸陰平聲

「蛟」。最為人所熟悉的一首《出塞》詩，乃唐人王昌齡作品，全詩四句如下：

「秦時明月漢時關，萬里長征人未還。但使龍城飛將（飛將軍，指漢將李廣）仍然在世的話，何愁匈奴犯

境呢（陰山即今內蒙古中部）！」

意為使得、令到。而後兩句則解為：「假若龍城飛將在，不教胡馬渡陰山。」末句次字的「蛟」音，

曲詞唸作「蛟」音常見，例如《林沖之柳亭餞別》的「弱絮臨風難抵受，豈教花落葬荒垃」；《碧血

寫春秋之驚變》的「一字讀來一字血，任教頑石也點頭」；《絕唱胡笳十八拍》的「為覓賢良後母，莫教

虐待逞凶。」等等……。

回說讀作「較」音的，《三字經》裡的「養不教，父之過」固然如是，而《破陣子》詞中的「教坊猶奏別離歌」這一句，在在說出李後主的亡國之痛了。

「教坊」是唐代掌管女樂的官署。開元三年（七一四）置「左右教坊」，設「音聲博士」等以教俗樂，而唐玄宗更親自教導數百樂工於梨園，稱「皇帝梨園子弟」。到了明代，有管理樂舞和樂戶事宜的官署，名「教坊司」；在清人小說《儒林外史》第五十三回有這麼一段：「自從大祖皇帝定天下，把那元朝功臣之後都沒人樂籍，有一個教坊司掌看他們。」可見「教坊」和「教坊司」，都與樂人有關。

原載《戲曲品味月刊》，二零一三年五月號（第一五零期）

# （十七）曲詞錯讀尋常見（十七）

## （五一）甕牖（音有）非甕牘（音讀）

前文的《風雨別孟姜》，另有「柴門甕牖耕織樂，寒螿細語月明時」句。

對於「甕牖」一詞，原文如此，男角亦能唸出正音，不過，正因為抄寫曲譜之人筆誤以致重印時曾出錯，次字訛植而成「甕牘」，版本有異，字音截然不同且出現「甕毒」之聲，不可解了。

按字面原意，甕係破甕（缸），牖是窗戶，這詞作「以破甕的窄口來做窗戶」解釋，指貧窮人家。

典出自安貧樂道，潔身自愛的古籍，《莊子‧讓王》有載：「原憲居魯，環堵之室，茨以生草，蓬戶不完，桑以為樞；而甕牖二室，褐以為塞；上漏下濕，匡坐而弦歌。」（孔子的弟子原憲住在魯國，那闊僅方丈的居室，上蓋青草，及不完整的蓬蒿門戶，是用桑枝作門軸和簡陋的窗戶，也以破甑分隔兩個居室，上漏雨而下潮濕，但原憲竟然端坐在此來彈琴唱詩，自得其樂。）

又：宋朝文學家蘇轍（蘇軾之弟），遭貶謫筠州為「監鹽酒稅使」，與被貶黃州的張夢得同病相憐。

張在江邊建一亭，邀蘇作記，他於是寫出《黃州快哉亭記》：

「今張君不以謫為患，竊會計之餘功，而自放山水之間，此其中有以過人者，將蓬戶甕牖，無所不

快。」（而今，張君不以謫官為憂患，卻利用辦理公務餘暇，盡情遊玩於山水之間，這表明他的胸襟有過人處，即使用蓬草編門，將破甕作窗，他生活於其中，同樣感到快樂的。）

之外，唐朝的白居易也曾寫過《效陶潛體》詩，其中的「北里（今陝西西安市城區東南隅）有寒士，甕牖繩為樞（門上的轉軸）」句，是貧苦讀書人的生活寫照了。

## （五二）雙淚不同紅淚

今人改（抄）曲，每每以訛易正，換一字而違原意者多，上述之「甕牖」如此，本文之「雙淚」亦然。

例見《觀柳退琴》尾頁，本作「冰心碎了怎酬君，但只有明珠雙淚，才人思妙配，休記斷腸紅。」由旦角唱出這幾句。

有人將第二句其中改一字而成「明珠紅淚」，以為正確。按照「陰平、陽平」的字面，看來通順，唱之亦無不妥，但曲中的「雙淚」源出有自，一字之易，與原意大相逕庭者也。

先說前者。

唐人張籍，寫過一闋全首僅十句的《節婦吟》：「君知妾有夫，贈妾雙明珠。感君纏綿意，繫在紅羅襦。妾家高樓連苑起，良人執戟明光裏。知君用心如日月，事夫誓擬同生死。還君明珠雙淚垂，恨不相逢

中華非物質文化叢書・文學類・戲曲系列

未嫁時。」

張籍學識淵博，也是清廉的官吏，當時有大軍閥李師道對之賞識，想招攬他為自己效勞。但張卻鄙李之為人，不願與此等亂臣賊子為伍，因不好正面回應，只寫了《節婦吟》借此明志。

所以，還君明珠所垂下的，可說是「兩行珠淚」，而絕非甚麼「紅淚」。舊日坊間亦有《還君明珠雙淚垂》，以及〈恨不相逢未嫁時〉這兩曲呢！

至於後者的「紅淚」，又是另個版本故事。

三國魏時，河北常山縣有美女薛靈芸，家境貧苦，夜夜紡織（後人奉之為「針神」）。其時魏文帝（曹丕）下令挑選民女，靈芸遭常山太守獻之進宮。

靈芸知道不久要和父母分離，天天哭泣，當登車上路之時，她用玉唾壺承接淚水，及至京師，淚水都已凝結成血。後以此典形容女子的眼淚，粵曲《秦淮冷月葬花魁》中，有「歲月無情，胭脂紅淚透」句，即此。

眼淚從流出而成血，今時有醫學界人士認為並非沒有可能，因為鼻子中，有大量構造脆弱的微血管，血液或會治着淚管逆上，且從眼中流出之故。

原載《戲曲品味月刊》，二零一三年六月號（第一五一期）

# （十八）曲詞錯讀尋常見（十八）

## （五三）薤（音械）露

偶閱本年春季某飲食雜誌，內刊一位年青作家文章。當介紹「薤」的讀法時是「與轎同音」，顯然不合，因為此乃「孩」字的陽去聲。假若這位劉先生肯翻辭書，又或有機會留意粵曲的話，上述訛誤可以避免。

「薤」為草木植物，葉細長，外形像韭菜，根部正是南方人愛吃的蕎（藠）頭。

而由揚聲撰曲，龍貫天與甄秀儀合唱的《李亞仙綉襦護夫》其中尾頁一段，有生角唱出「忍辱薤露吭歌，擔幡哭喪，寄居凶肆暫作廬」的曲詞，係鄭元和因貪戀煙花以致床頭金盡，遭老鴇逐客而流落街頭，且為他人擔幡哭喪的情景了。

「薤露」是闋挽（喪）歌，首章三句如下：「薤上朝露何易晞（音希，作乾解），露晞明朝更復落，人死一去何時歸！」

挽歌以薤葉上那晨早的露水，為甚會如此容易乾涸作開始，將之比擬短暫人生，然後又唱出，露水乾了明早還會再臨，但人死去的話，何時方能重生呢！

歌曲表示哀悼之情。

同時第二章的「蒿里」也有四句：「蒿里誰家地（迷信者認為這是凡人死後魂魄所居處）？聚斂精魄

無賢愚，鬼伯（拘人魂魄的鬼卒）一何相催促，人命不得少踟躕。」

根據晉代崔豹《古今注》所載：「薤露、蒿里，並喪歌也，出田橫門人。橫自殺，門人傷之，為之悲

歌……」

原來秦末時候的「楚漢爭」中，田橫自封齊王，韓信破之。繼而漢朝建立，田橫不肯臣服於漢，率

五百眾逃往海島。劉邦稱帝後，遣使招降，田橫隨使前往洛陽面聖，途中自殺，門客作「薤露、蒿里」以

挽；而留居海島者聞橫死訊，亦全部自殺。

劉邦以田橫治齊時復得賢士，慨嘆不已，遂以王禮葬之。

至孝武皇帝（漢武）年間，音樂家李延年以上述二曲分為兩曲，《薤露》送王公貴介，《蒿里》則送

士大夫及庶人，使挽柩者歌之。而此兩曲亦云《長短歌》，言人壽命長短有數，不可妄求者也。

## （五四）騎有兩音

二零一三年七月杪，於油麻地戲院舉行的「中國戲曲節」，由新江新昌調腔劇團所擔綱的曲目中，有

《關雲長千里獨行》在。

此劇源出《三國演義》第二十七回，亦即〈美髯公千里走單騎〉故事，本文要談是「騎」字的讀音。

從字面看，這有跨（腿）的動作，如騎馬、騎鯨、騎牆、騎縫以及成語騎虎難下等，此中首字為動詞。引申至名詞的騎士、騎兵，和形容詞騎劫等，都讀作「茄」字的陽平聲；但〈千里走單騎〉的末一字，則以唸成「期」字陽上聲為合，是「冀」音了。

而由張藝謀執導電影《千里走單騎》，從二零零五年尾月在雲南麗江舉行首映禮至今，人們說及這套電影的名字時，都未能以正音出之，屬積非成是。

相同的例子也多，粵人聽了多年由女姐唱出的《荔枝頌》，有「一騎紅塵妃子笑，早替荔枝寫頌詞」句，其中的「一騎」並非唱成「一冀」，正因有誤，沿襲下來，習曲者還以為這才是正確的讀音呢！

「一騎紅塵妃子笑，無人知是荔枝來。」是唐杜牧《過華清官絕句》詩，前句次字為「冀」音，屬仄聲，正好和後句第二字的（人）平聲相叶，二四六分明，半點含糊不得，這是詩句和對聯的常識了。

例子之三，又見《潞安州》的曲詞，是「胡騎飲（音蔭）馬黃河渡口，唾壺空擊淚交流」句，首句次字誤讀，原因一如上述。

「騎」要讀之成「冀」，其一是備有鞍轡的馬，如「坐騎」。其二為馬兵，也指一人一馬，這裡屬量

詞，相當於匹數。且看古籍《戰國策·趙策》：蘇秦從燕國游說到趙國去，對趙王獻上合從（縱）之計，也說出「強如趙（國）地才二千里，帶甲數十萬，車千乘，騎萬匹，粟支十年（糧食足夠十年支用）。」

這裡的「騎」，當然要讀「冀」音，是指馬匹了。

粵曲中能夠唱成正音的，一如《新霸王別姬》，楚項羽說出「孤家帶來江東八千子弟兵，三載別家堂」兩句，將「騎」字唱成「冀」音，完全正確。

又有《俏潘安之店遇》首段曲詞，男主角楚雲唱出「一騎來復（音埠）去，如（而）今只剩得二十七騎人馬……」

原載《戲曲品味月刊》，二零一三年七月號（第一五二期）

# （十九）「債台」高築何處

二零一零年初夏，先有「台灣高雄市債台高築，失業率全台第一」的新聞報導，繼而有英國與希臘亦負債纍纍，報上均以「國家債台高築」稱之。至於「債台高築易爆煲」、「男子債台高築跳海」等等，都是此地報章常見的標題。

「債台」是啥，地又位於何處呢？

從字面理解這詞，當係有人虧欠款項，或因債務增多而成負累之意。由蔡衍棻編撰、梁漢威及尹飛燕合唱的《江亭會》，中有名士冒辟疆向董小宛說出：「日常用度，早已高築債台」這一句，正是他悄然離去，不辭而別的原因。

清代才子袁枚，在《小倉山房尺牘》中，寫了《與徐紫庭方伯書》（方是地方，伯喻尊貴之人，明清時對藩告稱為方伯），有「家無避債之台，邑少催租之吏」句。

後者是指催收租稅的官員，典出宋朝潘大臨的題壁詩：「滿城風雨近重陽」，忽聞催租吏至，使因敗興，止此一句而未能繼續。袁文意謂家中既無避債台，亦缺催租吏，比喻個人環境過得去的意思。

中華非物質文化叢書・文學類・戲曲系列

## 「債台」的典故

春秋時代有「諜台」，故址位於今日洛陽南宮別館。「諜」音移，宮室連接之意，正因為這「諜」字生僻，所以又有「儀台」的叫法，相傳為周朝第二十八任君王周景王所建。

不過，立國八百多年的周朝王室，到了末年，運勢衰微，國庫空虛，所得的貢賦，早已入不敷支，只能舉債度日，以致負債纍纍。正因為無力償還，不斷有債主臨門，周王不敢面對，只好逃上此台躲避。是以「諜」到了後來，復有「逃債台」或「避債台」的名堂，簡稱為「債台」。

這得從周朝末期第四十三任君王，任期長達五十九年的周赧（音濫）王說起。

## 負債的原因

周朝末期，出現分派土地而成各據山頭現象，是為東周與西周。正因如此，戰國時期的周王室氣勢漸弱，名義上雖還維持天子的稱號，但已是淪為只能控制著洛邑（陽）十多個縣城的一個小國罷了。

經四分五裂之後的周王朝，利之所及，東周公和西周公經常發生戰爭，使得末期身為周天子的周赧王（公元前三一五至二五六年在位），可說無處容身，只能遊走於東周與西周之間，最後依附於西周，自是寄人籬下，境況淒涼。

周室積弱，各國諸侯除了需要時將之用作禮儀擺設之外，根本無視她的存在。

## 計劃合力攻秦

正因為周室積弱，秦國的昭王野心勃勃，欲滅周而稱帝，於是計劃先伐韓國，繼而向周進攻。

另一方面，在周赧王五十六年（公元前二五九），信陵君竊符救趙，大破秦軍。楚考烈王以秦兵新挫，氣勢已奪，正宜號召諸國，合力攻秦，同時，他更遊說周王，重新奉以為主，挾天子之命而以聲誅討，正因出師有名，定炬必可成大事。

而這一邊的周赧王，已聞得秦軍攻佔了韓國的陽城（今河南登封東南），不久有意伐己，大為恐慌，為了保存周室王業，正合先發制人，於是答允了楚王之約。

不過，周報王無權無勇，徒負虛名，雖命百周公簽丁為伍，亦只得五、六千人，如何籌度軍費，乃是當前第一難題。

為了聯合攻秦，周王遍訪國中富人，籍借貸以為軍資，並且與之立券，約以班師為期，除了欠款，更將所得「鹵」獲（擄掠的財物）加息償還。

一眾唯利是圖的富人，聞言大喜，於是傾囊相助。

當西周屯兵於「伊闕」（今河南洛陽南），以待諸侯一起攻秦。但這時韓國遭受兵災，自顧不暇。趙初解圍，正是喘息未定。齊國與秦則意欲修好，不願生端，只餘燕、楚先到，兩軍皆列營以待。

## 討秦無功，富人追債

各國自懷鬼胎，人心不一，秦王探知虛實，派兵十萬於函谷關外，靜觀其變。

燕楚及周屯兵三月，見他兵不來，全無進取之意，而軍心日漸懈怠，於是班師回朝，西周公亦引兵歸去。

周赧王一番出兵，徒勞無功。一眾富人聞知，誠恐所貸之款無望，於是日夕眾於宮門之外，喧聲直達內廷。周赧王無力還債，自感有愧於富人，不敢面對，乃避於「謗台」之上，此台遂名為「避債之台」或「逃債之台」，即今人簡稱之「債台」是矣。

原載《戲曲品味月刊》，二零一零年六月號（第一一五期）

## （二十）戲曲燈謎三十題

「香港聯謎社」每月逢第四週日均有例會，席設觀塘翠屏邨百好酒樓內，該日從下午四時開始，備有聯語及燈謎，以供會友對仗競猜，主持人乃白福臻與歐陽湜（音值）兩位，二十年來從未間斷。

眾多燈謎之中，若干題目亦和戲曲藝術有關，作者有李芹及張伯人等，試錄之，聊博讀者一粲。

### 粵劇伶人

（一）國風第一。

（二）雲從紫電，一束宮商。

（三）水陸不通。

（四）須遜三分白，卻輸一段香。

（五）詠絮情懷。

（六）孫權衣衫碧眼紫鬚。

（七）平叔乃神仙中人。

（八）尋訪孟麗君。

影視藝人

（九）　道登貼士（女藝員）。

（十）　我與濂溪同所愛（女藝員）。

（十一）　瓦器巨如樓（男藝員）

（十二）　殺燕太子（男藝員）。

（十三）　已為人母（女藝員）。

（十四）　舊歡無恙（影視人）。

（十五）　市內不如市郊饒（男歌星）。

（十六）　夕陽無限好（前港姐）。

（十七）　生子應同孫仲謀（女藝人）。

（十八）　開懷暢飲千杯少（港台男歌星）。

劇目、劇名

（十九）　陸羽（京劇，三字）。

（二十）　雨雲長（京劇，三字）。

（廿一）　昭君墓（崑劇，二字）。

（廿二）　酣睡聞鶯（粵曲，二字）。

（廿三）　女主角（粵曲，八字）。

（廿四）　南華（粵曲，五字）。

廣東小曲

（廿五）　飛髮費（三字）。

（廿六）　美人岩下撫焦桐（四字）。

（廿七）　立秋臨盆（四字）。

（廿八）　漁火映江波起伏（四字）。

（廿九）　蕞爾庭園冬去盡（四字）。

（三十）　穹廬（四字）。

中華非物質文化叢書・文學類・戲曲系列

謎底

（一）陳好逑——「國風」二字扣《詩經》裡《陳風》的「陳」字，「好逑」本為「美好的匹配」；《毛傳》：「逑，匹也，宜為君子之好匹」，此處的「逑」字作「第一」解釋。

（二）龍劍笙——《易經·乾》：「雲從龍，風從虎」，前句頭兩字扣「龍」，「紫電」乃劍名，藏「劍」字在內，「宮商」係音樂，樂器中的笙，圓周圍繞有高低不一的「笙苗」，是「一束」之謂。

（三）關海山——海路和陸路都已閉塞，當然不通。

（四）梅雪詩——「梅花」較諸「白雪」，自是「遜白」三分，再比之於「詩香」，又顯有不如，後句的解讀，謂詩雋永，是其他事物無法所比擬的。

（五）謝雪心——晉朝謝道蘊有名句「未若柳絮因風起」，用來比喻白雪，她的叔父謝安聽後大悅，頗加讚賞；世稱謝道蘊為「詠絮之才」，後亦泛指有詩才之女子。

（六）吳君麗——孫權乃吳國開國之君，「碧眼紫鬚」喻華麗之意。

（七）何非凡——三國時代的何晏，字平叔，「神仙中人」寓意非凡。

（八）羅艷卿——找尋美女。

（九）梅小惠——五十年代有騎師梅道登，「貼士」意謂微利。

（十）余慕蓮——宋代周敦頤，號濂溪，著有《愛蓮說》。

（十一）陶大宇。

（十二）劉丹——「劉」意為殺，「丹」是燕太子丹。

（十三）宣萱——「宣」是宣告，「萱」係母親之謂。

（十四）陳欣健——「陳」為舊，「無恙」即托賴健康。

（十五）郭富城——市內是「城」，市郊為「郭」，後者比前者富庶，「饒」解豐饒。

（十六）莫可欣——謎面為李商隱《登樂遊原》詩句，謎底作「不能繼續欣賞」解。

（十七）吳君如——「孫仲謀」即三國時吳國君主孫權。

（十八）張洪量——「張」是放開懷抱，能飲千杯嫌其少者，當然是「洪量」了。

（十九）《過五關》——已過了五關，但來到第「陸」關，卻鎩「羽」而還。

（二十）《天水關》——「雨」為天水，「雲長」姓關。

（廿一）《埋怨》——王昭君未獲君王憐愛而生恨「怨」，既入墓，當然是「埋怨」了。

（廿二）《驚夢》——好夢方酣而遭驚醒。

（廿三）《梁紅玉擊鼓退金兵》——「女」性「主」催，「角」是擊鼓了。

可作「花」讀。

（廿四）《先開嶺上梅》──《六帖》有載：「庾嶺上梅花南枝已落，北枝方開」，謎面之「華」字

（廿五）《剪剪花》──廣府人稱剪髮為「飛髮」，屬「一剪再剪」的花費。

（廿六）《蕉石鳴琴》──美人蕉畔岩石下，有焦桐琴鳴。

（廿七）《十月懷胎》。

（廿八）《金蛇狂舞》。

（廿九）《小苑春回》。

（三十）《天上人間》。

原載《戲曲品味月刊》，二零零四年九月號（第四十六期）

# （廿一）弘揚戲曲雅集徵聯揭曉

弘揚戲曲的方式很多，開堂講課可以，組局自娛亦妙，登台演劇更佳，但一如題目以徵聯作對出之，就較為罕見了。事實上，這些講究平仄，雅詠聯吟的小眾文化，縱然有人視之為傳統藝術，在香港畢竟屬於瀕危。幸好，還有一撮有心人等，自掏腰包，每月舉行一次例會，藉此而將這些小眾文化延續下去，但能否長期支撐，甚至無以為繼，端靠有心人士的大力支持了。

二零零八年秋的第十五會「聯文雅集」（香港聯謎社及博文詩社合組），由張文先生以一家曲藝社的「勵進」名字為題，對聯採用「鶴頂格」（即上下聯的「勵進」分別嵌於第一字），並送出獎金千元，經過三個多月以來，各地人士熱烈投卷，揭曉如下。

## 得獎名次

全榜共得卷三百一十四比，糊名易書後由杜鑑深老師即席評閱。獎勵一千元，分配如下：狀元二百元、榜眼一百四十元、探花一百元、傳臚八十元、優異獎十六名每名三十元。

狀元　勵節漸離雄擊筑　進賢伯氏樂調琴　歐陽湜

榜眼　勵志周郎頻顧曲　進賢伯氏感知音　歐陽湜

探花　勵志圖新扶粵曲　進賢披善唱華章　山西襄汾薛啟發

傳臚　勵世固憐吟澤句　進場尤愛遏雲歌　黃專修

優一　勵學修文與社稷　進賢立德定乾坤　廣東順德葉賀謙

優二　勵堅不墜青雲志　進樂同賡白雲吟　廣東順德楊秋

優三　勵行學業勤攻昧　進德修身儉養廉　李建中

優四　勵賢高節陳情表　進德真忱叩重閭　黃專修

優五　勵節長轆居絕漢　進言直諫正氣歌　黃應統

優六　勵名一世唐賢賦　進履三謙漢將謀　歐陽湜

優七　勵於行政勤於考　進有施為退有方　廣東順德葉賀謙

優八　勵節如冰蘇武烈　進言似藥魏徵忠　湖南臨武唐志專

優九　勵磨起舞劉琨劍　進取揮揚祖逖鞭　廣東順德葉賀謙

優十　勵志樂章循律呂　進修曲藝叶宮商　白福臻

優十一　勵志安邦弘聖道　進身報國尚儒風　廣東順德黃昭麒

優十二　勵政何如宗孔孟　進兵乃可學孫吳　黃應統

優十三　勵猷尚德遵賢哲　進務持廉為庶黎　福建閩清許宗明

優十四　勵志興科探玉宇　進言立法固金甌　福建閩清鄭元太

優十五　勵節可嘉存正氣　進言無畏樹高風　李煖

優十六　勵己寧能拘老幼　進賢豈必究親疏　福建閩清鄭元太

## 閱卷老師杜鑑深按語

　運典成聯意欲馳　若然太熟轉無奇

　重頭輕尾非佳配　莫謂投籃嘆命悲

今期來卷多條均以「勵精圖治」為聯首，惜屬佳句之聯尾卻鳳毛麟角，對聯貴乎銖兩悉稱，言之有物。倘發揮像、鑄奇創新更佳。若勉強湊合，常談老生，除寄意不高，反招續貂之譏，謹綴數言，望諸君諒之。

## 杜老師擬作

一：勵也雄揚頻撥阮　進其清越協鳴琴

二：勵振仙音容自度　進弘伯曲倩誰評

三：勵顯國威憑古調　進膺社責譜新聲

## 詞語解釋

「漸（音尖）離擊筑」——高漸離是戰國末期燕人，擅長擊筑（古代一種擊絃樂器，肩圓頸細，中空，十三絃），與荊軻稔，荊離燕國入秦刺暴，高共太子丹道行於易水旁，漸離擊筑，荊軻歌而和之：「風蕭蕭兮易水寒，壯士一去兮不復還。」

「伯氏調琴」——伯牙是春秋時擅於鼓琴的人，得遇鍾子期引為知音，今會各聯中之「伯氏」及「伯曲」，俱指伯牙。

「周郎顧曲」——周郎即三國時之周瑜，彼諳於歌舞，亦通音律，雖酒過三巡，當聽得他人奏曲有誤，必能辨知而顧者，是以時人皆稱「曲有誤，周郎顧。」

「行吟澤畔」——楚懷王十六年（元前三一三），楚國大夫屈原因失意於仕途，遂自行放逐於湖南的

沅、湘一帶，披髮江邊，行吟於澤畔，詞曰：「舉世皆濁我獨清，眾人皆醉我獨醒。」

「響遏行雲」——喻歌聲響亮和美妙，高入雲霄，連流動的浮雲，也給遏止住了。典出《列子·湯問》：「撫節悲歌，聲振林木，響遏行雲。」

原載《戲曲品味月刊》，二零零八年十一月號（第九十六期）

# （廿二）徵聯比賽題目：漁客（比翼格）

「聯文雅集」是香港唯一定期舉行之有獎公開徵聯比賽的文學團體，二零一六年一月廿七日第一零九會，由張文先生擬題設獎，以「漁客」為題，用「比翼格」徵聯。

一九七八年夏，任職於新界流浮山食肆之張文先生，即為本港《成報》、《晶報》、《天天日報》及各飲食雜誌撰寫海鮮文字，歷時超逾十年。復應香港旅遊協會邀請，擔任課程講師，介紹各種海產的特徵及相關竅門。今日退休且回首前塵之餘，遂以當年之筆名漁客作題目徵聯，懷舊而已。

獎例港幣壹仟貳佰元分配如下：

付閱卷老師評卷資貳佰元

狀元：壹佰捌拾元

榜眼：壹佰伍拾元

探花：壹佰貳拾元

傳臚：壹佰元

優異獎十五名，每名叁拾元（國內文友暫代購對聯書籍寄奉）

勵研曲藝開新境

進展絃歌頌雅聲

翁銘源撰書 🔲

全榜送評卷一百九十八對，糊名易書後呈：

李汝大老師評閱如左：

狀元　煙水忘機漁泛掉　山林遯跡客垂綸　廣東順德黃昭麒

榜眼　江中月影生漁火　夜半鐘聲動客容　黑龍江省李玉太

探花　漁性逍遙雲襄鶴　客心淡薄雪中梅　廣東順德黃昭麒

傳臚　潮生夜半知漁汛　風起山前送客舟　上海市袁人瑞

優一　得利漁人擒鷺蛙　乘時客子駕鷗鵬　李煖

優二　漁翁唱晚情彌適　客子吟春意自閒　廣東順德楊秋

優三　盛暑休漁南海靜　平明送客楚山孤 ＊　鄒繼洲

優四　大澳漁村棚屋老　昂坪客站吊車新　石永昌

優五　鳥叫催妝漁起早　花邀抱月客歸遲　葉翠萍

優六　漁父船頭三面網　客官家裡一床書　廣西梧州程凡語

優七　巧繫漁舟藏翠柳　倦眠客舍夢黃粱　廣東湛江楊儒麟

中華非物質文化叢書‧文學類‧戲曲系列

優八　漁舟一夢星橫野　客次三更月上窗　四川大竹王承祥

優九　三別漁村愁去國　一圓客夢喜還鄉　葉有枝

優十　渭水煙籠漁唱晚　蘭亭酒熟客歸遲　山西襄汾薛啟發

優十一　漁樵搏浪與家業　客子尋根念祖恩　廣西藤縣吳雲瓊

優十二　漁父治家先教子　客卿理國首親民　廣西藤縣龍行政

優十三　一江苦雨遮漁火　半夜秋風送客船　山西侯馬馬志成

優十四　生態平衡漁汛早　行風端正客源多　廣西恭城許美玉

優十五　漁隱乍逢遲返雁　客居未慣早啼鶯　彭圖南

## 評卷者李汝大老師擬句

仄起：漁父營生輕逐浪　客商重利易離家

平起：漁樵閒話評今古　客主溫情比漆膠

以下老師推薦「良」句，不設獎項：

漁翁夜傍西巖宿＃客使遙從北海回　鄒繼洲

最喜漁歸船滿載　深憂客去月相隨　　廣西藤縣龍行政

漁社閒吟秋月白　客亭靜賞晚霞紅　　廣東順德楊秋

＊玉昌齡　《芙蓉樓送辛漸》

＃柳宗元　《漁翁》

# （廿三）《蔡》曲的「巴烏」與蘆笙

一曲《蔡文姬之絕唱胡笳十八拍》熱唱全城。

粵曲演唱會若無此曲列陣，顯然並不update，而社團中人對之仍無所感者，亦似是有逆潮流。

詞畫意境，曲有內容，悅耳小調加上真摯感情，雖云「喪曲」，唯情感豐富者，唱來每每聲音哽咽至熱淚盈眶，可說完全投入。

有人譽此曲為近期佳桌，良有以也。

《蔡》曲之優點一如上述，而拍和用途之樂器亦記一功。其一是「巴烏」，其二是蘆笙。

「巴烏」樂韻，出現在開頭第一句的音樂引子裡，為「321‧321‧32‧13‧21‧62‧12‧12‧121‧」

「巴烏」管音，清顫而柔和，似風吹草低牛羊見，又似大漠鳴沙在耳邊，動聽得很呢！

「巴烏」類似橫簫，是雲南地區一種民族管樂，無笛膜，全管八孔，靠口鼓氣吹奏藉震動簧片而發音。此種樂器可吹奏者，亦僅限於「3216」幾個音節。不過，據《中國樂器圖鑑》一書透露，國內有改良的「加鍵巴烏」，音城經擴大，較為理想得多，惜此間樂器店不曾得見，難以談論。

而《蔡》曲需要用到蘆笙吹奏的樂句，是在曲之末段——蔡文姬彌留時說及，別胡多年，未忘胡韻，

希望左賢王吹奏胡笳，以此作為安魂之曲，賢王說了聲「好」之後，「5571˙7542˙4245──」這句用蘆笙代替胡笳的樂韻傳出，其聲鳴鳴然，如泣如訴，似低迂，亦蒼涼，有蕩氣迴腸感。

蘆笙由金屬簧片，若干長短不一的竹管和「氣斗」等部份所組成。每一竹管內嵌有金屬簧片，名稱叫「苗」，而高低不同音域的「苗」插在「氣斗」之上，氣流經過簧片引發其震動，再通過「氣斗」而進入「苗」內。

演奏者吹氣時，只要雙手捧著「氣斗」，用指按著「苗」的位置來藉此發聲，就能突顯出上述的效果了。

「巴烏」與蘆笙坊間樂器店有售，前者發音單調，每管僅售百餘，後者製作複雜，價錢從四、五百元以至二、三千元不等。吹奏蘆笙的指法頗具技巧，處理難度高。再加上此種樂器對於粵曲應用範圍不廣，一般曲藝社主持人，會否為了《蔡》曲一句而大灑金錢，去購買用途非廣的蘆笙呢！實在頗成疑問。

所以，大都用洞簫代替好了。

# （廿四）《破鏡待重圓》的曲詞

由蔡衍棻撰曲，陳焯榮與郭鳳女合唱的《破鏡待重圓》，二零零四年秒始於坊間出現。正因曲意明顯，詞句淺白，加上插曲旋律動聽，迅即為眾受落而流行於市面，至今不衰。

本文試將其中一些詞句及典故，略述於後。

（一）朝秦暮楚——戰國時，秦、楚俱為大國，其他小國亦樂於依附，遂有時靠秦，時而聯楚的情形出現，一如今人之所謂「走精面」焉。

同時，一些政客如蘇泰、張儀之輩，亦遊說大國採取「連橫、合縱」（連合南北）計策，分別拉攏小國。故後人以「朝秦暮楚」形容人際關係之見異思遷，以及世情變幻之左右逢源。

（二）翻雲覆雨——此語亦見於粵曲《泣血斷心盟》（陳錦榮撰）中，有句曰：「翻手為雲覆為雨，英雄虎膽亦心懸」。

原詩出自唐朝杜甫的《貧交行》。杜甫潦倒時，曾與嚴武將軍（七二六至七六五）稔善，後武鎮劍南，任東川劍南節度使。杜往前投靠故人，初待之甚厚，其後則以小事見嫌，並欲殺之，杜甫嘆而詠詩曰：

「翻手為雲覆手雨，紛紛輕薄何須數。君不見管鮑貧時交，此道今人棄如土。」

（三）側福晉——側乃偏斜，不正。

「福晉」為滿語，指妻子，亦有貴婦含意。另外一說，這詞係漢語「夫人」音譯而已。

清代制度，親王、郡王及親王世子的正室，均稱「福晉」，福晉的稱謂，得隨丈夫的爵號而變化，分別有「親王福晉」、「郡王福晉」及「世子福晉」等，側室則稱為「側福晉」了。

按照規例，親王可以納娶四位「側福晉」，郡王及世子只能擁有兩位；而當時玉兒嫁給皇太極，並未獲冊封為皇后身份，所以多爾袞在《孝》曲中，對她以「側福晉」相稱。

（四）「楔誦白」——「春山煙欲收，天澹星稀少。殘月臉邊明，別淚臨清曉；語已多，情未了，回首猶重道。記得綠羅裙，處處憐芳草。」

詞牌名為《山查子》，是五代時候詩人牛希濟所作。牛於（前）蜀朝後主王衍時，官封翰林學士，蜀亡降唐。

這詞描寫少年男女，彼此多年相戀，礙於環境而被迫分離，臨別依依，不勝唏噓。編撰者以之入曲，有感人處。

（五）彩雲易散琉璃脆——唐白居易《簡簡吟》詩，全詩十八句，此係其中第三句。

（六）貝勒——滿州語，全名「多羅貝勒」。前朝之金代官員通稱「勃極烈」。清代改譯為「貝勒」，亦屬爵號，地位在「長子」（爵位名，第四等）之下，是十四等封爵中的第五等。

而清代宗室封爵名稱，位在「貝勒」之下的，叫「固山貝子」，簡稱「貝子」，屬十四等封爵的第六等了。

（七）馬革裹屍——馬革是馬之外皮，用馬皮將屍首包裹而回，喻將士英勇殺敵，視死如歸的典故。

馬援（公元前十四至四九）是東漢初將領，少有大志，初為郡督郵。新莽末為漢中太守。後王莽敗，避地涼州，依附割據隴西的隗囂為綏德將軍，繼而歸附劉秀，屢建戰功。

建武十一年（公元三十五年），任隴西太守，率軍攻破「先零羌」，十七年又任伏波將軍。後在兵討武陵「五溪蠻」時，病死軍中，實現了以「馬革裹屍」而還的宏願。

（八）構陷——設謀陷害，使人獲罪。

明人小說《楊家將演義》第六回：太行山綠林好漢呼延贊，受朝廷宣命，赴闕面君。可奈奸相潘仁美構陷，殘害忠良，加杖殺威棒一百，幾害其命，呼延贊只得潛歸山泉自保，不敢露面矣！

懷州知事張廷臣得悉其事，於是寫下彈章，奏知宋太宗，其中有「且（呼延）贊豪傑之才，未顯其能，輒被大臣構陷，屏逐遠方，非陛下親賢任能之願也。」

（九）敖包──蒙語中讀音如「鄂博」，意即「堆子」，是土堆或石堆的意思。古時蒙古人以遊牧為生，在草原上為了辨別方向，於是疊石堆土來築「敖包」，作為指定地點而有所辨識的標記。

（十）薩哈達──有三種解釋，其一是最勇敢的獵手，次為蒙古獵人的首領，第三，是蒙古人皈依於伊斯蘭教的誓言。

原載《戲曲品味月刊》，二零零九年五月號（第一零二期）

# （廿五）絕唱・六月・靈臺

二零零九年六月中旬，天水圍的天晴會堂，有天華邨居民協會和勵進曲藝社聯合舉辦粵曲演唱會，曲目八闋，其中一些演唱技巧——如長版《沈園會》之「乙反南音」、《絕唱胡笳十八拍》的「反線合尺花」以及在曲終時的處理手法；又有由外籍人士演唱粵曲以及「靈台」一詞的出處等，值得一談。

## 沈園之會

《沈園會》此曲，盡管曲中的個別名詞（例如陸游口中說出「慾餤之花」），以至那一盅「吾家特製」的黃滕酒（黃滕是用黃絹摻以泥土而封蓋的官酒），都有可議之處。不過此曲面世近十年，仍多歌者習唱，係時下演唱會之熱門曲目。

鏡頭一轉，移至一千八百四十多公里之外的內地紹興去，日前有個由酒商周先生贊助的「浙江文化考察團」，從香港出發，第一站就是沈園。

沈園位於紹興市延安路洋河弄三號，從前端地段的都昌坊路走過以北一座宋式拱橋，即可到達這佔地逾二十畝的歷史名園了。

中華非物質文化叢書・文學類・戲曲系列

園前出現的，是近代文豪郭沫若題寫的「沈氏園」石刻牌匾，另有門聯如下：

懷國仇金浩氣長留劍南草

喻釵見義人倫宜敘沈家園

《劍南詩稿》是陸游留蜀十年，一部描寫四川風物的筆記作品，由他的長子子虞代編（虞音巨，陸游有七名兒子），共八十五卷，收詩九千三百多首，各體俱備。

在園內，經過了曲廊的問梅檻、射圃、葫蘆池和詩境假山之後，到達了「半壁亭」，記得名伶羅家寶也曾唱過《沈園題壁》，其中一句「亭內有人」，斯時情景，就是眼前的「亭」。亭內雖空，亭外卻有聯曰：

「莫因半壁忘全壁；最愛詩園是沈園。」

睹物思人，此曲更有「不斷腸，也斷腸，看斷腸（花），腸更斷」的曲詞，作為後人的旁觀者，當可感受到詩人那種離鸞之痛，難免一掬同情之淚！

遊沈園的焦點，是兩闋《釵頭鳳》的題詞所在，經過重新書寫的牆壁上，百密有疏，唐琬詞上片的「曉風乾、淚痕殘」和下片的「咽淚裝歡，瞞！瞞！瞞！」簡中的「乾、淚」已書成簡體的「干」和

「泪」字，都是瑕疵，大煞風景了。

回說天水圍演唱會的現場，《沈園會》中南音一段，平喉清脆，鏗鏘有聲，但女角高子則稍弱。在此之前，導師匠心獨運，將整段南音易為「乙反」唱法，苦喉之中更突顯唐琬那種痛楚難言的內心境界。在此之前，導師匠心獨運，將整段南音易為「乙反」唱法，苦喉之中更突顯唐琬那種痛楚難言的內心境界。

這樣，平喉高子去盡，嘹亮益見動聽，而女角唱來，亦毫不吃力，且現淒美效果了。

## 《絕》曲的「反線合尺花」

《絕唱胡第十八拍》的「反線合尺花」，中有由男角唱出「不辭雪擁雁門，來慰嬌妻苦痛」這兩句，在原唱帶初面世時，一度備受爭議。

高八度的唱法，原唱者將之哼成 625632˙ 25116566˙ 15——，這腔調屬「高句花」，按照曲詩而言，並無不合。但嚴格說來，經歷千山萬水的左賢王，自吐蕃來到長安會見蔡文姬，細心唯恐不及，豈有大哼「高句」唱詞之理的呢？

所以，此日天晴會堂的一闋《絕》曲，演唱者乃吳泳輝與鄭燕簪兩位，有清新可喜的處理，男角以完全符合曲情，作低八度腔調出之

625632˙ 25116566˙ 15——

樂社方面有陸冠恩導師所持的理據，上述的後者是「反線合尺花」，而非「反線高句合尺花」；正因曲譜之前的「反線大首板」轉「快點」（正確名稱應係「反線快二流」），結尾的「聞她抱病寫篇章」，是「收合（音何）」的下句，須用「反線合尺花」的上句而「收上」接之。

答案是：唱者的平喉為男性，低唱八度完全沒有問題，但若然屬「女平喉」的話，如此一低八度，肯定會感黯喉而難以開腔。所以作為原唱者照顧到這方面，純是避重就輕，意圖取得較佳的假象，縱然有悖於格式，也在所不計了。

或問：明知有所偏差，為何原唱者甘冒此大不韙，會以「高句」出之的呢？

正因屬同一腔調，所以「不辭雪擁雁門，來慰嬌妻苦痛」這兩句，要「唱低」而非「高唱」了。

其次令人有所驚喜者，是《絕》曲最後出現的情景，當蔡文姬唱過「來生當作合歡花長艷紅」之後，人已魂不附體，身搖欲墜，此刻男角立即趨前相扶，文姬倚憑對方懷中時，仍然吐出一句「賢王珍重」而慟然逝去。

如此情景，哀艷處見溫馨，雖僅一瞬，卻令人盪氣迴腸，效果顯然震撼，曲終之後，從觀眾熱烈掌聲和出現的驚嘆餘響，歷久不散而存留在會堂的空氣中。

## 外籍人士唱《六月飛霜》

《六》曲為《十繡香囊》的續篇，故事內容敘述：蔡婆買來童養媳，叫竇娥，替兒子蔡昌宗成親，但新婚三日，蔡便赴試京華。

富人張驢兒垂涎竇娥美色，圖謀下毒害死蔡婆，怎料陰差陽錯，反害自己娘親，張驢兒為達目的，於是誣告蔡婆。

竇娥孝義，挺身認罪以救家姑，行刑之日，六月時份滿天飛霜，竇娥孝感動天。適逢蔡昌宗高中回鄉而重審此案，冤情得以昭雪。

此日演繹蔡昌宗的是位叫嘉亦東的外籍男士，人稱「鬼佬」（未知是否屬於種族歧視），彼父為愛爾蘭人，母係廣東東南海籍。姓嘉的原因，只為父親名中有一個GAR字在，故取而為姓。

外籍人唱粵曲，香港少見，難得這位嘉先生氣度十足，字正腔圓。雖持曲而少看，唱來半句無差，若然單憑聲音，台下觀眾肯定不會知道唱者竟然是個半唐番呢！

和他作為對手的洪彩琴，既有細膩唱工，也擅於表達感情，當各自要出做手和彼此交換眼神之時，手揮目送，每一環節皆存戲份，分別把這個狀元郎和犯婦人都唱活了。

149

《靈臺夜訪》

記得牛年歲初，某樂社曾以此曲出騷，卻易之為《漢武帝夜訪》，觀眾存疑，何以棄用原名而改以一個令人覺得陌生的名字呢？而且筒中五字全屬仄聲，唸來也毫不動聽。

後來得知，當時因係農曆新正，該社主持人以「靈臺」讀音近乎「靈堂」，顯得禁忌而改之，但觀眾會認為這不比原來好，改了反而是個蹩腳的曲名。

漢武帝劉徹（公元前一五六至八七），十六歲登基，在位五十四年，設都於長安（今西安），為西漢史上第七任皇帝。

夜訪靈臺是否真有其事，無從稽考。不過，「靈臺」倒是有的，故址在於今日陝西西安市的西灃河附近，此臺係公元前十一世紀時周文王所建，為古代天子觀測天文氣象之所。

回說被囚於「靈臺」的衛夫人，慘遭陳（阿嬌）皇后的酷刑虐待，苦不堪言，可幸乃弟衛青，於公元前一二七年（武帝元朔二年）出征，先後七次追擊犯境的匈奴，屢立戰功，因此自己復蒙寵眷，喜不待言了。

原載《戲曲品味月刊》，二零零九年八月號（第一零五期）

# （廿六）文學講座曲詞探討

二零零九年七月下旬的周日早晨，元朗圖書館有文學講座，由《新界詩曲社》主辦，講者分別三位，其一乃文學碩士王金成先生，有「奇趣對聯」的內容；次為戲曲專欄作者張文先生，以「曲詞探討」作講詞；壓軸則由《詩曲社》梁興連社長以「現代詩寫法」作結。

## 從對聯說到曲詞

上一節的王碩士，輯錄了多則奇聯異對，以電腦配合圖畫放映，加上妙語如珠，生動而有趣，當講述完畢，掌聲雷動，接著的張先生也以對聯帶出話題。

他說出：粵劇（曲）有《蘇小妹三難新郎》者，新娘子曾以「閉門推出窗前月」作上聯，一時間竟然難倒了新郎哥秦觀，洞房固然不成，徹夜苦思無計，後來幸得舅郎東坡相助，投石於缸面頓生靈感，得佳句是為「投石沖開水底天」之下聯了。

張先生說：今年歲杪期間，他亦以「閉門推出窗前月」而徵求下聯，於第五十一會「聯文雅集」揭曉，金額千元，分獎冠亞季殿及十三位優異名額。投卷地址：深水埗北河街十五號地下，負責人為歐陽湜

中華非物質文化叢書‧文學類‧戲曲系列

（音直）先生，截止日期在本年十二月中旬，四方君子有興趣參與者，盍興乎來。

## 曲詞中的郡（地）望

張先生舉粵曲《紫釵記》為例，其中男角李益唱出一句：「我原是，隴西人，適作長安客……別號十郎，家居江夏。」

憑詞猜義，可知李乃「隴西」人氏，居於「江夏」地面。但「隴西」和「江夏」是啥？現今一般歌者逢曲照唱，對此可能感到茫然。

「甘肅省簡稱為隴，『隴西』位於甘肅隴山、六盤山以西及黃河以東一帶，古時屬郡名。除了李姓之外，其他的彭、董、關、辛、牛、陽等姓氏，都以此地為郡望。」張先生繼續說：「上述的『江夏』，則是黃姓人家的郡望。今人交談請益時，對方有以『大肚黃』答之，蓋黃字當中果然發胖突出，此說雖無不妥，唯是稍欠莊重，假若以『江夏黃』作回答，顯然文雅得多了。」

「『江夏』位於何處？」座上有人問。

「『江夏』屬於古稱，今日湖北省武漢市的黃鶴山之上，就是古時的『江夏』位置。」談郡望，說對聯，張先生意猶未盡，他呷了一口茶說：「方今新界圍村祠堂，每見『南陽世澤，稅院家聲』的門聯，一

望而知，此乃鄧姓家祠了。」

「鄧姓人家和今天的話題又有啥關係？」座中有人詢及。

「關係倒是有的。」張先生撰曲，並由著名武生盧啟光主唱的粵曲，叫《兵困南陽》，內容描述隋朝的南陽總兵伍雲召，因父親拒為隋煬帝作假詔而遭凌遲處死，起兵替父報仇，兵敗後出家為僧的故事。」

這時候，張先生突然發問，以座中有誰知道自己本人的姓氏何屬者，請舉手！

有報上胡姓及自言梁姓之人，同時說出「安定」兩字。張說答對了，古之「安定」即今之甘肅省平涼縣東位置；正在此時，座上再有人舉手，是一位姓文的街坊，說出「雁門」兩字。

原來這位長者，是六十年代新界地區，著名的平喉唱家文錫麒先生，他那低沉而別具韻味的獨特腔調，源自澳門一代宗師李向榮，諸如《離鸞秋怨》、《喜相逢》、《長恨歌》、《白秋萍》以及《雲雨巫山枉斷腸》等，都屬他個人的首本名曲。

正因此故，他曾屢次獲邀為電台的「社團粵曲」演唱。之外，也因為儲存當年華僑日報「星期日曲詞」剪報，達十六司碼斤之數，且被視作曲壇的傳奇人物，後來魯金（梁濤）先生親入元朗作訪問，並撰稿刊諸於當時的明報。

中華非物質文化叢書‧文學類‧戲曲系列

文姓郡望為山西省北部的「雁門郡」，不過，粵曲《絕唱胡笳十八拍》有句滾花曰「不辭雪擁雁門」，則指山西西陲的雁門關了。

這時張先生又問：今日香港藝壇曲苑，現稱「彭城樂府」者，有誰知彼之主理人貴姓？

座中傳來姓「劉」的聲音。

「對了，劉姓郡望就是江蘇省彭城。」張先生翹起拇指稱讚現場觀眾是有水準的，之後又說出：劇目《西廂記》中的崔鶯鶯，郡望正是屬於「博陵」。因為該劇《楔子》述及崔老太曾唱出「盼不到博陵舊家」這一句；而粵劇《獅吼記》中的醋娘子柳月娥，因為多次虐待夫婿陳季常，所以賺得「河東獅」的稱號。換言之，「河東」就是柳姓人氏的郡望；同樣，唐代文豪柳宗元亦是河東人，故有「柳河東」的外號。

## 「五音」種種

中場期間，有觀眾傳來片箋，要求解釋「宮商角徵羽」五字的來由。

箇中第四字的「徵」音「紙」，這五字稱為「五音」，是五種不同音階的名稱。

「宮商角徵羽」的音域屬12356（do、re、mi、so、la）而中間的**4**為變「徵」（fa）、末字的**7**係「變羽」（si）。這指C調而言，其他的F調和G調，則「五音」又各不相同。

由陳嘉蕙撰曲的《琴緣敘》以及蘇翁編撰的《琴心記之一曲鳳求凰、賦詠白頭吟》為例，上述「五音」各詞屢見，從而帶出了「引商刻羽」和「換羽移宮」這兩句成語來。

成語先說前者。

引是升高，商音屬高音，「引商」是把商音唱上去，或把別的音調變成商音；「刻」作計劃、削減解釋，引申為低降。所謂「刻羽」，能把羽音刻劃細微，或將別的音調變成羽音之意。當然，要達至這種效果，信是高手才可為之。語出戰國宋玉《對楚王問》：「引商刻羽……國中屬而和者，不過數人而已。」

另一說法，指掌握商生羽，而羽生角的樂律正聲，從而描寫善歌者嚴格按照曲調之音律歌唱，疾徐抗墜，導致扣人心絃。正如清代學者李漁在《閒情偶寄·結構第一》所言：「至於引商刻羽，戛（音甲，擊打）玉敲金，雖曰神而明之，匪可言喻，亦由勉強而臻自然，蓋導守城法之化境也。」

「引商刻羽」又稱「移商刻羽」，意為奏出優美的樂章。正因商、羽曰古樂「五音」中的第二和第五音階，所以兩者泛指音調了。

明人小說《水滸後傳》第五回：「（懂得音樂，外號鐵叫子的）樂和取過玉簫，吹得悠悠揚揚，引商刻羽，又清謳一曲。」

清人小說《隋唐演義》第二十八回：「（煬帝與蕭后上林賞花，迎暉院的宮女朱）貴兒不慌不忙，慢地移商撥羽，也唱一隻《如夢令》詞兒。」

再說「換羽移宮」的成語。

《琴緣敍》中有兩句曲詞是這樣的：「換羽移宮變萬種，柔似秋水，壯若洪鐘。」

這種的「秋水」，既指眼波，亦喻神色之清澈；而「洪鐘」則稱讚別人聲音洪亮。至於「換羽移宮」這一句，羽和宮俱係「五音」中的兩種樂聲，此語表面指樂聲變換之意。

且看清代七言古詩，由詩人吳偉業撰寫的《圓圓曲》最後四句（此詩全長七十八句）換羽移宮萬里愁，珠歌翠舞古梁州。為君別唱吳宮曲，漢水東南日夜流。」

詩句除了指出樂聲變換之外，也暗喻吳三桂降清，是朝代更換了。

## [宮商] 多種含意

「一片宮商」這句成語，見宋朝詩人孫光憲的《北夢瑣言》：「前進士沈光有《洞庭樂賦》，韋八座名岫者謂朝賢曰：此賦乃一片宮商也。」

宮、商是古樂的兩個音階，用以比喻辭賦優美，像樂曲那樣和諧動聽。

清代進士曹貞吉曾有《蝶戀花》詞，上片是這樣的：「五月黃雲全覆地。打麥場中，軋咿聲齊起，野老謳歌天籟耳，那能略辨宮商字？」

詞中的「黃雲」形容麥浪，「軋咿」是打麥聲。「天籟」表示自然發出的聲調。而「宮商」是古代樂調頭兩個音階，這裡指平聲和仄聲。

又「宮商」一詞之於燈謎，年前《香港聯謎社》曾有一則，謎面猜粵劇伶人，謎底乃「龍劍笙」。

有人不明所以，要求解釋，張先生答曰：「風從虎，雲從龍」，典出《易經·乾卦》，所以謎面上句首二字扣「龍」，而「紫電」屬於劍名。

謎面下句的「宮商」，當為音樂或樂器，一束即「笙」。因為此種樂器，乃由多柄長短不一的竹管所束合而成，所以謎底就是「龍劍笙」了。

談談不覺，個多小時的「曲詞探討」已近尾聲，最後，張文先生與眾同樂，哼過了一節《再折長亭柳》的《龍舟》唱段，再有梁社長講解的「現代詩寫法」，從而結束了此日的文學講座。

原載《戲曲品味月刊》，二零零九年九月號（第一零六期）

中華非物質文化叢書·文學類·戲曲系列

# （廿七） 為《冷雨幽窗》釋詞

樂友梁泰先生寄來短箋，並附《冷雨幽窗》曲詞手抄本，此為御香編撰，嚴淑芳主唱之子喉粵曲。梁先生於函中提及：「閒來無事，執起《冷雨幽窗》細看，發覺曲詞內有多處未能了解，是故來信一問。」同時梁先生又說出，《冷》曲成於五十年代，正因年湮日遠，不存版權問題，是以亦盼曲能見刊，俾知音同道，得以分享此闋優美動聽之舊曲云云。

## 小青故事有不同版本

《冷》曲中的馮小青，生於明末萬曆二十三年（一五九五），她美麗溫柔，能詩善畫，十六歲時，從揚州祖家遠嫁杭州的馮子虛為妾。本來郎才女貌，花前月下共吟詠，說不盡旖旎溫馨，文章錦繡。不過，馮之大婦目睹才子佳人，添香紅袖，因妒成恨，遂將小青幽禁於孤山佛舍，由一尼姑看守，小青隻影形單，難與愛郎聚首矣！

某日小青搗砧洗衣，百感叢生，難免顧影自憐，從而唸出四句詩（見《冷》曲詩白），之後含恨而終，年方十八，此亦「小青弔影」一話之由來。

上述傳奇盛見於明末，或以為小青二字拼合而成「情」字，故事純屬虛構，但與另關於光緒以至宣統年間頗為流行的《小青弔影》，內容不盡相同，後者情節，出自明人朱京藩所著之傳奇《小青娘情死風流院》，女角叫喬小青，男角則為褚大郎。

一曲《小青弔影》，上世紀四十年代，粵樂大師呂文成反串子喚，並以「中州音」（官話）唱出，而所操的「單蜆殼」腔口，近乎清唱一類。其後呂之女兒呂紅，亦將此曲灌入唱片，二零零八年八月中旬，香港電台第五台也曾重播。

另外版本，有明朝吳炳所撰的《療妒羮》（傳奇）、明人徐士俊撰寫的《小青娘情死春波影》（雜劇）、陳季方所撰的《情生文》（雜劇）、胡士奇撰寫的《小青傳》（雜劇）等，都是以馮小青這個悲劇人物，作為小說或戲曲的主要角色。

## 《冷》曲中的曲調

（一）「萱庭」——亦名「萱堂」，母親的代稱。宋朝詞人方岳，有《酹江月・壽松山主人》詞：「更喜萱庭南極老，親投長生秘訣」句。「萱」是萱草，即今之金針菜，與椿樹的「椿」並稱為「椿萱」，代表父母之意。

（二）「牡丹亭」——傳奇（小說）名，明人湯顯祖撰，全稱《牡丹亭還魂記》，與湯別撰之《紫釵

記》、《南柯記》及《邯鄲記》，合稱為《玉茗堂四夢》（因湯之書齋名「玉茗堂」）。

此傳奇本事記載：南安太守杜寶之女麗娘，因夢會書生柳夢梅，醒後相思致病而死，後麗娘復生，

終與夢梅結為夫婦的愛情故事。

（三）「冷雨幽窗」——此為馮小青之遺作，全詩十二句如下：「冷雨幽窗不可聽，挑燈閒看牡丹

亭。人間亦有痴於我，豈獨傷心是小青。脈脈溶溶艷艷波，芙蓉唾極欲如何？妾映鏡中花映水，不知秋思

落誰多？新妝竟與畫圖爭，如在昭陽第幾名。瘦影自憐春水照，卿須憐我我憐卿。」

（四）「一世楊花二世萍」——古人認為楊花落，水化為萍，也以「萍」字代指楊花。此見宋蘇軾

《水龍吟・楊花》詞下片。「曉來雨過，遺蹤何在？一池萍碎。」

而「一世、二世、三世」的曲詞，全詞六句，原作者為陳小魯，浙江仁和（今揚州）布衣，嘉慶己亥

年（一八一五）病逝。他寫的《浣溪沙・懷董九九》有云：「一世楊花二世萍，無疑三世化卿卿，不愁何

事也漂零。掬水攀條無別意，百般憐惜汝前生，何人知我此時情？」，

這詞收錄於清朝錢塘人，道光進士梁紹壬所著的《兩般秋雨盦隨筆》第四卷之內。

（五）「青蓮胎性」——唐代詩人李白，自號「青蓮居士」

，亦有「謫仙」之稱，意為謫居世上的仙人。此句當謂女角自比仙根早種，奈何遭降凡塵作喻。

（六）「雲英量珠聘」──「雲英」與「量珠」，是兩個不同的故事。前者指唐朝穆宗年間，有秀才裴航落第，路經藍橋驛，因渴求飲，目睹女子雲英貌美，因許以玉杵臼為聘。既婚，雙偕入山仙去，成語「雲英未嫁」即由此來。

而「量珠」則和晉代石崇有關。石崇為官，任交州（今廣西蒼梧縣）采訪史時，見梁氏女美，就「量」了三斛（音酷）珍「珠」，把她買來作妾，後人遂用「量珠」作為納妾的典故。不過時至今日，這詞已變為娶妻求婦的代名詞。

（七）「苒苒行旌」──「苒苒」亦冉冉（音染），乃柔弱貌。「旌」為旗幟，此處解作「心旌」及心情。接連下句的「從別後，滿眼淚痕」，是指心懸一絲牽掛；假如將對上的「離魂寸寸」作為聯句，是吐露自己那不安的心情，有如旌旗那柔弱般搖曳了。

（八）「女蘿」──又名兔絲，是一種捲絡於地面的地衣類植物，原詞出於《詩經．小雅》：「蔦與女蘿，施於松柏」，曲末之「莫辨女蘿山逕（徑）」一句，相信係指「女蘿」難向「蔦草」依附之意（「蔦草」是一種蔓生而柔軟的小灌木，與「女蘿經常纏繞一起」）。

原載《戲曲品味月刊》，二零零年十月號（第一零七期）

# （廿八）從「無恙」說到「亡恙」

朋輩多年不遇，彼此寒喧間，會有「別來無恙」一語；同樣聽曲之時，也見「別來無恙」這句，是粵曲《沈園會》中，唐琬重逢表兄陸游的問候詞。

今時讀報，經常碰到這個「恙」字，粵音唸之為「讓」，是種帶菌昆蟲，與此有關的疾病，稱作「恙蟲病」。

二零零九年十月初，報上新聞披露，今年首八月已有十一人染上「恙蟲病」。其中三人出現肺炎、感染性休克以及多器官衰竭等嚴重併發症，另有兩人須作深切治療云。

辭書對「恙」字的解釋，（一）憂慮，（二）：災禍、疾病。而條目之中的「恙蟲」，則是一種屬蜘蛛類而作橢圓形的小昆蟲，活躍於草叢或濕地間。人給螫中，皮膚出現紅腫痕癢，輕微痛楚，只須稍作治療，並無大礙，用文字來形容，僅屬「小恙」和「微恙」。

較為嚴重的，會發高燒，四肢酸痛及噁心嘔吐等症狀，人給「恙蟲」咬過而不及時治療，隨時會有一如上述報章的新聞消息了。

有另闋粵曲《西河會妻》，男角化險為夷，得逢愛侶，妻子喜極而泣的唱出：「今日絕處逢生，喜見

個郎無恙」這兩句。套用迷信方言，屬於「還得神落」，所以「無恙」二字，是並無受到「恙蟲」傷害，甚或作為減卻憂愁的解釋。換言之，有「身體健康，平安大吉」的含意。

此即劇目《紅梅記之放裴》中，裴俊卿重遇李慧娘，彼此感覺安然，遂對她說出「妳無恙，我無恙」這句話來。

## 古籍記載的「無恙」

戰國時候，文學家宋玉所寫《楚辭・九辯》的尾段，有「賴皇天之厚德兮，還及君之無恙」（仰伏上天的深恩厚德啊，保佑君王永遠無痛無病）這兩句。

寫《九辯》的宋玉，他藉著文章，提出個人政治主張和正視現實的態度，也幻想超乎現實，遨遊太空，以擺脫內心的痛苦和悲慘處境，說起來，是對社會不滿的控訴。

由於「無恙」多作問候語，所以詩詞或戲曲，都普遍應用。清朝詩人舒位於乾隆五十一年（一七八六）冬，寫了一首《雪夜雜思》，全詩四句如下：「秋老關山唱采薇，刀鐶無恙遠人歸。舊時楊柳芳菲盡，一朵瑤花繡鐵衣。」（深秋時節將士遠戍關山共唱《采薇》曲，寒冬歲末猶望刀環完好征人無恙歸來。當時楊柳已見凋零盡落，方今下雪，鐵甲繡上雪花而銀輝閃亮，徒然作為冬日的點綴罷了。）

首句的《采薇》曲，係西周時期士兵出征所唱，調子悲涼，頗為傷感。次句的「刀鐶」即刀環，喻歸還之意。「無恙」就是免卻災禍。

而在宋朝詩人陳人傑所寫的《沁園春》詞，亦有「玉山無恙，躍馬何之」句。這裡的「玉山」又名藍田山，位於陝西省藍田縣東。後句則描寫當年「躍馬稱帝」的公孫述的事蹟了。

公孫述是東漢初人，也曾起兵益州自立蜀國，於龍興元年（公元二十五年）進稱天子。不過，到了東漢建武十二年（公元三十六年）為劉秀所滅。詩句是說，「玉山」仍然完好無損，但當年「躍馬」而稱帝的公孫述，早就不知那裡去了。

「躍馬」一詞，見晉左太沖《蜀都賦》：「公孫躍馬而稱帝」句，此指西漢末的公孫述，因以一文吏而稱帝於蜀，謂其躊躇滿志，意念橫溢，際遇恍如「躍馬」的意思。

## 「亡恙」與「無恙」

古時候，「亡」與「無」通，成語「不學亡術」就是「不學無術」，《漢書·霍光傳贊》有此句。而《論語·雍也》亦載：「有顏回者好學，不遷怒，不貳過，不幸短命死矣！今也則亡，未開好學者也。」

（孔子的學生顏回好學，從不遷怒於他人，自己錯了也不重犯，只是三十二歲就短壽死去。到了現在，還

沒聽過有像他這樣好學的人。）

這裡的「亡」要讀「無」音。明朝萬曆進士臧懋循（？至一六二一），他在校訂元人百種雜劇之餘，也曾寫信給友人黃貞父，吐吐苦水，敘述自己不能從遊（拜師學藝）的遺憾，以及慘淡經營元曲雜劇事業的情況。

信中有「兆元近幸亡恙，半月前已入開寫《法華經》」句。「兆元」是作者友人，「亡恙」即是「無恙」，指彼在此之前，因訴訟事被官府拘留，故有此語。而《法華經》則是佛教經名，全名《妙法蓮華經》，因用蓮華（花）喻佛家說毅的清淨微妙，故名。

走筆至此，忽然想起多年前春茗場合，由筆者主持的有獎競猜燈謎節目，其中一題謎面目「二奶無恙」，猜三字的一家上市公司名字。

有心水清之來賓，先以「安」字釋「無恙」，繼而推斷其餘兩字，結果得出「二奶」即妾侍，妾者當然係「亞細」，謎底是「亞細安」了。

（按：「亞細安」已於二零零三年十月，改名為「茂盛控股」。）

原載《戲曲品味月刊》，二零零九年十一月號（第一零八期）

中華非物質文化叢書‧文學類‧戲曲系列

# （廿九）張家界之旅的《梯瑪神歌》

氣溫攝氏十來度的天氣，大夥兒四十多人，此夜在湖南張家界的寶峰湖地帶，觀看大型歌舞劇《梯瑪神歌》。

寶峰湖三面環山，位於山谷深處，而入湖之前端一隅，有旮旯（音卡啦）位置，當地衙門創意無限，利用天然的瀑布山峰，輕舟流水，加以鄰近登山的通道，再配以強度的光源幻影，打造而成一座可容千人的露天大舞台。

於是乎，一幕幕可歌可泣的湘西史詩，就從這個山水融匯中展演開來。而居高臨下的觀眾席，座位近千且全場爆滿，來此泰半是旅團港人。

## 穿越千年的祈禱

當晚的《梯瑪神歌》，全劇四幕分別是《神之蕩》、《神之韻》、《神之愴》及《神之天堂》。場刊內頁有「穿越千年的祈禱」，說明「一個古老民族從大山深處走來，二千年歷史鑄就了多少經久不息的神話和傳說，而任何一段歷史都無法從祖先崇拜的源頭中割離。

千年湘西的祭祖盛典，除了它宏大的規模，原始的動脈之外，更有一部內涵豐富的民旅史詩——《梯瑪神歌》。

《梯瑪神歌》流傳久遠，博大精深，它記述了土家族的起源繁衍、戰爭、生產和生活等內容，揉合了音樂、舞蹈及文學等多種藝術形式。我們從這部民族史詩擷取其中部份，試圖將這些刻滿了愛恨悲歡，昭示著聚散離合的詩句，揮灑在這世界自然遺產的山水舞台，演繹成五彩輝煌的視聽盛宴。

開場白的前言，也從現場電子熒幕顯示出來。

「當烏雲掩蓋青山，當洪水漫浸家園，當所有的美景都在一個民族裡突然斷裂，創世的神話乘著一葉扁舟悠然而至。」這是史詩的第一幕——《神之蕩》。

第二幕的《神之韻》內容是這樣的：

「太陽下的風景溫馨而美麗，太陽下的家園溫暖而祥和。在那些依山傍水的笑容裡，漁獵和歡慶都是舞蹈，激盪著一方水土的豪邁奔放，蠶桑和耕作都是唱歌，飛揚著一個民族的浪漫情懷。」

《神之愴》是史詩的第三幕，為戰士遠征前線與家人生離死別的一刻：「有一種堅持叫做守候；精神叫做不屈。有一種衝鋒叫做前赴後繼。回首叫做落葉歸根。悲愴的歌聲中，女人們懷惴著期盼，男人們揮灑熱血，在那些鼓角相聞之間穿越，譜寫出堅毅不拔的篇章。」

「而絢（音圈）麗的天空下，一朵朵笑容輕輕盪漾，把歲月鋪滿，也鋪成了歷史的長河。在神奇的土地上，一束束小花悄悄盛開，開滿了山川、也開成了遍野春光。走過風霜雪雨中，一個民族成長起來，精神的屹立，成為風景與風情，也成為我們心中不朽的音符，縈繞在廣闊的天地間」的結句，則是現場第四幕《神之天堂》。

史詩演出，從起初的風雲變色以至地裂天崩，極具唬人效果。也從青年求偶歌唱以至土家族花轎臨門的婚嫁儀式。之後那血流成河的戰爭場面，教人心寒。最後大地更新，風和日麗，萬物歸於祥和，是天下太平的日子了。

## 「梯瑪」的含意

主題的「梯瑪」是土語，「梯」有敬神意，「瑪」指人們，整個詞語解作「敬神的人們」。同時，古時候，「梯瑪」（巫師）在土家族內擁有族權和神權，可以作為該族族人的特權階級和領導人物。

「梯瑪」又稱「土老司」，屬人神之間溝通者，亦土家族的巫師。

不過，隨著社會變遷和經濟發展，彼等所享的族權已逐漸旁落，轉而操縱於強大勢力的富人手中，剩下神權這部份，僅可作為「梯瑪」藉以維持生計的技藝。所以，每年拜神祭祖盛會，悉數的敬神過程，都由

「梯瑪」一手包辦。

土家族每年一祀的敬神祭祖，由農曆正月初三至十五日，為期十三日。在過程中，必定殺一頭豬，又或以其他牲畜做祭品。其時也，「梯瑪」頭上所戴的「鳳冠帽」，頂嵌活頁八塊，象徵八部大神，藉此鎮壓邪魔。同時腰間也會緊繫上羅裙，此中作用，純以女性服飾獻媚神靈。

祭神時，「梯瑪」手持法器，例如司刀、八寶銅鈴、令尺又或長刀等，邊舞邊跳，時喝時吟，或為祈龍求雨、婚嫁娛神、祈求子嗣、甚或哭喪祭奠等；按不同形式所唱的種種歌曲，都是《梯瑪神歌》。

## 《哭嫁歌》的內容

由長沙抵達張家界，之後再由鳳凰古城轉折返回長沙的第四天清晨，氣溫從十來度驟降至零度。一寒至此，羽絨全然派不上用場之外，多位女團友也紛紛要求領隊小金、導遊小李和車長小侯，將攜來的貯水瓶在沿途補給站加添沸水以驅苦寒。幾位工作人員不憚辛勞，冒著寒風往來奔跑，可嘉的服務精神，值得書上一筆。

正因小李在途中唱出土家族的《哭嫁歌》時，七情上面，似假還真，一眾團友為之嘻哈倒絕，樂不可支，這是漫長車程中的一刻開心劑了。

旅途車上，導遊小李詳談《哭嫁歌》：

「哭嫁，是古老的民間習俗，土家姑娘從小就要學習。設若不懂得，就會受到人們譏笑；反之，哭嫁歌詞唸得好、唱得感人，就會得到鄰居親友的讚許和尊重。

「哭嫁習俗源起舊日封建社會，也是對土司王的血淚控訴。相傳土王於每一待嫁姑娘都享有初夜權，新娘在出嫁前，必須伴宿土王三夜，才可與夫郎共諧連理。故此，待嫁姑娘難免受到摧殘。正是一曲哭嫁歌，一頁血淚詞了。」

## 傾訴父母養育深恩

「改土歸流」（明永樂朝，將少數民族世襲的土官廢除，改由委派不定期限的流官上任，統一管理）之後，再無初夜權劣習，土家姑娘從此解卻災難；但「石門」（今湖南澧縣）土家女子出嫁離家時，仍有哭嫁民俗，盡是傾訴父母養育深恩，鄉鄰戚友親情等內容。

「哭嫁一般為三天，以至逾週上月，此中從央爹娘、姊妹及哥波等不一而定。而親房陪嫁人等，也有哭作一團的，箇中氣氛可見。這哭嫁習俗，至今在土家的族群中仍然保留。」

最後，在一眾要求和鼓掌之下，小李再次以優美歌聲唱出了多段有關《哭嫁歌》的詞句：

娘：鑼鼓響，嗩吶耍，婆家接親的人來了呀！我兒長到這麼大，學針黹，學鞋花，守閨門，到婆家，怎麼丟得下？我兒長到十七八，有意為兒置陪嫁，這樣那樣都為兒扎，熱之鬧之到婆家。

女：我的爹呀我的娘，今番女兒離遠去，妳日夜為兒忙一場，不曾安睡到天亮。請木匠，打嫁妝，請裁縫，聯衣裳，樣樣都妥當，不曾缺一樣。天高天厚恩，難報我的爹呀娘。

娘：我的心肝我的兒，韭菜開花蓬打蓮，人家爹媽大不同。北瓜開花嗩吶耍，人家爹媽要分真假。樹枝發芽遍山青，見到人家的爹媽要精靈。

女：我的爹呀我的娘，絲瓜開花把把長，人家爹媽像閻王。枇杷開花抓打抓，人家爹媽心好辣。桃樹開花朵朵紅，人家爹媽兇又兇。豌豆開花角對角，人家爹媽幾多惡。我的頭花往上梳，眼淚水兒流下多。眼水淚水流不盡，今後難以敘天倫。

娘：我的心肝我的肉，妳要聽娘細叮囑。公婆面前多孝順，丈夫面前莫爭論。姑娘叔子要和煦，妯娌伲兒寬容對。

女：我的爹呀我的娘，娘話女兒記心上。女兒命生如苦來，今番遠去費思量。眼淚恍似山泉水，左邊抹去右邊隨。

娘：兒莫哭，娘心創，鞭炮哨吶催兒往，花轎臨門守路旁，拜辭香火四角方，傷心唯有淚千行。

中華非物質文化叢書・文學類・戲曲系列

（按：《哭嫁歌》曲詞由李浪先生提供）

原載《戲曲品味月刊》，二零一零年一月號（第一一零期）

# （三十）摘纓、破鏡、小宴、西湖

## 一：《摘纓會》

「摘纓」也稱「絕纓」，是著名的歷史典故，經改寫而成粵劇名曲，是為蘇翁編撰的《摘纓會》。

戲劇力求吸引觀眾，手法著重煽情，所以才有上卷的女主角臨婚悔盟而入宮為妃；下卷的當男角明瞭底蘊後卻不幸中箭身亡。這些橋段，儘可賺人熱淚，但與「摘纓」的原來典故明顯有所出入。以下試簡述之：

春秋時代的楚莊王九年（公元前六零五年），大夫鬬越椒作亂，楚王御駕親征且奏凱歸來，在「漸台」（今湖北江陵縣東）舉行慶功宴，並讓徐姬娘娘向諸將敬酒，以示隆重。

當娘娘來到一位小將軍面前時，忽然狂風捲起把燈吹滅，小將軍趁黑前俯身摸娘娘玉腿，娘娘情急，轉手把對方盔纓拉下，呈獻王前，表示追究。

楚王聽罷，先勸娘娘回宮，然後吩咐侍臣且慢掌燈，再令諸將自行把纓盔摘下，當重新宣佈掌燈後，並命此日名為「摘纓大會」。

其後娘娘追問，王以今夕酒宴，君臣同樂盡歡，大臣縱有醉酒失儀，屬平常事，倘若以彼越禮而誅一將，勢必遭天下人恥笑者也。

中華非物質文化叢書・文學類・戲曲系列

過了兩年，晉國興兵伐楚，楚軍大敗，莊王為對方追襲，身陷險境。形勢危急之際，忽有小將從天而降，勇不可當，護駕殺出重圍。

莊王回營後，詢及小將何以捨命救主？彼言姓名唐狡，乃是年前曾經調戲娘娘的人，蒙王不咎之恩，

所以才捨身相報云。

彼因此果，莊王釋然。

## 二：《破鏡待重圓》

女角孝莊，在不曾成為皇后之前，與多爾袞有過一段戀人關係，他倆的結識，並非來自大漠草原，而係少時一起居住於皇宮之中。

孝莊的姑姑出身蒙古貴族，就是早前入宮的孝端皇后。而少女孝莊年幼時隨姑居在宮中，與多爾袞兩小無猜，一段情愫維持直至中年。

按照《破》曲的詞句先後，有三處值得談談；首先是「阿敏貝勒，陷你於敵圍」這一句。

阿敏是清太祖努爾哈赤的二弟速爾哈赤長子，為共議國政的四大「貝勒」之一。（貝勒是滿州語，屬皇室爵號，餘下三位是代善、濟爾哈朗及莽古爾泰等。）

明朝崇禎三年（一六三零）五月，清太宗皇太極派遣阿敏率兵五千，前去駐守之前新攻佔的四城（永

平、灤州、遷安、遵化）。明兵圍攻灤州，當時年方十八的多爾袞迎戰，但因誤陷敵陣而形勢險惡。阿敏據守於永平，不發援兵，多爾袞負傷突圍，始得逃歸。「陷你於敵圍」之說，即此。

曲詞之二的「可嘆兩皇兄，一樣蛇蠍心腸。一個奪我枕邊人，一個置吾死地」句。前者當指強納孝莊為妃的皇太極（努爾哈赤第八子，多爾袞則排行十四）；後者就是上述的「阿敏貝勒」了。

第三段曲詞是殺母之恨。原來，多爾袞的生母名叫烏拉納喇氏大妃，當時年僅三十歲，最受努爾哈赤所寵愛。父皇死後，多爾袞及多鐸兩兄弟尚年幼，四大貝勒恐防大妃盛年不甘寂寞，異日結識了情夫而擾亂國政，於是聯手假傳聖旨，要她殉葬，大妃勢孤力單，無法抗拒，翌日自縊身亡。

## 三：《群英會之小宴》

粵劇《呂布與貂蟬》中有「連環計」在，內容包括「小宴」、「窺妝」及「鳳儀亭」等經典場合。而與粵劇同名的京劇，二零零二年五月中旬，北京劇院也曾來港演出過。該劇的《小宴》一節，由首席小生李宏圖飾呂溫侯，他除了處處表現了驕橫狂妄的性格之外，於演唱時那高亢的嗓音，更見英氣迫人。

同時，當耍起「翎子功」（即頭盔上的雉雞尾），無論單掏翎、雙掏翎、繞翎又或抖翎等多下手勢，配合個人各種優美身段，從而顯露出喜悅、沉思和氣急各種神態，再加上挑逗對方的眼神，就把一個好色之徒的呂奉先演活了。

以上是對當時主角的描繪。今日由方文正編撰的粵曲《群英會之小宴》，劇情講述司徒王允利用美女貂蟬，成功離間董卓和呂布的感情，而董更遭呂所害。之後呂布因為貪戀酒色，被曹操及劉備聯手擊敗，復懸首於白門樓。

《群英會之小宴》起初屬社團私伙曲，正因為詞句典雅易明，調子輕鬆動聽，經多人傳唱漸為廣眾受落？今日錄音帶及ＣＤ俱備，唯是唱段增刪，部份曲詞數易，坊間有不同版本在焉。

是日於屯門會堂主唱該曲者，女主角鄧燕薇，而男角為外籍人士嘉亦東，此君相貌堂堂，聲似洪鐘，一口標準粵語。在頤指氣使，揚目叱眉之間，顯出豪情勝概；但當拜倒對方石榴裙下之時，卻顯現溫文爾雅，一改跋扈氣燄，也來幾句「鎖你」和「恨你」之類的英語對白，為現場添加不少搞笑氣氛。

四：《陌上花之西湖邂逅》

本曲為《陌上花》的上卷（下卷為《保俶送別》），由溫誌鵬撰曲，曲雖陳舊，亦犯駁處處（皇帝微服出遊，僅單身上路；又例如人地生疏，動輒自稱為朕，有悖常理），但勝在通俗易明，容易上口，今時初學者多習，為坊間熱門曲目之一。

故事主人翁錢弘俶（九二九至九八八），五代時期吳越國王錢鏐（音球）第三孫子，係吳越國第五位

粵曲詞中詞 四集

176

君主，從十九歲即位起，在位三十二年，尊號忠懿王。他本名錢弘俶，但自降宋後，因要為宋大祖父親趙弘殷的名字避諱，將「弘」字隱去，故其後以「錢俶」為名。

在對答曲詞之中，集合了唐人詩句，無形中令到唱曲之人加深對唐詩的認識，直接上了文學一課，亦為本曲優點，此處試錄原詩如下：

（一）王昌齡《西宮秋怨》：「芙蓉不及美人妝，水放風來珠翠香。卻恨含情掩秋扇，空懸明月待君王。」（《西》曲集首句）

（二）李白《清平調·二》：「一枝紅艷露凝香，雲雨巫山枉斷腸。借問漢宮誰得似，可憐飛燕倚新妝。」（《西》曲集次句）

（三）李商隱《錦瑟》：「錦瑟無端五十弦，一絃一柱思華年。莊生曉夢迷蝴蝶，望帝春心託杜鵑。滄海月明珠有淚，藍田日暖玉生煙。此情可待成追憶，只是當時已惘然。」（《西》曲集第五句）

（四）秦韜玉《貧女》：「蓬門未識綺羅香，擬託良媒亦自傷。誰愛風流高格調，共憐時世儉梳妝。敢將十指誇針巧，不把雙眉鬥畫長。苦恨年年壓金線，為他人作嫁衣裳。」（《西》曲集首句）

原載《戲曲品味月刊》，二零一零年四月號（第一一三期）

## （三一）花牌上的賀詞

### 一字一珠

二零一零年六月中旬，有曲藝社於社區會堂舉辦演唱會，門前花牌祝賀，首曰「演出成功」，次為「一字一珠」。

前者乃通行模式，今人祝賀，十九俱以此作賀詞。花牌如此、生果籃以至賀禮手書，亦莫不如是，蓋成功演出，皆大歡喜之餘，上上大吉，值得慶賀而飲多幾杯者也。

不過，後者的「一字一珠」，以普通人印象，卻嫌費解，何以唱曲演劇而有此類賀詞的呢？試試翻開辭書，即見如下解釋：

是歌者從口裡唱出來的每個字音，都像整顆珍珠一樣，比喻吐字準確清晰，出現飽滿圓潤的歌聲。

前蜀詩人韋轂（音酷）的《才調集・薛能贈歌者》詩句：「一字新聲一顆珠，囀喉疑是擊珊瑚。」

這裡的珠，廣義來說只是普通的珍珠，但狹義則指（黑）驪龍頷下的「驪珠」，典故出自《莊子・列禦寇》：「夫千金之珠，必在九重之淵，而於驪龍頷下。」

後人以此借喻珍貴的事物，引申於唱者的歌喉，就是「一串珠」又或「一串驪珠」的賀詞了。

唐代白居易《寄明州于駙馬使君》詩，有「何郎小女歌喉好，嚴老呼為一串珠」句。元末明初陶宗儀著的《輟耕錄》對此有註解云：「唱有字母，調有姑舅兄弟，有字多聲少，有聲多字少，所謂一串驪珠是也。」

「一字一珠」除了形容歌喉美妙，也另有解釋。清人小說《儒林外史》第三回：話說姓周的中了進士，三年後晉陞御史，欽點為「廣東學道」，在廣州為南海及番禺兩縣童生作主考官。

有五十四歲的「童生」名范進者，苦讀三十年，從二十歲開始應考，考了二十多回，仍未獲得取錄。

這次應考，范進先放「頭牌」（交卷），周道學細心看卷，從初看、重看以至三看，不覺嘆息道：

「這樣文字，連我看一兩遍也不能解，直到三遍之後，才曉得是天地間的至文（傑作），真是一字一珠！

可見世上糊塗試官，不知屈煞了多少英才。」

後來「一字一珠」這句成語，也比喻文章寫得好的意思。

金聲玉振

又有「金聲玉振」的成語，也可作為花牌上的賀詞用途。

金指鐘，「金聲」即撞鐘，亦金屬樂器之聲，稱為「宣」，是開始。玉為磬，「玉振」即擊磬，有終

中華非物質文化叢書・文學類・戲曲系列

止含意，亦喻聲名遠揚。

「金聲玉振」原指古代奏樂，以鐘發音，以磬收韻，集眾者之大成。形容所發出的樂聲，如同金玉音韻。後人引申作德行全備，以及具有精深學問之意。

這句成語典出《孟子‧萬章下》：「孔子之謂集大成，集大成也者，金聲而玉振之也。金聲也者，始條理也；玉振也者，終條理也。」（孔子是集聖人之大成，集大成之意，就好比奏樂時，先敲金鐘來開始，後擊玉磬作結尾一樣，是喻聲名洋溢廣布了。）

逸品

花牌致意的賀禮，廣泛用於各種表演、展覽同新張等喜慶場合，一般由花店按喜慶性質寫上大文大路的相關賀詞。花到人情到，是很普遍的禮尚往來，或可稱為商業社交，雙方在乎的是花牌的大細、花款、現場擺放位置等。至於賀詞的內涵就甚少注意；不過商業社會仍不乏有心人，賀詞偶有別出心裁者，不但突顯送花人的心思和情意，收花者心中定有感受而印象難忘。

月前進入香港文化中心，大堂正有大型師生畫展，花牌花籃林立，很有氣派。當時駐足欣賞，並瀏覽四周花籃，只見不少機構、名流、學者致賀，想這位畫家必是行內名人。眾多花牌花籃幾乎都是千篇一律

的「展覽成功」例牌四個字，唯獨一張上面題的是「逸品」兩字，簡潔、清雅，充分表達送花人對畫家的讚譽、對畫作的評價。這個賀詞深深吸引，它展現題詞人的文采和送花人的藝術鑑賞力，賀詞本身，也是「逸品」。

原載《戲曲品味月刊》，二零一零年八月號（第一一七期）

中華非物質文化叢書‧文學類‧戲曲系列

## （三二） 高球教練唱家風

樂社有位唱家，穎川人氏，與當今天皇級數的風哥同名，亦喜唱彼之名曲《瀟湘禪訂》、《晴雯補裘》、《幾度悔情慳》及《山伯臨終》等。說起上來，是風哥的「粉絲」了。

每周一局，他當然也有選取其他曲目，例如《蘇三贈別》、《絕色娥眉別漢家》、《碧血灑經堂》及《摘纓會》等。

他的歌路縱橫，亦文亦武，腔口流於自然，聲線也帶幾分風哥的影子，這都是屬於強項。弱點是氣口稍遜，每於唱不了多時，就呈上氣唔接下氣狀態。所以，有時需要飲水而回氣，也趁對手唱曲期間，好養氣寧神，待得自己繼續開腔之際，元神充足，一唱到底，以竟於成者也。

不過較為特別的，是他後腦之中，紮有一條小辮子，和頭頂前端的平頭髮型作對比，看起來怪怪地，毫不相襯。

某人曾以此作詞，他全不介意，也坦言：「因為環境關係，經常須在炎熱天氣之下曝曬，而陽光曬在後腦，實感痛炙難當，因而影響工作。」他歇了歇說：「自從紮了一條辮子作為遮掩，就可免除上述弊端了。」

「那你可以戴上帽子的呀！」

「唉！」唱家風苦笑說：「戴帽雖可行，但會諸多不便呀！」

「你幹的是什麼工作？」某人有些疑惑。

「高爾夫球教練。」對方一本正經的回答。

「啊！原來是大師傅，失敬失敬！」某人聽得，頓覺有眼不識泰山，頓生歉意。

「那裡話來，大家同處唱局，已是相聚有緣，希望多多指教！」對方十分客氣，拱手為禮，而在轉臉之間，腦後那條小辮子，清晰可見。

這次唱曲，他竟然還唱了《碧海狂僧》，當「飄紅、飄紅」的引吭高呼，但之後力竭聲嘶，喉沙頸涸，雖是唱完，顯有力不從心之感。

唱家風也曾承認，以唱一些抒情的，如《紫鳳樓》及《七月七日長生殿》之類曲目為佳，蓋「高子」勉強為之，畢竟於歌喉有損，下不為例也矣！

因整根小辮子而引出連串問題，倒是一椿曲壇趣事。

中華非物質文化叢書・文學類・戲曲系列

## 「壹」字的故事

翻開一份手抄本，曲譜是短板的《望江樓餞別》，發現內文所有的「一」，都被易之為「壹」字，自然有些奇怪。

「一、壹」相通，有時也可混用，但後者屬於「大寫」，例如支票所書的銀碼，又或者契據合約之上的數字等，為免過於簡單而容易給人竄改，所以，從「壹、貳、參、肆、伍、陸、柒、捌、玖、拾」等數目字，隨時派上用場。

而今唱的《望》曲，想來抄寫的可能是個內地人，將「一」易之而為「壹」，雖然可以，也無損其含義，但畫蛇添足，當然無此必要，且看看箇中例子：

我沉吟無「壹」語慰秋娟，離恨嘆剪不斷。

「壹」個是慧眼憐才，靈犀通「壹」點；「壹」個是相逢恨晚，我倆攜手拜嬋娟。只贏得兩月恩情，

「壹」旦變作伯勞飛燕。

不枉妾心已屬郎有，共諧白髮「壹」諾訂姻緣。

從今「壹」別，未知再會何年，「壹」曲驪歌，三杯淚酒。

勸君飲罷這「壹」杯，明日便天涯人去遠。

往日情義太香艷，今日離別也哀艷，願毋負我癡心「壹」片。

從今「壹」別萬愁煎⋯⋯欲慰相思，夢裡求「壹」見。

連同了兩個掌板位的「『壹』才」（一槌）等，總共十四個「一」，都以「壹」字代之。

上文說過，「一、壹」相通，可以混用，不過有時候，「大寫」的「貳、叁」並非二、三，「伍、陸」也不能以五和六代替，這裡試寫「壹」字的另些含義。

「壹陰兮壹陽」：有時陰，有時陽，形容若有明若有晦，變化無窮。「壹」字解有時，見《楚辭·九歌·大司命》。

「壹鬱」解作心存憤恨，不能申訴而煩惱，「壹」通抑。《漢書·賈誼傳》：「子獨壹鬱共誰語。」

「壹」既解專一，也作閉塞解釋，換言之，志氣閉塞即為「壹」。《孟子·公孫丑上》：「志壹則動氣，氣壹則動志也。」（心志專一會牽動氣，而氣專一，也有牽動心志的作用。）

原載《戲曲品味月刊》，二零一零年八月號（第一一七期）

中華非物質文化叢書·文學類·戲曲系列

## （三三） 《梁紅玉擊鼓退金兵》的唱詞

二零一零年七月中旬，元朗圖書館有「新界詩曲社」舉辦的文藝講座，其中的粵劇粵曲環節，由梁興連社長主講，內容旁及一闋《梁紅玉擊鼓退金兵》，也談到箇中的錯字問題。

此曲由林川編撰，正因曲譜首頁的「忽睹那霧障起天脊，貫萬里雲欲變」，以及第九頁亦有「兀兀望天，像咒罵天不脊」句。梁社長認為，此中錯漏值得研究。

為了求證，他曾赴深圳走訪於林川先生，得到的答案是——前者該為「喜天眷」，而後一句的「眷」作「脊」，實訛。

手民之誤，亦於原曲的圓圈韻不合，宜更正之云云。

同時，梁社長對原唱者將「同仇敵愾」的末一字書之為「愾」，存有意見。因為「愾、愾」雖同音，但含義卻屬風馬牛了。

「即是觀之，正字錯讀和亂改成語，對消費者來說，都起誤導作用。」梁社長如是說。

## 梁紅玉及《梁》曲本事

梁紅玉（約公元一零九零至一一三五）是宋代人，生於山陽縣楚州（今江蘇淮安）北辰坊一個編織蒲包的人家，排行第七（今日淮安仍有建於明代的「七奶奶廟」），家境貧寒。約十六歲時，隨母流落於京口（今江蘇鎮江）一帶，淪為歌妓。某年新歲侵晨（破曉），前往帥府賀朔（拜年），得遇年方十八而應募入伍的韓世忠，伊見彼孔武有力，一貌堂堂，心生愛慕，於是相邀還家，託以終身。

宋高宗建炎三年（公元一一二九）春，大臣苗傅與劉正彥在臨安（今浙江杭州）叛變，韓世忠從御營前軍統制張浚處發兵勤王，因平定內亂有功，獲授武勝昭慶軍節度使。

是年十一月，金人渡江大舉南侵，韓自青龍鎮至海口佈防，以抗金兵。建炎四年仲春，韓與妻子梁紅玉聯同駐守於長江中流之焦山及金山下，準備與金兵開戰之前先行堵截對方北歸的退路。

建炎四年（公元一一三零）三月，宋軍事前已將運河及長江接口處用破船堵塞，梁紅玉親擂桴鼓助戰，宋軍船隻往來如風，士氣如虹。

精於陸戰的金兵，水師非其所長，交鋒之下屢敗屢退，只能沿江西上，另求船渡之路。結果，遭韓世忠所率領的艨艟戰艦，逼入於黃天蕩的死水港內。

是年三月至四月，金兵被圍於黃天蕩內，歷時四十八天，兀朮自知逃生無望，於是遣使求情於韓，願

中華非物質文化叢書・文學類・戲曲系列

187

以戰馬及所掠戰利品作交換，不果。後來有人獻計於兀朮，挖開鄰近南方老鸛河故道，結果一夜偷偷鑿河三十里，金兵乘時逃出生天。

黃天蕩之役，未能殲滅金兀朮，顯然棋差一著。不過宋軍擊鼓為號，舉旗為令，以八千水兵對抗十萬雄師，韓氏夫婦勇退金兵事跡，千秋佳話永存。

## 《梁》曲詞淺釋

一、狼煙——狼糞之煙，亦稱「狼燧」。古代邊地荒蕪，狼糞甚多，設防地區遇有敵情，每作軍事上的通報訊號，即舉烽火燃糞以示警，取其煙直而聚，雖風吹之而不斜，亦不易散，故名。

《梁》曲首句「乘時滅寇，息狼煙」曲詞，與明人小說《楊家將演義》第五回中的「干戈指處狼煙滅，士馬驅來宇宙清」詩句，同喻外來的戰亂和兵禍。

二、金甌——即國土，成語「金甌無缺」，比喻國家鞏固完整。《南史‧朱異傳》：「(梁)武帝(蕭衍)言，我家猶言金甌無一傷缺。」

本來，甌僅是盆盂之類的瓷器，在宮廷內塗以金色，就成了「金甌」，因此而轉為國土的代稱。換言之，此為帝王之物，故不能傷缺。

三、舜日——這詞多與「堯天」或「堯年」並稱，謂太平盛世。明人小說《于謙全傳》第十三回：

「果然民安物阜，正舜日堯天之時也。」

又：

南朝沈約《四時白紵歌·春白紵》亦有「佩服瑤草駐容色，舜日堯年懽（歡）無極」句。

四、華髮——頭髮斑白日「華」，中華的「華」，錄音帶作為「花髮」。

此處「華」字須唸「花」音，理據當是來自《詩經·周南·桃夭》：「桃之夭夭，灼灼共華（花），之子于歸，宜其家室」句（「夭夭」解茂盛，「灼灼」乃鮮明貌）。

「華」字唸「花」音，例子亦見其它，如唐代孟郊《崢嶸嶺》詩：「古樹浮綠氣，高門結朱華。」

（「朱華」就是紅花）

例三見宋代張元幹《賀新涼》詞·「要斬樓蘭三尺劍，遺恨琵琶舊語。護暗拭，銅華塵土。」（劍上的銅銹，像花一樣）

上述三例的「華」字唸作「花」音，純因兩字相通之故。

五、登龍——「登龍門」的省語。龍門即今山西絳州龍門縣，位於黃河上游，俗傳鯉能躍此即化為龍。後指被有名望的人接納或加援引而得以提高聲價者。

此詞典出《後漢書·李膺傳》：「士人有得其容（納）接（待）者，日登龍門。」李膺官至司隸校

189

尉，為人不畏權貴，獨特作風，有「天下楷模」之稱。

六、萬里氣吞如虎——此作「當年氣壯如虎，足以消滅強敵於萬里之外」的解釋。句出宋代辛棄疾《永遇樂·京口北固亭懷古》詞，中有「想當年金戈鐵馬，氣吞萬里如虎」句。

按：辛棄疾於六十五歲作此詞（公元一二零五），但韓、梁與金兀朮激戰於黃天蕩，時為一一三零年，期間先後、相距七十五歲之久，是前人曲唱後人詞的例子了。

七、紫電——劍名，三國吳帝孫權有寶劍六，其二曰「紫電」。唐代王勃《滕王閣序》名句：「紫電青霜」。此中「青霜」謂劍，因劍光青寒，凜若霜雪，故稱。

八、倥傯戎馬——「倥傯」意為困苦、急迫。「戎馬」即軍馬，又指戰爭和軍事，所以又有「倥傯戎事」的寫法。

明人小說《楊家將演義》第三十五回：楊宗保為破天門陣法，欲借取降龍木，遂與穆桂英大戰於穆阿寨前。宗保不敵，桂英心生愛慕，要求結姻，宗保為求取得降龍木，於是允之。酒至半酣，寨外宋兵來攻，且喊聲大震，宗保辭行，桂英不捨，無奈說出：「本待留君於寨中，既戎事倥傯，只得允命。」

九、窮兵黷武——竭盡兵力，好戰不止之意。

《三國志・吳書・陸抗傳》：「今不務富國強兵，力農畜穀……而聽諸將徇名（捨身為名），窮兵黷武（濫行攻伐），動費萬計，士卒雕瘁（損傷、死亡），寇不為衰，而我已大病矣。」

十、龍城飛將——龍城即蘆龍城，又稱「蘆龍寨」，今河北喜峰口附近。飛將指名將李廣，詞出於唐代王昌齡《出塞》詩：「秦時明月漢時關，萬里長征人未還。但使龍城飛將在，不教胡馬渡陰山（今內蒙中部）。」

李廣乃西漢名將，猿臂善射，以勇敢驍戰見稱。先後與匈奴七十餘戰，捷報頻傳，匈奴稱之為「飛將軍」，是以臣服而多年不敢犯境。漢武帝元狩四年（公元前一一九），隨大將軍衛青進攻匈奴，李以失道（迷失道路）被責，自殺。

十一、同仇敵愾——「同仇」是齊心協力，打擊敵人。《詩經・秦風・無衣》：「脩我戈矛，與子同仇。」（快修理好手中的戈矛，和你一起去戰鬥。）

「敵愾」指抵抗其所憤恨者。《左傳・文公四年》：「諸侯敵王所愾，而獻其功。」（諸侯把天子所痛恨者作為敵人，而且獻上自己的功勞。）

「愾」音蓋，但不宜以「慨」代之。後者有感慨、激昂甚至憤慨之意。

十二、虎帳——古代武將的營幕，亦即中軍帳、指揮部。《三國演義》第八十四回：「虎帳談兵按六

韜，安排香餌釣鯨鰲。」

十三、通鼓——傳令擊鼓。通是量詞，鼓一曲為「一通」，而通亦作傳達周遍之謂。

十四、黃天蕩——地名，故址在江蘇南京市東北，宋高宗建炎四年（公元一一三零），韓世忠及梁紅玉打敗金兀朮於此。

原載《戲曲品味月刊》，二零一零年九月號（第一一八期）

## （三四）魑魅魍魎

二零一零年九月杪，此間遊行人士為抗議日本在釣魚台事件時的不當行為，有舉起紙牌，上書「魑魅魍魎」的，此處先說前兩字。

「魑（音痴）魅（音妹，陽去聲）」這詞，六十年代任姐所唱的一闋《情淚浸袈裟》，中有「觸目盡皆魑魅化，青絲原是恨根芽」兩句。

「魑魅」是草澤鬼怪名稱，人們對此較存印象的，當推唐朝杜甫的《天末懷李白》詩：「文章憎命達，魑魅喜人過。」直解就是「有文才的人總是薄命遭忌，是所謂文窮而益工，反似憎命之達者；而山精鬼怪之類正等著人們經過，以便出而吞食。」亦借喻小人爭相讒害君子的意思。

六朝時侯的庾信寫《哀江南賦》，其中幾句是這樣的：「剖巢燻穴（為獵取野獸之法，此指討伐侯景的軍事行動），奔魑走魅（潰敗的侯景軍隊），埋長狄於駒門（春秋時，魯國與長狄族作戰，把敵人擊斃而埋於駒門這個地方），斬蚩尤於中冀（傳說黃帝斬蚩尤於中冀之野）。」

侯景（五零三至五五二）是北朝東魏降將，他於五四八年二月，歸附南梁而獲封河南王。後於是年八月舉兵叛變，囚梁武帝蕭衍於台合城。帝餓死，侯自立為漢帝，到處燒殺搶掠，塗炭生靈，史稱「侯景之

亂」

庚信（五一三至五八二）是北周文學家，寫《哀》賦時因遭戰亂而棲身異地，回首江南前事，感慨滿懷，亦用「奔魑走魅」這一句，借貶侯景本人的所作非為。

## 再談「魍魎」

有「可嘆狐群狗黨滿朝堂，揮劍未能除魍魎」，是《南宋飛虎將之逼反》的曲詞。

「魍魎（音網兩）」為山川的木石鬼怪，與上述的「魑魅」同樣能加害於人。明人小說《水滸傳》第二十一回，宋江給老閻婆死纏，要他和閻婆惜陪酒。正在這時，有個幫閒叫唐牛兒的賭輸了錢，上樓來找宋押司，宋江樂得脫身，遂以事忙離座告辭。老閻婆指著他大罵：「你這般道兒只好瞞魍魎，老娘手裡說不過去。」「瞞魍魎」也者，呃神騙鬼之謂也。

又話說唐太宗，因為魏徵錯誅涇海龍王而未能及時阻止，心存內疚且神情恍惚。某夜夢遊地府，閻王一看生死簿時，知彼尚存陽壽二十年，於是命令崔判官和朱太尉等護送太宗還魂。才過「幽冥背陰山」，只見陰風颯颯，黑霧漫漫，山不長草，峰不插天，嶺不行客，洞不納雲，澗不流水。正是「岸前皆魍魎，嶺下盡陰神魔，洞中收野鬼，澗成隱邪雲。」故事見明人小說《西遊記》第十一

粤曲詞中詞 四集

194

回《遊地府太宗還魂》。

又近代作家張恨水（一八九五至一九六七），曾有小說作品《魍魎世界》。背景是抗戰期間的陪都重慶，當時物價騰飛，百姓異常困苦。相反，某些人卻因為擁有權勢而大發其國難財，也過著花天酒地、紙醉金迷的糜爛生活。於是乎「魍魎」叢生，興風作浪，社會上的人性遭到嚴重扭曲，形成一個光怪陸離的「魍魎世界」了。

## 魑魅魍魎

「聊寄寒齋寫神話，借魑魅魍魎彰善揭奸邪」這兩句，出現在《夢筆生花誌聊齋》的曲詞中。

《左傳·宣公三年》有載：春秋時，楚莊王率兵赴洛水，討伐陸渾地區（今河南嵩縣北）的戎人，並在周朝境內陳兵示威，而周定王則派遣使者王孫滿前往慰勞。

楚王向使者詢及周室九鼎的大小，王孫滿以「在德不在鼎」為對，他說：從前夏朝盛德之時，以圖繪畫各方物像，也讓各方貢獻青銅，鑄成九鼎，從而把圖像刻在鼎上，讓人民知道神物和怪物的分別。

之後，人民進入川澤和山林，就不會碰上「魑魅魍魎」這些醜惡怪物了……。周朝傳世三十代，享國七百年，是上天的命令，天命沒有改變，所以，鼎的輕重是不能問的。

後以「魑魅魍魎」泛指邪惡鬼怪，以及世間壞人，而「問鼎」一詞的出處也源於此。

又在清人李漁所著小說《十二樓》第一卷中，有路家女兒錦雲小姐，雖心繫才郎，但因訂親之姓管一家悔婚，她感悶悶不樂且生起病來。

路老爺不解其意，以為女兒純是年大當婚，恐有失時之嘆而憂鬱成病，只要替她另尋佳婿，成了親事，自然早占勿藥了，所以吩咐媒婆，招婿上門好待候選。

誰料引來的男人，都是些「魑魅魍魎」，丫環見了一個，走進去形容體態，定要驚個半死。

非說全是妖精鬼怪，皆因來者貌寢而已。

原載《戲曲品味月刊》，二零一零年十一月號（第一二零期）

# （三五）為《三夕恩情廿載仇》釋詞

有樂社授曲，曰《三夕恩情廿載仇》。

根據廣州出版《粵劇大辭典》所載，此曲（劇）原係盧丹編劇，一九六九年由頌新聲劇團首演，演員有林家聲、陳好逑、靚次伯、譚定坤、李奇峰及任冰兒等，同年經葉紹德改編後再次演出。

鑒於劇（曲）中詞句，有出處者頗堪一記，試釋之於後。

## 《三》曲本事

元惠宗至正二十八年（一三六八），金人妥懽（歡）帖睦爾掌權，朝綱腐敗，人民生活苦不堪言。

漢人范伯成聯同一群漢族志士，欲將統治大宋江山幾達百年的元朝推翻，惜事機不密，為宇文志豪得悉而告發，范伯成一家蒙難。不過，范之幼子文謙自小寄養於汴梁（今河南開封）趙伯儒家，得以逃過一劫。

十五年後，江南義軍揭竿而起，趙伯儒亦心有所繫，於是攜同文謙南下，為免泄露行蹤，遂藏身於佛

苑，俟機前往江南。

為達通途，趙伯儒找得江北總兵之女兒李玉華相助，渡過險阻之長江天塹（音暹）。期間，范文謙得遇水軍提督之女宇文淑嫻，兩人一見如故，情愫遽生。而淑嫻之父宇文志豪亦喜此男之出眾才貌，刻意招贅為婿。

三日後，伯儒與玉華同至佛苑，得悉文謙入贅仇家，顧慮彼之危險處境，遂潛入提督府，向彼言陳底蘊，文謙得明真相，方寸大亂。為救文謙逃離險境，二人約定於三更時份，泊舟江邊接應。是夜，文謙無計脫身，只得向妻子和盤托出。淑嫻愛夫，不忍個郎遭毒手，答允放行。豈料宇文志豪以及宇文豹父子，查得文謙身世，率眾前來追殺，眼看文謙將遇不測，淑嫻不值父兄所為，途中極力阻止，亦叱責彼等濫殺無辜。

糾纏間，忽有元將攜來密令，將一干欽犯連同宇文志豪逮捕。而正在此時，亦有江北李總兵趕至，將眾人救下，一起投奔江南去也。

曲詞淺釋

（一）雲破月來花弄影——此句出自北宋詞人張先（又名張三影，九九零至一零七八）的《天仙子·

送春》下闋詞：「雲破月來花弄影，重重翠幕密遮燈，風不定，人初靜，明日落紅應滿徑。」（月亮從那散開了的雲層中初露，在月光照耀下，花兒隨風搖擺，灑下重重疊疊的影子。夜已深時風吹襲，人聲寂靜，明日紅花滿徑飄零。）

詞句是張先對個人的困頓環境和淒涼身世有感而發。

（二）關雎（音追）──典出《詩經・周南》同名章節。首四句為「關關雎鳩，在河之洲。窈窕淑女，君子好逑。」

「關關」是對唱、和鳴，「雎鳩」又名王鴡，形似鳬雁的一種鳥類。「河」乃北方水流通名，「洲」屬水中可居之地。「窈窕」為幽閒、「淑」即善也，「好」非「耗」音，以讀陰上聲為合。「好逑」作美好的匹配解釋。要留意好字是美好的「好」，「女」為未嫁之稱。淑女和君子，堪稱美好匹配。此節「關雎」是愛情詩章，後世儒家認為，君子乃指周文王，而詩句係讚美周文王后妃（大娘）之德行。

（三）宋玉才──宋玉是戰國時候鄢（今湖北宜城縣）人，生於屈原之後，曾事楚頃襄王。一生作辭賦十六篇，今僅存其六，如《九辯》、《風賦》、《高唐賦》、《神女賦》、《登徒子好色賦》及《答楚王問》（成語「陽春白雪」和「下里巴人」典出於此）等。

說到宋玉的才學，在《九辯》中，他以古樂為題而寫出一首長篇抒情詩章，借悲秋來抒發貧士的不

平。格調雖低沉，但揭露了現實環境的黑暗，也表達對國家前途的憂慮。

全詩藉秋景、秋物、秋聲及秋容為襯托，悲秋感懷，成語「宋玉悲秋」即此，而廣東音樂中的《悲

秋》，據說作者（佚名）靈感亦是由此而來。

（四）撼花鈴——「花鈴」是護花金鈴的略語，加個「撼」字於其上，是搖動、顛撲。所以「總不念

晚來風，撼花鈴」這一句，是形容新婚夫婦如膠似漆，不讓罡風來襲之意。

「花鈴」遭撼，必殺風景，須保護之，因此「護花鈴」為惜花典故，典出五代王仁裕《開元天寶遺

事》。

話說唐玄宗天寶期間，寧王李日侍癖好聲樂花事，每當春暖花開，用紅繩繫金鈴於花枝中，遇有鳥兒

落於花上時，即令看守人等搖動鈴索把鳥驚走，花朵便不為鳥兒啄食了。

（五）鶯孤鳳另——「鶯孤」指孤單的鶯鳥，又分離或失偶的夫婦；而「鳳另」一詞本作「鳳隻」，

前者為配合《三》曲的「英明韻」而易一字，含意並無改變。

詞見《警世通言》十六卷。明朝年間，有個開線鋪的員外張士廉，自喪偶後孑然一身，空有十萬資

財，只聘兩個主管營運。

此日忽然對二人嘆息：「我許大年紀，無女無兒，要十萬家財何用？」二人回說：「員外何不取（娶）

房娘子，生得一男半女，也不絕了香火。」

員外甚喜，隨即差人喚張媒李媒前來，這兩個媒人端的是：「閑言成匹配，學口合姻緣。醫世上鳳隻

鸞孤，管宇宙單眠獨宿。」

（六）相見爭如不見，有情還似無情——這兩句解釋是：「未曾相會之前，只想見一次面。但會面之

後，又覺得不見還好；說道有情，感覺所得似乎毫無情意。」

這是描寫男女處於相戀中，那種患得患失而又不知如何是好的矛盾心境。

兩句出自宋朝司馬光的《西江月》，全詞如下：「寶髻鬆鬆綰就，鉛筆淡淡妝成。青煙翠霧罩輕盈，

飛絮遊絲無定；相見爭如不見，有情還似無情。笙歌散後酒初醒，深院月斜人靜。」

（七）步步為營——軍隊每前進一步，就建立一道營壘，比喻行動謹慎，守衛森嚴。

東漢建安二十四年（二一九），魏、蜀在定軍山（今陝西勉縣西南）對峙，蜀營老將黃忠之步將陳式

被對方夏侯淵所擒。

黃忠與護國將軍法正商議，正曰：「淵為人輕躁，恃勇少謀，可激勵士卒，拔寨前進，步步為營，誘

淵來戰而擒之，此乃『反客為主』之法。」

中華非物質文化叢書・文學類・戲曲系列

忠納其謀，果勝，見《三國演義》第七十一回。

（八）溫故知新，苟安墮志——前句語出《論語·為政》：「溫故而知新，可以為師矣。」

「溫」猶厚也，言厚蓄故事，多識於「新」。意思是通過溫習舊業，從而獲取新知，就可以為別人的師長了。

又《漢書·百官公卿表》：「故略表舉大分（大體、要領），以通古今，借溫故知新之義云。」而後者的「苟安墮志」，可以分為兩部分。「苟安」是苟且偷安，不思進取。清人小說《說岳全傳》第五十九回：「岳元帥僅以十萬之眾，擊敗百萬金兵，可是突然傳來聖旨，詔己班師回朝。岳飛盡忠，不理會他人勸告，決定奉詔回兵，一面暗對兒子岳雲道：『方今奸臣弄權，專主和協，朝廷聽信奸言，希圖苟安一隅，無用兵之意……』」

至於「墮志」，乃耽於逸樂，同時迷失方向了。

（九）欲吐還茹——按照字面，「茹」解為吃，整句成語意為食物經口中咀嚼時，起初欲吐出之，最後還是不忍捨棄，進食如儀。

但在本曲所言，是遭遇對方質問，每口訥不能直言。「吐」是吐露，「茹」此處作猜度與遲疑解釋，是欲語還休的含意了。

「吐」字除了談吐、嘔吐之外，「吐款」係吐露真情，「吐納」乃呼吸，「吐信」就是伸出舌頭；而「茹」字本意為進食，例「茹素」、「茹葷」及「茹毛飲血」等。

不過，當解釋為忍受痛苦，有「含悲茹痛」和「含辛茹苦」這兩匈。而引申為吞併、欺侮的時候，就有「柔茹剛吐」的成語，係欺軟怕硬，凌弱懼強的意思，典見《詩經·大雅·烝民》。

（十）休戚——「休」和「戚」相對，前者喜樂，後者憂愁。這兩字除見諸《三》曲，其他的《天姬送子·上》、《嫦娥奔月》，以及《夢筆生花誌聊齋》等俱見，是個熱門名詞。

《尚書·大甲·中》：「俾嗣王克終厥德，實萬世無疆之休。」（使後繼的君主終於能夠修善積德，這實在是千秋萬世的大喜事。）

此處「休」字作動詞，寓意喜慶，所以代表美好。而「戚」字係憂患、悲哀解釋。《詩經·小雅·小明》：「心之憂矣，自始伊戚。」（心中實憂傷無限，對此自我添愁懷。）

（十一）青鋒、雁翎——《三》曲有「青鋒不索冤家命，父兄他日喪雁翎」句，這是身為仇家女兒宇文淑嫻，對新婚夫婿范文謙的唱詞。

「青鋒」，古之劍名，泛指寶劍。清人小說《豆棚閒話》第九則，有不肖子弟劉豹，雖年青力壯，卻嫖賭飲蕩，散盡家財。這天睡在冷草鋪中，思前想後，大聲嘆氣：「我劉某直恁荒涼得手裡一文錢也無，

不若尋條繩子，做個懸梁的蘇秦；一把青鋒，做個烏江的楚霸，倒也乾淨！」

再說「雁翎」，本指鴻雁的羽毛，亦為刀名，此劇代喻寶刀。刀身稍短，刀面寬闊，因外形酷似雁隻的翎毛而得名。而在「刀圭」（即柄位凹處）位置貼上錫片，套金添長桿且繫上紅縷，京劇《伐子都》的惠南王，以及《打登州》中的靠山王楊林等均用。

原載《戲曲品味月刊》，二零一零年十二月號（第一二一期）

## （三六）澳遊小記

二零一零年尾月某天，由何領隊率同一眾好友，遠赴濠江作整日遊。

當鄭家大屋、媽閣廟、主教山以及望海觀音等景點都遊覽過，午飯後驅車前往黑沙灣，百尺樓頭處，是沈秉和會長主持的「瓦舍曲藝會」所在。

與沈會長份屬老同學的何領隊，原係澳門人氏，經彼引道參觀。「瓦舍」佔地逾千呎，從音響、燈光，以至曲台佈置，全經專人設計。處身現場有感氣派萬千，尤其是那兩座作六個琵琶形狀的水晶曲架，剔透玲瓏，閃閃生輝，顯見別出心裁。

同時，室內的簾箔上，書有「來何洶湧須揮劍，去尚纏綿可付簫」字樣，這是清代詩人龔自珍（一七九二至一八四一）的《又懺心》詩中名句。詩人生逢亂世且仕途失意，欲報國而無門，心中懷著那種難以名狀的悲涼思緒，於句中可窺一二。

至於門外左右設置石雕，中有憨態可掬的動物馱著鼓形裝飾者，據何領隊說出，此乃龍生九子的第六子，名曰「贔屭」（音閉翳）。軀體擅長負力，可妥當萬斤重壓，故常以用馱負鼓石，是辟邪降煞、威鎮四方的神物呢！

中華非物質文化叢書・文學類・戲曲系列

## 星期天的唱局

唱局二時開始，現場環境寬敞，琴聲繞繚，參與者自是心曠神怡。沈會長嘗言，此局每逢周日開鑼，純為街坊好友而設，也樂於和外界同道交流，作為增進友誼及切磋曲藝，有厚望焉。

樂師方面，計有高胡、揚琴、色士風、琵琶、洞簫（連大笛）、電阮和中胡，加上掌板連同「下手」等一共九人，都是澳門業界精英，堪稱陣容鼎盛。

此日曲目，計有《一段情》、《吟盡楚江秋》、《甘露寺訴情》、《牡丹亭之幽媾》、《鳳閣恩仇未了情》、《西樓驚夢》及《花田錯會》等。

值得一提的是黃柏源君，以「骨子腔」唱出鍾雲山名曲《一段情》，斯人天生一副玉喉，從多年前香港粵曲大賽中名列前茅迄今，仍然清亮如昔，不單「高低子」隨意，玉喉亦未因歲月而有所減損，戲曲行業術語所謂「有金屬味」者，即此。

之後是沈會長賢伉儷合唱《夢會驪宮》，此乃陳小漢名曲。會長聲線沉實醇厚，低迴處存韻味，深得「B腔」神髓，唱功臻此境界者，坊間寧有幾人！

至於沈夫人所演譯釋的女角，子喉屬「永不磨損型」，「襟聽」之謂，蓋嬌憨處盡顯玉環嫵媚，而委婉處則唱出馬嵬遺恨，教人一掬傷情之淚焉。

接下來的是古腔粵曲《甘露寺訴情》，並以中州音出之。「中州」屬古時的豫州，處中國九州之中，故名。而今人稱「中州」者，實指河南。

「中州」亦係戲曲用詞，分為「尖」、「團」（南人偏尖，以舌抵顎）和「團」（北人偏團，以舌抵齒）的唱法。京劇演員多以河南口語唸出，「尖」、「團」分明。粵人唱古腔而取中州音者，有近乎官話的語調。

此日潘少孟老師唱《甘》曲，不疾不徐，咬字行腔，腦後音（頭腔共鳴）運用得宜，嗓子嘹亮而清遠，令人聽來舒服。

## 綠邨電台往事

晚飯於葡國餐廳，列席者除沈會長伉儷和一眾訪客，亦有澳門賢達在。

會長於席上談起，六十年代中期，有名王德森醫師者，在澳門綠邨電台演唱南音節目，所灌錄多卷（餅）錄音帶，彼本人仍有收藏而保存至今，說起來彌足珍貴。

另位學者薛先生也予補充，當時有單人講述諧劇的梁送風（一人分飾多角，與香港麗的呼聲銀色電台的鄧寄塵齊名）先生，最近從外地回流澳門。梁先生雖屬高齡，惟健康無礙，且仍然存有他本人早年在電台的錄音講帶，有興趣收聽者，當可按名上網搜尋云云。

薛先生憑記憶，述及當時（一九六六年）的家庭喜劇《住家男人》，由自梁天飾演朱祥勳。而主角為

李添勝的恐怖劇集《清明前後》，教人懸疑、驚慄兼而有之。至於《粉面金剛蘇天虹》屬戲劇小說，由撰

曲人蘇翁主持。又有負責歌唱小說的主持人靳夢萍等，都是他所喜愛的節目和人物。

從學者薛先生的口述中，筆者也勾起了許多回憶。

一九六三年期間，澳門綠邨電台的高層銳意改革，在飄揚（馮浩然）女士領導之下，廣納賢才，各路

人馬來歸，例如李我（天空小說）、瀟湘（倫理小說）、梁碧玉（現代小說）、梁泰（坊間小說）、雷鳴

（偵探小說）、麥萍、陳弓（歷史小說）、華龍（武俠小說）、許願（兒童節目）、楊明梓

（婦女節目）、凌生（英語教授）、湯仲光（晨鐘暮鼓）、羅唐納（世界獵奇）、馮耀（社團粵曲）、朱

婉媚（西曲點唱）、楚翹（時代曲點唱）等等，節目豐富且多元化，可說一時無兩。

與此同時，由於所購儀器嶄新，發射力強，「七三五千周」覆蓋範圍所及，除了澳門本區以及內陸沿

海一帶之外，也遍及香港新界大部分地區，收音均異常清晰。

且當時原子粒收音機興起，雙喇叭的「標準」、「樂聲」及「三洋」等牌子大行其道。正因為「收得

清而多嘢聽」，人人都以收聽綠邨節目為時尚，聽眾不斷增加，廣告自然可觀。

手頭有兩份舊報章，其一是一九六八年三月杪的《快報》，刊出綠邨電台經已變色，飄揚女士與香港

分行經理黃金泉先生聯袂出席記者招待會，一訴慘情（更不幸者，有雇員因薪金及遣散費而與之對簿公堂）。

另頁為綠邨電台旗下刊物的《盈科日報》，「盈科」兩字，係飄揚女士命名，以「盈」者滿也，「科」乃坎（物體中空）意，這詞比喻滿足，語出《孟子·離婁下》。

兩張剪報，一段塵封往事，歷歷赴目。

黃昏日落的旅遊車上，從黑沙灣遠眺鄰近的望廈地區，該處卑利喇街第一百二十三號，乃係綠邨電台舊日原址。更想起了一生為播音事業而奮鬥的「六姐」（即飄揚女士），難挽狂瀾於既倒，到頭來抱恨而終。望廈斜陽，半世紀風雨如晦，從前一切徒供憑弔而已。

原載《戲曲品味月刊》，二零一一年一月號（第一二二期）

中華非物質文化叢書·文學類·戲曲系列

# （三七）八十八齡歌米壽（上）

粵曲《半生緣》中，有「耳順之年，九十其儀」這兩句。前者指六十歲，語出《論語·為政》，而明代湯顯祖在《與丁長孺》一函中，以「弟今耳順，天下事耳之而已，順之而已」句，表示「個人年紀已長，天下間事聽之任之可矣」的意思。

後者的「九十其儀」，典自《詩經·齒（音奔）風·東山》。宋《朱熹集傳》釋之：「九其儀，十其儀，言其儀之多也。」

話說二零一零年歲某天，既係「香港聯謎社」二十六周年社慶，適逢其會，此日亦是精於國學詩詞的黃應統老師「米壽」之年。一眾詩壇好友，素仰老師頌德遐齡，造詣足啟後學，是以各呈詩詞楹聯賀其高壽，並就教於席前。

是夜，席設灣仔入境大樓長官會所，除詩詞及對聯外，更有由潘少孟詞長撰曲，亦即席來個清唱示範，曲名《統伯米壽》。

所謂「米壽」，個中的「米」字上下筆劃形成八與八，中間一個十字，合起來就是八十八的歲數，這與一百零八歲「茶壽」的「茶」字同屬拆字法，設計意念來自東瀛，俱寓長壽含意。

【賀詩】

潘少孟賦七律

文酒氤氳滿翠樓，　杯觥交錯祝千秋。
年高敏健多來日，　性近詼頑不近憂。
晚學同尊稱大老，　詞章甄選邁時流。
先生杖履春風裡，　雙八退齡樂未休。

李裕韜賦和從潘少孟原韻

題襟雅會宴瓊樓，　射虎胡牌興不休。
蠟屐鶴齡身尚健，　錦衣鴻福飯何憂。
詩心未減多佳什，　學養猶增有勝流。
雙八南山仁者壽，　同傾春酒祝千秋。

中華非物質文化叢書・文學類・戲曲系列

【賀詞】

黃專修調寄　〈清平樂〉

書香二酉，仰才名八斗，得米長安康且壽，賀客競攜紅友。

元龍隱臥高樓，詩人懶記春秋，念鷗盟雀侶，肯來惠顧吾儔。

程雲調寄　〈如夢令〉

一班良朋好友，同慶黃翁高壽，有位叫程雲，祝賀持杯相候，斟酒，斟酒，今夜滿天星斗。

杜鑑深調寄　〈風人松〉

欣逢米壽社盟聯，嘉會喜通傳，居未覺椿齡駐，浮生夢、偶託吟箋，我棲遲遁世，兒孫常繞跟前。

長官會所合流連，酡面亦陶然，霞觴交錯難推卻，濃情在，夢續魂牽，但願頑軀猶健，詩心聯意纏綿。

程雲調寄〈長命女〉

高壽閣，錦繡堂前輕奏樂，祝願杯同酌，一賀臺前收獲，再賀閒如仙鶴，美女頻相約。

李裕韜調寄〈南鄉子〉

傑句滿詩囊，八斗名尊翰墨場，歡謔平生多雋語，洋洋！鬥韻稱魁孰比量。
祝報共稱觴，魯殿巍然壽且康，目健身強才思敏，堂堂！再會旗亭戰四方。

# 【元曲】

潘少孟越調〈天淨沙〉

敢欺麻雀神鴉，一人狂砌三家，伏櫪驕嘶老馬，壽筵擺下，飛觴同慶無涯。

【賀聯】

歐陽湜對聯　　應籙受圖臻米壽　統籌聯席享華年

翁銘源對聯　　米壽康強娛永日　文才錦繡勝當年

李煖對聯　　米壽康寧修福慧　文心澹雅樂春秋

關樹根對聯　　應乘米壽詩酬唱　統備桃筵雅集歡

何柏凌對聯　　應超米壽期千歲　統醉華筵頌九如

葉有枝對聯　　應享遐齡欣得米　統期鶴算喜加茶

黃專修對聯　　應現人師懸馬帳　統評才士賦蝸居

許美蓮對聯　　　應酬歲月添松壽　統領風騷在雀林

戚習之對聯　　　應置華筵酬雅客　統迎米壽賀良師

程雲對聯　　　　四皓已然輸給你　三多豈不屬於君

黃專修對聯　　　應聘人間遊戲佛　統遺世外葛懷民

李裕韜對聯　　　應謝天閽留劫鏏　統安家眷置蝸居

黃天亮對聯　　　應師設帳雙文醒　統伯添籌一色清

中華非物質文化叢書‧文學類‧戲曲系列

黃應統老師賜詩聯回應

生朝適逢八八，《聯文雅集》社侶惠贈詩詞聯語，琳瑯滿壁，美不勝收，賦比致謝。

賤降恰逢雙八數，　騷盟設宴聚華堂。
孤辰最好吟風月，　米壽偏宜灌酒漿。
冠履一樓多俊逸，　聯文四壁盡琳瑯。
諸君高誼無言謝，　願祝康強共舉觴。

社侶賜聯冠余名，　詞多溢美，愧不敢當，依例綴聯回謝。

應慚雅集沾名什　統謝騷盟溢譽辭

程雲小姐贈聯，詞語諧趣，別具風格，戲仿元玉回敬。

麻雀莫慚輸給我　紅鸞可喜屬於君

附黃老師佳什《自題蝸居》

圖南倦羽阻風塵，營宅淡方老海濱。

室小儘容花作客，樓高堪與月為鄰。

笑談敢附鴻儒雅，來往還同牧豎親。

劫燼獨留天一線，帽山長隱葛懷民

# 【詩詞唱和】

## 潘少孟次韻和詩

樂處從知諧處得，幽人有慶客登堂。

今朝排座賢耆舊，儲甕開封老液漿。

滿意多番添白日，平安四季報青琅。

料應身健詩情好，歲歲同傾北海觴。

中華非物質文化叢書‧文學類‧戲曲系列

歐陽湜《仿建除體》依韻和詩

賀宴如臨翰墨場，黃扉綠瓦耀華堂。
應聲共唱南山頌，統醉同傾北海觴。
老尚詼諧親且謔，師無拘束放而狂。
高談闊論豪情溢，壽到期頤樂更康。

杜鑑深次韻詞、調寄〈人月圓〉

鷗盟翔集銅灣畔，歡宴聚華堂。壽稱統伯，期頤是頌，喜引瓊漿。
詩詞聯句，紛呈珠玉，滿室琳瑯。今宵何夕，盡拚酩酊，難捨霞觴。

黃專修依韻古詩

畢拉山道尚能藏，隱豹潛龍射鴨堂。
閣號雲煙長作主，壇稱泰斗總推莊。
詩名早已傳千里，籌碼何難取四方。
雅集如今尊大老，隔年續獻九如觴。

附註：唐代詩人孟郊曾任溧陽縣尉，於南渡搭建「射鴨堂」，常在此地飲酒覓詩，咿呀高歌，射野鴨取樂，流連忘返，並寫下著名詩篇〈遊子吟〉，一直為後人傳誦。又：黃應統老師著有《雲煙閣藝文存》。

李裕韜次韻和詩

上考猶矜行腳健，　尖叉試韻尚堂堂。
嘉辰同慶開瓊席，　雅會賡酬泛玉漿。
室繞絃歌爭宛轉，　屏縣翰墨滿琳瑯。
吟儔共祝期頤晉，　相約年年獻壽觴。

原載《戲曲品味月刊》，二零一一年二月號（第一二三期）

中華非物質文化叢書・文學類・戲曲系列

# （三八）八十八齡歌米壽（下）

## 詞語淺釋

（一）杖履——古禮，五十歲老人得扶杖。同時，入室必脫鞋置室外。為了尊敬，長輩可入室才將鞋脫下，後遂用此作為敬老之詞。

（二）遐齡——長壽、高齡。遐：長久。

（三）題襟——亦即「題衣」，書寫文字於衣襟之上，作為勤學典故。唐朝溫庭筠、段成式及金知古等，為詩倡和，有《漢上題襟集》十卷。

（四）射虎胡牌——燈謎難猜，猶猛虎之難以射中，故稱；胡通糊，

「糊牌」

（五）蠟屐——以蠟塗屐，製「登山屐」的一道工序，典出《世說新語‧雅量》。表示文人寄情閒逸，遨遊山水的習用語。

（六）佳什——稱讚他人作品，意為好詩。什：篇什，即詩篇或文卷。

（七）勝流——名流。

（八）二酉——湖南沅陵縣西北有大小酉二山，山上石穴中藏書千卷，相傳秦人避地隱學於此，因留之，後稱為藏書之多。

（九）元龍隱臥——東漢陳登，字元龍，士人許汜嘗語劉備曰：「陳元龍湖海之士，豪氣不除。」見《三國志‧陳登傳》。

（十）鷗盟——指隱居雲水之鄉，亦和鷗鳥有約，比喻隱士生涯。

（十一）椿齡——謂年齡同於大椿（樹）。《莊子‧逍遙遊》：「上古有大椿者，以八千歲為春，八千歲為秋。」後以此為祝壽詞。

（十二）霞觴——「九霞觴」的略稱，指盛有酒之杯。霞即「流霞」謂美酒。

（十三）祝嘏——嘏音檟，福也，指祝壽。

（十四）魯殿——魯靈光殿，位於山東曲阜縣，相傳為漢景帝子魯恭王餘所建。因戰亂，其他宮殿俱毀，唯此殿巍然獨存，後因借稱老成碩德而孚眾望者。

（十五）應籙受圖——籙是符命，圖乃河圖，都屬祥瑞之徵。古代統治者宣揚神權，自稱是應符命，受河圖來統治天下。

（十六）九如——典出《詩經‧小雅‧天保》第二及第六段：「如山、如阜、如岡、如陵、如川之方

中華非物質文化叢書‧文學類‧戲曲系列

至……如月之恆、如日之升、如南山之壽，不騫（污損）不崩，如松柏之茂，無不爾或承（後代有所繼承）。連用九個如字，祝頌福壽綿長。

（十七）鶴算——古人以鶴為長壽之鳥，後因以鶴算及鶴壽作為祝壽之詞。

（十八）馬帳——後漢馬融常坐高堂，施絳帳而授生徒，後因用馬帳或絳帳作為師長或講座的代稱。

（十九）四皓——漢初商山（今陝西商縣東）四位隱士，名東園公、綺里季、夏黃公、用（音六）里先生等。由於四人鬚眉俱白，故稱。

（廿）三多——多福多壽多男子，古今同樣流行的祝頌詞。此語常和上述的九如合用，是為「三多九如」。

（廿一）遊戲佛——佛家語《摩訶的天空》第三十五（佛願力）中，第二十四位「清淨光遊戲神通佛」：消除千劫罪業；第二十五位「蓮光遊戲神通佛」：消除七劫的罪業。

（廿二）旗亭——即酒樓。明人小說《二刻拍案驚奇》第十六卷：說及宋朝淳熙（南宋孝宗）年間，明州（今浙江寧波市）有個劉八郎，為人最有直氣，得知郡中有個姓夏的，慘遭富豪陷害，蒙冤受監，他代抱不平，到處向人申訴。這天富豪差使兩個「有口舌」（有口才）的來找他，相約到旗亭中坐定，也拿出金錢相助（八郎是個窮漢），希望他不要多管閒事。

（廿三）葛懷民——葛天民與無懷氏的合稱，見晉朝陶淵明《五柳先生傳》。兩者都是傳說中的古帝名字，當世之人，甘其食，樂其俗，安其居，充滿自信，處於理想中的自然淳樸之世。

（廿四）天閽——天帝的守門者，見屈原《楚辭‧遠遊》：「命天閽其開關兮，排閶闔而望予。」（我叫守門人把南天門打開，他推開門望著我進來。）閶闔：紫微垣之南門。

（廿五）雙文——黃應統老師以中、英文教授。

（廿六）添籌——成語「海屋添籌」的略語，增添壽算之意。指用竹籌計算海水變成桑田的次數，當籌數積累已滿於屋，意謂長壽，今作祝壽之詞。

（廿七）賤降——自己生日的謙稱。降：降生。

（廿八）騷盟——「騷」乃詩體一種，源自戰國屈原《離騷》，此處亦指詩人文士，意為聚首吟詠，談論詩詞。

（廿九）琳瑯——玉名，亦喻美好，如成語「琳瑯滿目」。

（三十）弧辰——「弧」即木弓。古時男子出生，必以木作弓，草為矢，懸於門楣，意為射人射天地，以示志在四方，後遂以生日稱作弧辰。

（卅一）上考——「考」意為老人，上考即上壽。《詩經‧大雅‧棫樸》：「周王壽考，遐不作人。」（文王得享高壽，有遠見的培育人才。）

（卅二）行腳——雲遊四方。

中華非物質文化叢書‧文學類‧戲曲系列

223

（卅三）青琅──「青竹琅」的略語，即青竹。

（卅四）建除體──雜體詩之一，全詩二十四句作十二聯，將各聯開頭的十二字，依次冠以「建、除、滿、平、定、執、破、危、成、收、開、閉」等字，後人稱之為建除體，今以南朝鮑照之作為最早見。

（卅五）尖叉──作詩的險韻。宋蘇軾《雪後書北臺壁》與《謝人見和前篇》詩，都以「尖叉」作韻，是為著例，故以此為險韻代稱。又：唐溫庭筠詞章敏捷，每人試，押官韻（官府所定的韻書，如宋的《禮部韻略》、明的《洪武正韻》及清的《佩文詩韻》等。當時科舉考試均以此為詩韻標準），凡八叉平韻而八韻成，人稱「溫八叉」。

（卅六）庚酬──亦作「賡酬」，指與人作詩，互相贈答。

（卅七）劫磚──佛家語。佛經形容天地的形成到毀滅謂之「一敘劫」；而磚是「隙磚」，此語意為劫數之中尚存一線，喻人類之生機無限。

（卅八）逸興遄飛──「逸興」乃清閒脫俗的興緻；「遄（音存）飛」解作疾速飛揚，猶言勃勃發。見唐王勃《滕王閣序》：「遙吟俯暢，逸興遄飛。」

原載《戲曲品味月刊》，二零一一年三月號（第一二四期）

# （三九）戲棚、醮會、醮聯

從去歲的仲冬開始，直至今春的兔年季初，新界鄉村醮事頻仍。因十年一屆而建醮的，先見慶春七約的荔枝窩，繼有粉嶺粉嶺圍、西貢蠔涌、沙頭角南鹿社和元朗山廈村等。八年一屆有八鄉元崗村，而五年一屆的則有大埔泰亨村了。

大凡建醮，必具酬謝神恩、驅除瘴疫為主旨，而一切醮事完畢之後，用竹板及木板所建造的醮壇，即會搖身一變而成為戲棚了。

## 醮（戲）棚種種

瞧棚的建造，大小不一，有純為醮事而不考慮演戲事宜者，規模得過且過，稍為簡陋無妨。多年前某圍村設醮，並無聘請戲班演劇，場面當然冷清，此與大會經費以及節省能源問題有關。

當然，醮棚面積縮減和未有聘來紅伶演戲，相對地，村民所需付出的「門頭」（每一男丁釀款）則相應減少。

不過，太公（祖堂）經濟充裕，環境也就完全不同，這之中，除了醮（戲）棚是否巨型寬闊之外，也

考慮到將所聘請的戲班名氣，夠響亮夠睇頭，面子攸關，隆重不在話下。

醮期之際，旗幟飄揚，彩牌高掛，爆竹串燒連天，四周人頭湧現，棚內樂韻悠揚，一片昇平景象。

某鄉若千年前的建醮，佔地九萬多呎，耗時兩月完成，規模之大，為同類醮（戲）棚之冠。，戲台之

背有後台及化妝棚，左面是喃嘸棚，右端係歌棚及木偶戲棚所在。

左側的喃嘸棚之前，有諸等神像陳列，如十八羅漢、十皇殿（十個閻羅皇）及十八家（如當舖、藥

舖、理髮舖、長生舖……等），而右側共有十多家「公廠」在。

所謂「公廠」，即參加醮會每一單位的辦事處。狹義說來，就是本鄉所屬圍村各自設立的攤位，而每

個攤位所展覽的，全是自己圍村的威水事跡，例如前人題字、功名牌匾，又或古董器血等，總之「鬥架

勢」，各自炫耀本族，以期吸引眼球，達到先聲奪人的效果。

戲台對面是「神棚」，醮會人等在「行香」（醮事之前，圍村的旗幟隊伍，須鳴鑼喝道，四處巡遊）

時所經過地方。該處的神祇，如天后、觀音、北帝及門口土地等，悉數給請進了「神棚」之內。由於面對

戲棚，諸神也可以和一眾鄉民，齊齊觀看神功戲焉。

「神棚」右前端為「財神廟」，有白無常及財帛星君座鎮，左前端則係「大士棚」，醮事中的「祭大

「幽」，就是拜祭「大士公」。當將這座巨型的紙紮神像火化，稱為「化大士」，儀式都在這座「大士棚」內進行。

至於「神棚」兩側，全屬醮會辦事處，有客廳、救護、巡丁、消防及警察等部門。

此外，近年流行進食盆菜，醮棚附近每有田塍（音成）空地，流水席數，隨時可容一百數十圍，而舞獅弄拳，玩耍雜技等等，此處又是另類的表演場地矣。

## 醮聯輯錄

以往新界錦田鄉十年一屆建醮，醮棚內外之對聯甚多，此處輯錄一二，聊作讀者雅談。

### 公廠聯之一（英龍圍）

英氣迎人，遠道集嘉賓雅士
龍光射斗，精華通紫府天宮

### 公廠聯之二（水頭村）

水自有源，好向筵前談世守

頭應共點，　都從席上數家珍

公廠聯之三（水尾村）

水媚山輝，　璧合珠聯同出色

尾明箕耀，　燈花燭蕊更生光

公廠聯之四（永陸圍）

永夕結瑤壇，　燈綠光涵紅雪暖

隆恩迎見闕，　管絃曲奏紫雲迴

公廠聯之五（泰康圍）

泰運祥開，　草木禽魚皆出色

康衢瑞葉，　圖書竹帛共爭輝

公廠聯之六（吉慶團）

吉水圭山，　後先珠聯璧輝，　陳其宗器

慶雲化日，　際會爐煙獻端，　賚我忠誠（「賚」字解作賜與，讀「來」字陽去聲）

公廠聯之七（公廠）

公廠非遙，須要出身勤守望

歌台雖近，勿因悅耳失提防

公廠之八（更練團）

設立壯丁，且效金剛同怒目

嚴拿奸宄，莫為羅漢共低眉

木偶戲棚聯

綵釉此中疑自舞

歌聲到底倩誰傳

醮棚聯一（橫匾：風調雨順）

十年來物阜民安，樂覆戟荷蚽幪，聖澤汪洋恩共沐（蚽幪音平蒙，可作帳幕、覆蓋及庇祐等解釋）

五日內報功榮德，肅衣冠嚴齋戒，神恩浩蕩愧難酬

中華非物質文化叢書・文學類・戲曲系列

醮棚聯二

　五畫連宵酬聖德

　十年一屆答神恩

醮棚聯三

　師座法壇香火旺

　人居神地道門興

醮棚聯四（橫匾：琳瑯韻經）

　昔許願盟憑聖力

　今酬醮果答神恩

醮棚聯五（橫匾：永沐神恩）

　一炷清香，直透大羅天上

　六宵善果，誠通太極尊前

粵曲詞中詞四集

230

醮棚聯六（橫匾：道達群賢）

一心一意勤修一德

三朝三朝頂禮三功（朝音仍，解作福）

醮棚聯七（橫匾：國泰民安）

建清醮同沾福澤

修善果永樂昇平

十皇殿聯

下界雖幽冥，豈知夜市杭州，貿易均堪目睹

眾生宜猛醒，請看天庭地獄，行為慎勿心欺

城隍廟聯

是非不出聰明鑒

賞罰全由正直施

中華非物質文化叢書・文學類・戲曲系列

土地公聯

果是年高多福德

唯從心正集禎祥

紫竹林、武當山聯

下界雖幽冥，得斯繪影摹形，宛然在目

眾生宜猛省，如此懲姦賞善，可不關心

周王二公祠聯

富貴榮華，天道照彰原有定

郭彭壽考，神靈顯赫報無差

魚王殿聯

見面人人同吉利

舉頭處處有神明

大士殿聯一

現河沙化身，濟陰濟陽，神道恰符天道

變世尊妙相，施衣施食，公心悉本婆心

大士殿聯二

福善禍淫，天道昭彰原不爽

持盈保泰，神威顯赫總無私

原載《戲曲品味月刊》，二零一一年四月號（第一二五期）

中華非物質文化叢書・文學類・戲曲系列

# （四十）此夜新光候入場

某日傍晚，在北角區的戲院大堂蹓躂，竟見鮮花之上的紅色紙牌，畫有「ＸＸＸ笑納小姐」字樣，心為之奇，想來當是花店負責人把「小姐笑納」四字作「雙鉤式」顛倒，才會出現如此「蝦碌」現象。若否，訂購花牌而有小姐贈送，肯定喜事一椿焉。

環觀四周的演唱會廣告，錯雜紛陳，不合規格正多，此處先有京劇劇目的《目蓮救母》，廣告上，將加了草花頭的「蓮」字書上，替人家改名為「目蓮」，雖云大意，畢竟對尊者欠卻敬重呢！

「目蓮」乃佛祖釋迦牟尼十大弟子之一，母親劉氏因誤食酒肉而破了齋戒，死後墮入餓鬼獄中，「目連」以十方成神之力，使用九指環打開地府見母，使彼得予超生而脫離餓鬼之苦。

《目連僧救母》是許多地方的劇種名稱，內容大致相同。

所謂不合規格的廣告，純指標題的平仄而言，坊間團體所見的，十九俱與「二四六分明」的要求相悖。換言之，堂堂陣旗，倒是胡亂堆砌出一個蹩腳的題目，這無異也暴露了擬題者個人的文字水平，對於平仄聲韻，顯見巨大落差。

此刻眼前，有見「桃李春風賀銀禧」字樣，箇中的第二、四及六字成「仄平平」，若然以春風改置於

桃李之上，則成「平仄平」的佳句。其次的「紅伶閨秀戲曲夜」亦於例不合，字面本為「平仄仄」，試將紅伶與閨秀兩詞互掉，是「仄平仄」，完全正確了。

又以「獅音粵韻耀嶺英」為例，「平仄仄」的弊端一如上述，「二四六」全欠準繩，假若將前面四字重組則合；再如「星韻匯聚顯光輝」，「仄仄平」的標題，當然不合規格，這演唱會既然有星在，何坊易以「星河」、「群星」，甚或改成「星輝匯眾顯光華」，後者字面雖嫌重疊，但「平仄平」無懈可擊，遠比原句可觀及動聽得多矣！

值得拿來討論的，是「歌曲自繞行雲飛」這標題，係出自唐朝李白《憶舊遊寄譙郡元參軍》，全詩六十三句，此為第五十一句，「歌聲繞著雲際回旋轉動」的意思。

上述李白所寫的屬「古體詩」，不受格律限制，在平仄、字數和押韻方面，遠比「近體詩」（即「格律詩」）寬鬆得多，所以才會寫出「前四仄，後三平」的詩句來。

「古體詩」中的平仄用法，可任意之，這是前人的遊戲規則，也在唐杜甫之前的詩句中隨時可以見到，但將之抽離而作標題形式的獨立處理，當須合乎今人的要求，因此，「執正」有其必要。

「歌曲自繞行雲飛」這一句，除了「二四六」字欠缺分明（仄仄平）之外，稱為「三平調」或「尾三平」的末三字亦有問題，唸來不無「拗口」之弊。

須知道，標題的平仄用字，猶如音樂中的高低聲符，抑揚頓挫，能夠琅琅上口，鏗鏘有聲，方才顯得動聽。此之所以攝取前人詩句，並非一成不變。硬性照搬，隨時會成反效果，不美也矣！

## 從「二四六分明」試談佳句

該夜新光戲院大堂，廣告牌上佳句還是有的，「歌聲傳粵韻」（二、四字分別為「平與仄」）是其一，其次有「師生好友會香江」以及「師生好友會羊城」（二四六字同時為「平仄平」）等。

在這裡，得要清楚解釋，何謂「二四六分明」。舉例以粵曲中的《鳳閣恩仇未了情》、《江上琵琶驚客夢》、《冷落銀屏月滿樓》、《趙子龍攔江截斗》以及《秋盡江南燕子歸》、《絕唱胡笳十八拍》、《顧曲奇逢花月情》……等等，其中第二和第六字同是仄聲，第四字則屬陽平，像「梅花間竹」，串起來就成「仄平仄」的聲調，唸來順口，有跌宕感了。

又如《一江春水向東流》、《雷鳴金鼓戰笳聲》、《情僧偷到瀟湘館》、《胭脂巷口故人來》、《天涯芳草風塵客》以及《御船鳳沓夢留痕》……等。這裡的「平仄平」同樣居於「二四六」位置，唸起來流暢自然，果真是擲地有聲呢！

以下幾齣過去受歡迎的西片名字，《花都奇遇結良緣》、《山河血淚美人恩》、《亂世桃花逐水

流》、《小樓昨夜又春風》、《紅粉忠魂未了情》、《神龍猛虎闖金關》及《美人如玉劍如虹》等。上列西片譯者都是文字界的一流高手，留意甚或輕聲唸出，有助於對「二四六分明」的平仄聲調增加認識呢！

原載《戲曲品味月刊》，二零一一年六月號（第一一七期）

中華非物質文化叢書・文學類・戲曲系列

# （四一） 鄭成功之別家練兵

二零一一年上旬，潘琪小姐來電邀約，是彼等為了紀念先師劉兆榮逝世十周年而舉辦的粵曲演唱會。

海報相關曲目，有關《鄭成功之別家練兵》，正因此曲乃劉老師生前於香港大學曾經教授者，故此今回演唱會之環節中，《鄭》曲亦有香港大學粵曲班十位劉氏門生獻唱，潘琪小姐亦係其中一員。

從《鄭》曲而談到坊間之粵曲唱片（盒帶），有以「鄭成功」為名者不多。上世紀中，先見徐柳仙主唱的同名曲目，此曲亦曾於本年三月一日，在香港電台五台下午重播。次為上世紀末，由內地張法剛所撰的《鄭成功哭祭孔廟》。今回之《鄭》曲乃葉紹德編撰，面世於二十多年前，版權歸劉兆榮家屬所有。

## 鄭成功的故事

鄭成功（一六二四至一六六二）本名森，字大木，福建南安石井鎮人。父親鄭芝龍，母為日女田川氏，出生於日本長崎，七歲離日回國。正因少年時代，曾隨父親到過台灣，目睹當時荷蘭侵略者的暴行以及當地人民的苦難，因而立下壯志，他朝有日要收復台灣。

清順治三年（一六四六），南明福王弘光帝，始在蕪湖被俘，後於北京遭殺。是年鄭芝龍奉唐王朱聿

鍵在福州稱帝後，父子俱進入隆武（年號）政權，唐王賜子姓朱，改名成功，遂有「國姓爺」之稱。

不過，清兵攻入閩省時，鄭芝龍受招安且有投降意，亦邀兒子同行。鄭成功反對，並向父親說：從來都是「父教子以忠，未聞教子以貳（變節）」者，因此極力勸阻，但父親不聽，剃髮降清。做兒子的感到無奈，也曾往孔廟，焚儒服，表示棄文從武，殺敵救國的決心，這就是一曲《鄭成功哭祭孔廟》的內容。

不久，母親田川氏在南安受清兵所辱而自縊身亡，鄭成功決意以身報國，繼續清廷鬥爭。他率領部下百人，乘船入海到南澳招募壯丁。時年二十三歲，「別家練兵」也者，就在這一段時間了。

鄭成功起兵抗清，以廈門及金門為根據地，連年進擊粵省及浙江等地，所向披靡，因而聲威大振，遂自封為「征討大元帥」。

抗清運動持久，南明永曆十三年，即清順治十六年（一六五九），獲封為「延平郡王」，他與兵部侍郎張煌言等合兵進入長江，且一舉圍攻南京。不過，鄭成功屢勝而驕，正因躊躇滿志，誤信清廷江南總督郎廷佐施詐降的緩兵之計，且縱酒捕魚為樂，張煌言等洞悉敵方奸計，苦勸不果，最後在南京城外失利而被迫撤退。

鄭成功反勝為敗，連番受挫之下，聲勢日蹙（音促），清廷為了消滅敵人，在東南沿海實施「海禁」，切斷了對方和內地的聯繫，因此，鄭成功顯見孤立，環境未容樂觀。

## 無路可退、轉戰台灣

清順治十八年（一六六一）春，鄭成功接受了熟悉台灣水道的謀士何廷斌建議，率領數萬士兵，自廈門出發，經金門澎湖，復在台灣鹿耳門的禾寮港（今台南境）登陸。

在台灣土人支持下，擊敗荷蘭侵略軍，克服了荷軍重要據點赤嵌樓。荷人從巴達維亞（今印尼耶加達）派來援兵，經八個月苦戰，鄭成功終於攻陷位於赤嵌城（今台南安平）的總督府，荷蘭總督揆一兵敗投降。是以被荷蘭殖民者侵佔長達三十八年的台灣，於清康熙元年（一六六二），得以重投祖國懷抱。

收復台灣之後，鄭成功在此設立行政機構，整頓法紀，屯田墾荒以及發展水利，並且教導當地的山胞，利用耕牛和鐵犁等從事農耕，從而促進了台灣的經濟發展。

不過，收復台灣才五個月，鄭成功積勞過甚，同時息上了瘧疾，在病中，他每天都坐在將台上，隔海遙望彼岸家鄉，逝世年僅三十九歲。

鄭去世後，台灣同胞為了紀念他收復台灣的功績，在台南市東建造了「延平郡王祠」（又名「開台聖王廟」），而在整個台灣，這些供奉鄭成功的「延平郡王祠」，共有五十八座之多，台灣同胞世世代代都銘記著這位民族英雄。

原載《戲曲品味月刊》，二零一一年六月號（第一二七期）

# （四二）陸登、可法、紅玉、文姬、于叔夜

題目中的陸登、可法、紅玉、文姬是是四闋歷史曲目中的主人翁名字。前二者出自《潞安州》和《史可法浴血揚州》，後兩曲見諸《文姬歸漢》及《梁紅玉擊鼓退金兵》，而于叔夜則是唐滌生名劇《西樓錯夢》的主人翁。

## 陸登殉國

與陸登有關的粵曲《潞安州》，坊間長期熱唱。潞安州原名「潞氏國」，春秋時代為周王朝次要封國，亡於晉。及至南北朝時，北周宣政元年（五七八）置「潞州」，到了明朝嘉靖八年（一五二九）「潞州」升為潞安府，亦稱潞安州，屬山西省長治縣，清因之，民國時廢。

抗金名將陸登，係清人錢彩所著《說岳全傳》小說中人物，北宋時任「潞（安）州節度使」，他智勇雙全，善於用兵，有「小諸葛」稱號。

宋欽宗靖康二年（一一二七），金兀朮覷覦宋朝國土，率兵五十萬來犯。斯時陸登僅領兵五千，駐守金人南侵第一關，大軍壓境之下，他白天用「蠟汁」（滾毒污水）潑發來應付，敵人只要稍為沾上，便會

中毒身亡。

到了夜間，城牆下底端則繫上鐵鉤銅鈴，當金兵夜泅護城河，銅鈴響處，鐃鉤齊下，來者無人可逃

命。所以金兵一再攻城，陸登孤軍作戰，也曾屢次退敵。

但時曠日久，糧絕而後援不至，陸登夫婦殉難，乳娘及三歲小兒同遭搶去。此曲乃陳冠卿先生作品，

全曲大義凜然，可泣可歌。

## 史可法揚州浴血

崇禎十七年（一六四四），農民首領李自成攻入北京，明思宗朱由儉於煤山自縊，明朝滅亡。

消息傳至南京，當時思宗的從兄（堂兄）福王朱由崧，得到閹黨馬士英擁護，兵部尚書史可法雖反對

亦無效，福王五月於南京即位，改元弘光，世稱「南明」。

弘光帝不問政事，荒淫無道，馬士英乘機把持朝廷，排除異己，更逼令史可法離開南京，督師揚州。

史可法開府揚州，聯絡十餘萬軍隊，駐守盧州、泗水、淮北及臨淮一帶，建立「江北四鎮」，經常提

兵前往各處協調，也屢向朝廷請餉，但閹黨弄權之下，以史「邀功精算」為由，一再拒發餉銀，所以當時

這個揚州督軍，處境十分困難。

順治二年（一六四五）四月十八日，清兵南下，重重包圍揚州城，史可法急撤各鎮，竟無一方赴援，清統帥多鐸（多爾袞之弟）書函勸降，史拒之。

二十五日，清兵猛力進攻，史可法被執，多鐸再次勸降，對以「我心意決，城亡與亡」，遂不屈而就義，時年四十四歲。

城破後，清兵洗劫揚州，情況持續十天，死亡人數高達八十餘萬，這項事件，歷史上稱為「揚州十日」。

本曲李竹編撰，描寫史可法殉國盡忠，詞具氣勢，唱者激昂，為二零一一年熱門曲目之一。

## 梁紅玉和韓世忠

話說京口（今江蘇鎮江市）平康巷中，有姑娘名梁紅玉者，父亡母在。她生得蓮臉星眸，嬌姿婀娜，對於吹彈歌舞以及翰墨丹青，無一不曉，王孫公子每多傾倒裙前。

宋徽宗宣和三年（一一二零）的新歲侵晨，她按例前往帥府「賀朔」（拜年），因屬樂籍「官身」（在官府掛名），不能延誤。

天尚未明，她在衙前的廊廡間，忽聽鼾聲如雷，只見廊下臥有猛虎，不由大驚，此時其他人等來到，

不見猛虎，卻有大漢在此，原來他名韓世忠，正是元帥麾下一裨將，因為天色尚早，躺在廊下睡著了。

梁紅玉目睹大漢虎頭燕領，體形魁梧，知道此人終非池中物，於是託辭示意他人在稍後點名時代為應對，然後邀韓回家見母，詢及一切並許以終身，此時韓世忠方三十二歲。

韓世忠孔武有力而具膽識，得到杭州制置史王淵賞識，奏明聖上，獲封為武節郎及領先鋒印，率領二千鐵騎，在浙江淳安縣的清溪洞活捉方臘（北宋末年農民首領），立了戰功。

建炎三年（一一二九）春，宮廷發生巨變，佞臣苗傅及劉正彥叛變，殺害王淵丞相，廢宋高宗。韓世忠奉詔入朝，觀見太后，協助勤王成功，遭頒授檢校少保及武勝昭慶節度使，領兵駐鎮江拒金兵，而梁紅玉則被封為安國夫人。

建炎四年春夏之交，梁紅玉擊鼓退敵，將金兵誘入黃天蕩。韓元帥以對方糧絕之日，必然束手就擒，於是好整以暇，每天飲酒釣魚為樂，鬆懈得很。

經歷四十八天，動靜全無，原來金兀朮重金懸賞，得到當地土人指示，將「老鸛河」一夜鑿通三十里，得以逃生。

梁紅玉之前苦勸不果，亦未能殲滅金兵於後，大感沮喪，於是上疏朝廷，以「始銳終怠，失機縱敵」為由，乞求治理韓元帥失職之罪。不過，朝廷則以金兀朮敗逃，我方已能大勝，所以不予計較，也下詔犒

賞三軍。

梁紅玉這本彈劾丈夫的事跡，詳見宋人羅大經筆記《鶴林玉露》。

## 左賢王的「與漢邦對抗」

一曲《文姬歸漢》，左賢王曾言及：「孤王願馬上提師，與漢邦對抗」這一句。漢使車馬臨門三日，左賢王眼看骨肉分離，只能隨口說說，並無實際行動，可知實有莫大苦衷，以下試析之。

地處蒙古高原的游牧民族，匈奴帝國曾於西漢高祖七年（公元前二零零），將高祖劉邦困於白登山（今山西大同市東北），歷史上稱為「白登之圍」。

結果厚賄對方夫人（皇后），因此解圍獲救，但匈奴已經給予漢人重大威脅。而漢朝自此之後每每利用和親的屈辱方法，以宗室宮女及絮繪酒食等遠適匈奴，這是匈奴帝國一段最為風光的歲月。

但到了漢武帝時期的元朔二年（公元前一二七年）開始，武帝卻採用強硬的反擊政策，先後遣派衛青及霍去病率軍遠征，胡人被斬首者不計其數。長期戰爭，加上連年蝗禍，蝗蟲鋪天蓋地來襲、牧業安全以至草原生態受到嚴重影響，匈奴國力空虛，幾至一蹶不振。

東漢初年（二十五），匈奴已南北分裂，一開為二，靠近長城疆界的南匈奴經已向漢朝歸順，也想借助漢室勢力兼併北匈奴。換言之，南匈奴已成漢朝的附庸國。此之所以曹操丞相用重金向南匈奴贖回漢家蔡女時，左賢王雖心痛如錐，又焉能予以拒絕呢！

## 《西樓錯夢》的情節

明朝時候，京畿御史于魯，因不滿朝政而告老歸田。其子于叔夜年方弱冠，擅於詞曲，所作一曲《楚江情》，流行於秦樓楚館，享有盛名。其時西樓名妓穆素徽，二八芳齡，除喜唱此曲而手抄曲詞，更對認為是奇才的于叔夜生出愛慕之意。

于叔夜聞得己曲有知音，某日登門拜訪，郎才女貌，一見生情，穆女更贈對方玉簪，互訂白頭之約。

于父知悉兒子無心聖賢之書而好作鄭聲艷詞，大為憤怒，既禁彼出門，亦帶領家丁前往西樓，逼令穆女他遷，鴇母礙於家勢力，只好攜同素徽前往杭州（即錢塘）去。

素徽無力抗拒，遂修書及剪下青絲一綹，暗託傭僕交付于郎，囑其此夜到舟中相會。怎料匆忙間，竟誤將素紙裹以青絲付上；及至于生啟封，只見白紙和黑髮，並無隻字片言，百思不解，暗付穆女料因就事難成，而用空書斷髮回絕，不禁傷心落淚。

素徽久未見郎蹤，惟有隨同鴇母赴錢塘，及至抵埗，目睹朱門華舍，鼓樂齊鳴，方知是官宦公子和鴇母齊齊定下圈套，將己迎娶過門。惶恐之際，只好進內閉門不出，堅決拒婚。

自從素徽遠走，于生相思成疾，于父復任山東巡撫，攜子履任。叔夜旅途病中，思念素徽，昏迷間頓生一夢，夢已夜訪西樓，丫環傳話，姐姐從來不認識于叔夜。于生氣結，只好站在門前守候。

西樓月滿，素徽醉步掩面，陪著客人下樓，于生質問對方何以忘情，怎料眼前所見，竟係醜婦一名，且堅稱自己乃是穆素徽。真假難料之時，眾家丁蜂湧而上，齊向于生圍毆，糾纏間驚醒，方知南柯一夢。

《西樓錯夢》故事，日後于生發奮而得高中，有情人終成眷屬，都是後話了。

原載《戲曲品味月刊》，二零一一年八月號（第一二九期）

## （四三）圍村歌舞慶重陽

重陽節後某個星期天，在羅湖區深南東路和北斗路交界的黃貝嶺圍村，每年農曆九月下旬，循例舉行祭祖（靖軒）儀式，隨後亦備歌舞表演以及盆菜宴客等。

節目共十三項，分別有腰鼓、《小背簍》和「扎西德勒」（藏族）等舞蹈環節，而獨唱歌曲有《天路》、《九月九的酒》，以及大合唱《友誼之光》，更有古箏彈奏樂曲《山丹丹花開紅艷艷》，手風琴演奏《騎兵進行曲》、《喀秋莎》等。

來賓享用盆菜之際，同時觀看連場歌舞，可謂眼福不淺。秋日美景良辰，誠然賞心樂事，「四美具」焉（唐代王勃的《滕王閣序》有「四美具」，指良辰、美景、賞心、樂事為「四美」）。

### 腰鼓舞蹈

腰鼓隊由中年婦女組成，她們早前經過兩個多月集訓，在教練悉心指導下，領會了以豪邁奔放、氣勢磅礴而聞名的陝西「安塞腰鼓」技藝（安塞縣位於延安市北部），一時「四海採珠」，一時「仙鶴晾翅」，一時「童子拜觀音」，一時「綿羊碰頭」等。其中凌空揚腿的翻騰動作，有板有眼，穿梭交替的靈

敏身手，素袂紅巾飄處令人目眩。

格調古樸的腰鼓舞，歷史悠久，發源於陝北高原地帶，當歡度節日和慶祝豐收時候，便會派上用場。而鼓手身穿素色衣裳及圍以紅巾（男人多會穿上古代將士便服）。領頭的每以哨子作指揮，後隨者則依著哨音而改變舞姿，時而散開，時而聚攏，動作於灑脫中見嬌柔。旁邊的鑼鈸隨著節拍伴奏，倍添歡樂氣氛。

## 《小背簍》

《小背簍》由白誠仁譜曲，歐陽常林作詞，是一首帶有湘西風情的民族歌曲。一九九零年期間，首演於中央電視台「春晚」節目，主唱者是湖南歌手宋祖英。

話說作曲者先後在旅途之中，迭次有過飢渴疲累、空腹胃痛的遭遇，幸而得到老婆婆與小姑娘的幫忙，泡壺施茶和贈給食物，感受到友善的溫情，也因而對她們肩上所扛賴以盛載東西的背簍，有了深刻印象。之後幾回，又見湘鄂邊界的懸崖峭壁間，有農民負著背簍，冒險去採摘藥材；而在洞庭湖的碼頭上，漁民將捕得的蝦蟹魚獲，從背簍傾出，藉此而換取酬勞。

時光荏苒，這一切經歷，使白誠仁加深了體會，也積累了對背簍而產生的感情，憑著箇中細節，終於譜出了《小背簍》的動人樂章。

## 「扎西德勒」

題目係西藏語言，指人們見面時問候，互相祝福「吉祥如意」。

唐朝貞觀十五年（六四二）正月，唐太宗將宗室之女李雪艷（即文成公主）和番，下嫁吐蕃的贊普（首領）「松贊幹布」。當官員抵達邊疆塞外的吐蕃（即今日西藏）時，與對方交談的，有客氣而親切的一問：「這是哪裡？」

據說唐初官員所說「閩南語」，就是當時的語言，而上述一句接近「扎西德勒」的音轉，有「吉祥如意」的表示。因此緣故，這話就變成西藏族人每向別人問候之語了。

讀者對此感興趣，可參考由蔡衍棻撰曲、梁漢威與蔣文端合唱的《文成公主雪中情》。

## 《山丹丹開紅艷艷》

「山丹」屬百合科，多年生草本，學名斑百合，又名「細葉百合」，花姿優美，花色濃艷，極耐寒且性喜陽光，植株挺拔，適宜在園林、草地以至盆栽種植。

以「山丹」為名的這首陝北民歌，原曲作者為劉峰，由堂詞生編曲，洪源及劉薇石作詞，一九七一年尾月在中央廣播電台首播。此曲節奏明朗輕快，旋律優美，帶有濃郁民族風情的陝北「信天遊」（一種流

行於陝北地區，高亢而悠長的基本曲調）。

## 《騎兵進行曲》

　　《騎》曲自上世紀五十年代起，流行於中國內地，曲的前半段由晨耕創作，後半段則採用了吉林省作曲家李劫夫（一九一三至一九七六）的一個主調來作為副主題。

　　既以「騎兵」為名，當然就是軍隊樂曲，除此之外，令人意想不到的，《騎》曲也更廣泛應用於全國各級運動場上，從中距離跑項目的千五百米，以至五千米的長距離跑項目，調子都會隨著大喇叭響起。一如描述騎兵在原野奔跑，又或處於戰場上那衝鋒陷陣的情景，所傳來的伴奏音樂，十九是這闋《騎兵進行曲》了。

　　用同等角度看來，林川所撰粵曲《梁紅玉擊鼓退金兵》中的「三通鼓」之類自引起激昂鬥志，急速前進，此處庶幾近之。

## 《喀秋莎》

　　《喀秋莎》是俄羅斯民族歌曲，譜曲人叫勃明特爾，而作詞者是米‧伊薩夫斯基，一位蘇聯的著名詩人。內容述及有與此曲同名的女孩，於第二次世界大戰期間，對正在前線服役的情郎作出盼望，勝利後得

中華非物質文化叢書‧文學類‧戲曲系列

以平安歸來。

一九四一年六月下旬，德國軍隊橫掃歐洲大陸，兵分三路越過蘇聯邊境，不到一個月時間，百萬雄師兵臨莫斯科城下。七月中旬，蘇聯紅軍「第三近衛隊」開赴前線，莫斯科一家工業學院的女學生高唱《喀秋莎》，為遠赴前線的戰士送行。

歌聲歡送「近衛軍」，他們莊嚴地以軍禮向學生答謝，此時此刻，人多傷情灑淚，有點兒像中國古代「易水送別」那「風蕭蕭兮易水寒」的味道。列車徐徐啟動時，這一幕歷史時刻，天地為之動容。

蘇聯對付德國，經歷了一場耗時四年的「衛國戰爭」，與納粹德軍戰情激烈，彼此傷亡慘重。最後，蘇聯雖然重創德國的精銳坦克部隊而獲勝，但己方所犧牲的紅軍人數逾千萬眾，而且死亡的蘇聯平民，更高達一千四百萬人。

許多軍士戰死沙場，「喀秋莎」個人的盼望當然落空，所以一曲《喀秋莎》結局顯得悲痛而沉重。

「正當梨花開遍了天涯，河上飄著柔曼的輕紗，喀秋莎走在峻峭的岸上⋯⋯她在歌唱草原的雄鷹，她在歌唱心上的人兒⋯⋯告訴駐守邊境的戰士，喀秋莎的歌聲永遠伴隨著他⋯⋯。」

原載《戲曲品味月刊》，二零一一年十二月號（第一三三期）

## （四四）《歸時》與《楊翠喜》

月前香港電台，空降一個全無廣播資歷的政務官擔任處長職位（應聘條件須十五年廣播經驗），引起輿論譁然。本文所記，是港台第五台也曾出現過某次嚴重的「甩轆」事件，關鍵在於從幕後監製以至咪前主持，欠缺專業知識，以致弄出笑話來。

話說二零一零年十二月四日的周末晚上，女主持介紹廣東音樂《歸時》，可是，從大氣電波傳入聽眾耳中的，卻是另閱音樂譜子《楊翠喜》呢！

談及《楊翠喜》，讀者可能不甚了了，但當說出《分飛燕》，相信稚童也能琅琅上口，人人耳熟能詳。而在某些喜慶場合，有來賓毫不避忌，在主人家面唱K，大哼其「分飛萬里隔關山，離淚似珠強忍欲墜盈在眼，欲訴別離情無限……。」這些歌詞，在不適當的環境出現，搞笑成分居多。

好了，《歸時》的音樂譜子，立即變成了《楊翠喜》，聽眾也許以為電台播錯錄音帶，又或介紹時有誤，平常事耳。不過，女主持在音樂播完也曾補充：「剛才一曲《歸時》（大意）……。」唉！可憐，救命。

不宜苛責主持人，她對此雖無認識，照稿宣讀，做的純是一份工，畢竟情有可原。要深究的話，還是

幕後高層，因為編排節目並非急就章，當有充足時間，以及監製和編導人等都具有一定的音樂水平。若然蒙混可以過關，這些高層與草包何異？苟若如此，政府當局胡亂委任一位外行人士來做廣播處長，能否稱職，是否令人信服，全不重要了。

回說該晚港台第五台節目，《歸時》之後，女主持繼續介紹粵曲，由伶人丁凡及李淑勤合唱的一闋《夢會太湖》（陳自強撰曲，一九三三至一九八二），此曲劈頭第一首音樂譜子，就是真真正正，如假包換的《歸時》了。

世情巧合如斯，果然諷刺。

## 細說《歸時》

《歸時》作者陳文達（一九零零至一九八二），曲成於一九三二年，而由沈允升主編的《琴弦樂曲》，於一九三七年面世，內頁即有《歸時》見刊。陳君多產，同期先後作品，還有《迷離》、《醉月》、《喜氣揚眉》、《催氛》、《驚濤》及《落葉風聲》等等，數目逾二十首之多。

「歸時」一詞的出處，據說來自古代唐時，有位女子名叫葛鴉（亞）兒所作的《懷良人》詩句：「蓬鬢荊釵世所稀，布裙猶是嫁時衣，胡麻好地無人種，正是歸時不見歸。」

「良人」者，丈夫也。「歸時不見歸」，對久出未還的遊子丈夫，致以無窮盼望。「布裙猶是嫁時衣，胡麻好地無人種」，前句謂多年來嫁入君門時的衣著，今日仍穿在身，肯定衫舊衣陳；後句指因缺乏勞動力，以致田園荒廢。兩句同喻家境飢微，生活貧困之意。

《歸時》前段，旋律雖見悠閒，但漸漸收窄且呈吃緊，具壓力，令人聽來有無助和無奈的感覺；而音樂尾段，節拍繁促而跌宕的段落，一重一重緊扣，亦步亦趨，描繪遊子在歸家途中，那快步如飛的心情。

望家還未到家，歸心似箭，可想而知。

當遊子心情喜悅之中，《歸時》的旋律突然拖慢，似見女子對於夫婿歸來，並非前呼後擁，車馬盈門，而是腰瘦囊空，拍手無塵的坎坷情景，平添幾分惆悵了。

舊時曲目，可見《歸時》譜子首段的，有《花落悵離鸞》（李向榮、李慧合唱）、《恨不相逢未嫁時》（芳艷芬獨唱）、《白楊紅淚》（任劍輝、梁素琴合唱）、《彩鳳重歸》（何鴻略、吳君麗合唱）、《漢月螢花》（靚次伯、小燕飛合唱）等等。

而《歸時》譜子末段旋律，可參見同由葉紹德撰曲的《魂斷水繪園》（陳慧玲、李鳳合唱）及《李後主之自焚》（龍劍笙、梅雪詩合唱）等。

## 《楊翠喜》的故事

至於《楊翠喜》，內地人民音樂出版社，於一九九七年尾月出版，由黃日進編著的《廣東音樂高胡曲選》所載，述及此曲又名《貴妃出浴》，顧名思義，是描寫楊貴妃的美麗云云。

因為早就一個「楊」字的關係，著者浮想聯翩，是否一如其說，毋須稽考，胡謅居多了。不過，與曲藝有關的「楊翠喜」，倒確有其人，她是中國早期的女伶人物，生於清光緒十五年（一八八九），北京通縣（今南通州）人，十二歲時因義和團起事，舉家遷居到天津去。

環境欠佳之下，父母將她嚲賣與人，先嚲給陳姓土豪作為婢女，輾轉間，又賣給一個名叫楊茂尊的鄰居，因而以「楊」為姓。

那時候，河北天津和塘沽（今河北寧河縣南）一帶均盛行賣藝風氣。楊茂尊見有藝人名陳國璧者，就將她賣與此人研歌學藝。而陳國璧當時有養女二，一名翠鳳，次名翠紅，於是替她命名「翠喜」，這就是後來紅極一時的京劇伶人「楊翠喜」了。

十四歲時，她已嶄露頭角，在天津一帶演戲，每月能賺三、四百個大洋。所演曲目，一如《青雲下書》、《拾玉鐲》及《賣胭脂》等。唱戲地點，就在當地的景春、大觀園、福仙及福盛茶園等。

楊翠喜生得貌美，引人垂涎，年方十六，楊茂尊帶同她到哈爾濱去，正因既優且娼，在這裡開始了她

的賣笑生涯。之後重回天津，也結識了當地富商王益孫和「直隸道員」（官名，尊稱「道台」）段芝貴，

正在此時，清廷慶親王奕劻（音匡，一八三五至一九一八）的兒子載振到來天津，與一眾歌妓歡宴，他看中了楊翠喜，而段芝貴為了逢迎權貴，亦刻意為個人前途鋪路，目的是黑龍江巡撫這個職位。於是除了籌措十萬金，既向慶親王賀壽，亦以萬二金買了楊翠喜回來，送給載振為姬妾，希望藉此機會得獲親王提拔，仕途更上層樓。

不過，這事件經傳聞開去，引起朝廷新黨的「郵傳部尚書」岑春煊，以及「外務部尚書」瞿鴻機等人不滿，更聯同御史趙啟霖出面參奏，彈劾段芝貴一本，責他不該以重金賄賂慶親王和買妓送遭，作為自己升官的階梯。朝廷准奏，批示由醇親王載灃及大學士孫家鼐前往天津查辦。

正因有人上下疏通，查辦結果，證明贈妾一事乃屬子虛烏有，楊翠喜已歸為當地富商王益孫之婢女，代價是三千五百元。而另外的天津商會要人名王竹林者，亦否認曾經借錢給段向載振行賄，於是乎，趙啟霖等變成誣告，被朝廷認為所奏失實，三人同遭革職下台，這是光緒三十三年的事情了。

因為一宗朋黨之事，令到楊翠喜這個名字受到廣泛報導，以至全國謳騰。一九三四年十一月出版的《中華二千年史》作者，也是歷史學家的鄧之誠說過：「楊翠喜尋常巷里中人，非有傾國之貌，亦得挂彈

章（彈劾官吏的章疏），勝萬口。衰世乏才，乘時擅權者，卒不能高於此輩，良可慨也。」

其後，楊翠喜果適於天津富商王氏，從今洗淨鉛華，作其歸家娘去矣！

廣東音樂《楊翠喜》，有以此姝命名，即為本故事的主人翁寫照。而由李竹撰寫《岳飛少年遨遊》這

闋粵曲的首頁，即有《楊翠喜》小曲在焉。

原載《戲曲品味月刊》，二零一一年十一月號（第一三二期）

# （四五）司馬相如的《琴心記》和《白頭吟》

粵曲有《琴心記》和《白頭吟》，故事出自明代傳奇。

## 從《鳳求凰》到《司馬題橋》

西漢時候，好讀書，擅琴藝和劍術的司馬相如（公元前一七九至一一七），蜀郡成都人，小名犬子，字長卿，因慕戰國趙臣藺相如的氣節，故更其名。

相如在漢景帝年間，任職武騎常侍（車駕遊獵），但因為漢帝不好詩文，所以未為重用。空有滿腹才華的他，鬱不得志，遂稱病辭職。他從長安城跑到梁國（今陝西韓城），在此遊學數年，從而結識了當時的文學家枚乘、鄒陽及嚴忌等人。

梁孝王死，門客四散，相如賦閒，只好攜帶書僮青囊，投靠臨邛縣令王吉，而王吉對之亦恭敬周到，十分禮待這個才藝兼備的友人。在王吉為他接風的宴會中，他認識了當地富人卓王孫。

卓王孫有個「望門寡」（未過門，夫先逝）的女兒，名叫文君，生得秋水眼波橫，春山眉峰聚，面似芙蓉，肌若柔脂，芳齡十七，正值玉貌綺年，一副美人胚子，可是寂寞深閨，只有一個婢女叫孤紅的陪

中華非物質文化叢書·文學類·戲曲系列

259

伴。此日得悉有貴客臨門，年少愁懷，心情難免觸動，基於對異性的渴望，於是決定稍後趁機會，看來者是何人。

相如應邀前往，同行尚有抱著「綠綺琴」的書僮青囊。華筵上，賓主談笑甚歡，卓文君窺簾堂畔，得見對方一表人才，不由心生愛慕。而相如亦為文君的容貌所吸引，兩人靈犀暗許，盡在不言之中矣！

相如借榻西齋，夜靜時操起綠綺琴，彈出一曲《鳳求凰》，借琴絃傳達心聲。文君深宵不寐，月下隔牆細聽，因而感受到對方的愛意。當步履徘徊之時，弓鞋細碎有聲，相如察覺牆外有人，知是文君窺聽，即命青囊踰牆而過，有見婢女孤紅在此，兩人於是為主子商量大計，明夜私奔。翌晚，四人一起逃回成都去。

相如本已家道中落，現在四人同宅，處境更見拮据！文君雖甘於淡薄，亦難以接受現實，只好重返臨邛，在既典「鸛鶒裘」衣（水鳥羽毛所製），亦盡賣其車騎，更有文君乳母協助之下，開了一家酤酒的店子。每天文君當壚，而相如則身穿「犢鼻褲」（即圍裙），與「保庸」（傭工）雜作，滌器於市中。事為卓王孫知悉，當然憤怒，但最後亦聽從親友勸告，將從前曾為女兒所備之嫁妝送回，更贈錢百萬，使他們好好過活。不過，當返抵成都途中，遭遇強盜洗劫，他們的生活仍然陷於困境，可謂時運不濟了。

勞碌奔波，文君因此而染病，相如求醫問卜之時，經過成都市城北的昇仙橋（傳為戰國時水利專家李

冰所建），曾在橋柱上題句：「若今生不乘駟馬高車，誓不過此橋。」這也是專曲《司馬題橋》故事的來歷。

## 相如立功與《白頭吟》

司馬相如以為功名無望，殊不知福星高照，運到時來。某日，漢武帝偶然檢閱梁孝王書籍，得見相如舊作《子虛賦》，極之讚賞，但他認為作者乃是前朝人物，於是嘆句「自以不能與此人同時為憾」。在旁的「狗監」（掌管皇帝獵犬的官員）名叫楊得意，他係相如同鄉，當知武帝心意，不妨做個順水人情，作出推薦。相如奉詔還京，獻《大人賦》及《上林賦》，武帝讚賞有加。當時，漢朝派往西南諸夷的使臣叫唐蒙，為人貪婪殘暴，激發起當地人民的怨恨和反抗。武帝將此事詢及相如，對之，以「曉諭巴蜀吏民，由司馬相如所撰寫《諭巴蜀檄》的由來。

武帝於是拜相如為中郎將，持節領兵，前往招撫西南夷族，漢朝疆土得以大為擴張。消息通報朝廷，武帝大悅，任相如「孝文園令」。相如雖然立功，不過，分處西南夷族地區的唐蒙，得知自己將會身陷囹圄（音零語，即監獄），不甘坐以待斃，於是放播流言，一謂文君病故，二說相如已受宮刑，三指西夷

中華非物質文化叢書・文學類・戲曲系列

再起動亂，相如誤了國家大事云云。流言果然有效，相如以為文君身亡，傷心不已。而卓王孫迫令女兒改嫁，文君不從，只好帶同孤紅前往女庵，削髮為尼。朝廷誤信謠言，下詔將相如「檻車」解京，之後定獄三年。好友王吉為其申冤，方才獲得平反，唐蒙亦遭處斬。相如出獄後身體欠佳，且患「消渴症」（今之糖尿病），暫居於茂陵（今陝西興平縣東北）養病。

茂陵有女子居東鄰，仰慕相如文才俊貌，多番獻媚，拒之。不過，美女朝來餵藥，晚臨慰問，人非草木，孰能無情，相如畢竟有些意動，也引起了納妾之念。正處卿卿我我，溫馨旖旎之時，同樣招來閒言。由孤紅遠赴京師，送到相如手上，相如讀後，深為感動，納妾之念乃止。

消息輾轉傳至文君耳中，正是悲憤莫名，痛不欲生，她含淚細訴自己的哀怨，寫成一篇《白頭吟》。

原載《戲曲品味月刊》，二零一二年九月號（第一四二期）

# （四六）秋海棠

金風送爽，天涼好箇秋。本文題目曾是一部傳奇名字，後經改編為話劇和電視劇劇集，亦有多齣粵曲曲目與此同名。而秋海棠本身實係一種多年生草本灌木植物的名字，以下試分述之。

## 秋海棠故事有三版本

版本之一，由秦瘦鷗（一九零八至一九九三）撰寫的民間傳奇。三十年代末期，秦業記者，在北京報館專跑社會新聞。當時有一位人瀟灑、善唱戲且飾老生的上海年青京劇演員，名叫劉漢臣，是秦的好友。

劉從上海赴京演戲，其時北洋「奉系」（奉天即今之遼寧，「奉天派系」）首領為張作霖）軍閥褚玉樸的姨太太羅湘綺，於舞台得睹劉的演出，心生愛慕，設法認識對方，兩人從而成為密友。

其後事泄，褚遂下令捕捉劉漢臣，並且立即槍決。當時北京報界雖悉內情，但礙於軍閥淫威，不敢在報端披露。秦瘦鷗與劉素有交情，得知此事後，悲憤莫名，他排除一切困難，首先將事情於上海《時事新報》揭露，消息傳出，全國轟動。

之後，秦瘦鷗決意把劉漢臣的悲慘事跡寫成小說，在上海《申報》連載，更於一九四二年結集出版，

書中既寫出京劇藝人的不幸遭遇，也道及了他們歷年來備受壓迫的心聲，書名就叫《秋海棠》。

與此同時，著名戲劇家孫佐臨將之改編成為話劇，並邀請演員石揮和張伐主演，同樣賣座多時。

版本之二：劇情首段與前者略同，述及女角羅湘綺當在唸書時候，給軍閥強搶為妾。後來她愛上了男伶秋海棠，兩人時相往還，以至珠胎暗結。

事為軍閥知悉，將男伶抓去坐牢甚至毀容，其後獲釋，也帶同羅女輾轉交給他的女嬰梅寶，在戲班中作為打雜過活。因經毀容且年漸老，再無人過問，亦不知道他是當年紅極一時的名伶秋海棠。

曾經滄海，他決意不讓自己的女兒學習演戲，以免重蹈個人覆轍。同時，當羅湘綺回復自由身，亦找到父女兩人之時，可是秋海棠因為身體過分虛弱，工作之際從戲台摔下身亡。

故事以此告終。

第三個版本屬於雜劇，清末洪炳文（一八四八至一九一八）撰，劇情虛構，寫「香積國」（佛號名稱）花神秋海棠，為強民救國，提倡男女平等而興辦女學，藉此教育婦女習文練武，但官府視為異黨，捕之入獄。

其時處理案件之官員，係秋海棠義兄，因恐審案而受株連，遂謊造莫須有罪名而將之判死。

十二期。

此劇實為紀念革命家秋瑾被清廷殺害而作，連載則刊於一九一一年上海《小說月報》二卷第十一及

## 梁天演電視劇集《秋海棠》

香港無線電視，於一九七四年十月杪的電視劇場，也曾播映一連五集的《秋海棠》，演員分別有梁天（飾秋海棠）、殷巧兒（飾羅湘綺）及汪明荃（飾梅寶）等。

電視劇集內容，與前三者之版本略有出入，劇情尾後半段，述及軍閥之侄兒（陳振華飾），對羅湘綺遭遇頗為同情，不時接濟，亦將彼之女嬰收留，交託與秋海棠之師兄（鄭子敦飾），並且秘密練唱，直至養育成人。

另一方面，曾遭毀容之秋海棠，為了糊口，仍出任戲班雜務工作，但容顏盡改，再已無人認識此位昔日紅伶矣。

而羅湘綺自軍閥（陳有后飾）失勢，遂回復自由身，也四處找尋秋海棠下落。某日於歌座中，忽然聽得有女孩唱出《金絲雀》，心為之奇，蓋此只係秋海棠與自己個人之私伙曲目，他人何以懂唱呢？

一問之下，方知唱者仍係自己失散之女兒，彼曾聽父親唱過此曲，所以曉得。再問才知秋海棠近況，

中華非物質文化叢書・文學類・戲曲系列

於是趕往探望。

其時戲台之上，正演出《武松打虎》劇目，秋海棠披虎皮而飾虎貌，被一位屬於臨記之武師演員毆打，而秋海棠亦須不斷的翻騰跳躍，以符合劇情。因此，身體本已虛弱的他，在拳打腳踢之下，不堪逢此巨創，以至吐血當前。母女二人趕至，秋海棠已是氣若游絲，奄奄一息矣！

《秋》劇有以下多闋插曲，如《我的心太痴》（羅寶生填詞）、《鴛鴦夢》（文采填詞）、《把心刻在樹上》（文采填詞）、《棒打鴛鴦》（公羽填詞）和《金絲雀》（羅寶生填詞）等。尤以後者流行多時。

## 粵曲《秋海棠》亦有三版本

至於粵曲《秋海棠》，亦有三個不同版本。其一成曲於六十年代，王君如及翁錦昌合撰，由劉鳳主唱。次為唱家勞允澍撰曲兼主唱者。其三則係本港音樂家嚴觀發的作品，由任太思和張素素主唱，曲成於二零一零年。

粵曲幾個版本，內容大致相同，勞允澍獨唱的一闋有「毀容」句。劉鳳獨唱者，是男角自怨自艾的別離詞。而平子喉合唱的，則係男女角才見面又分離，說不盡愛恨纏綿，相思腸斷之語了。

最後要談花卉秋海棠，塊莖球形，葉片形寬卵，頂端漸尖，基部斜心形，邊緣是細波狀，表面有細刺

毛，八至九月開紅色花，花腋生，頗美麗。

秋海棠的品種也多，如銀星、珊瑚、四季、玻璃、圓葉、楓葉、裂葉、掌葉、蟆葉和粗喙秋海棠等等。

在《夢斷香銷四十年》的粵劇中，陸游與唐琬表妹談到，要將「斷腸紅」改個名字為「相思紅」的一幕，這種花卉，就是上文所述的秋海棠了。

附《金絲雀》曲詞（羅寶生作詞，汪明荃主唱）

金絲雀，金絲雀，金色美麗似鳳。身矜貴，珠光寶氣，可惜困玉籠。令人羨煞令人慕，獲主深愛寵，難望振心裡怨嘆，誰知苦痛。

金絲雀，金絲雀，金色美麗似鳳。不憂吃，不憂喝，甘心困玉籠。受人飼養玩弄，豈真貪愛寵，憑著意志擺脫富貴，逃出玉籠。

金絲雀，金絲雀，衝霄飛半空。不必怕，不必餒，堅心破牢籠。若然獲到自由後，恨怨一掃空。憑著勇氣應快奮翅，自得春風送。

原載《戲曲品味月刊》，二零一二年八月號（第一四一期）

# （四七）巾幗英雄花木蘭

近見多家樂社授曲，有由阮眉女士所撰，梁耀安及何萍兩位主唱的《征衣換雲裳》，內容描述代父從軍的花木蘭，經十二年征戰歸家。舊日同袍劉元度來訪，得悉對方竟是女兒身，雖訝異然亦感欣喜，結局情意相投，兩人共諧連理焉。

《征衣換雲裳》者，指脫下戎裝，回復女兒面目之詞也。述及花木蘭的曲目很多，坊間常見的有《木蘭辭》（劉艷華撰），《木蘭歸》（黃政致撰），《花木蘭》（李劍虹撰），《花木蘭之巡營》（曹浦生撰），《花木蘭從軍》（何建青撰），《請纓代父上疆場》（馬曼霞撰）等等。

二零一二年十一月十七日下午一時，香港電台亦有錄音粵劇，由鍾雲山、梁素琴、羅家會及傅標安等，擔綱演唱《花木蘭》。

而關於花木蘭故事的版本，十九俱如上述，不過，在元人小說《隋唐演義》第五十六至六十回當中，都有記載木蘭代父從軍的經過，故事雖屬「演義」（古代小說一種體裁），結局亦與傳說曲目迥異，然而書中人物亦多見於史實，故值得詳細一談。

## 《隋唐演義》版本

隋末禍亂，各路群雄紛起，散落江淮地區割據，如翟讓、祖君彥、王伯當、竇建德、王世充、李密及劉武周等，以起義軍首領名義而各據一方者，逾四十人之多。話說劉武周乃隋朝馬邑縣（今山西朔縣東北）鷹揚府一名校尉，大業十二年（六一七），因不滿隋朝政治，號召萬人而自稱太守，成為一地方割據者。

雖此，仍感勢孤力弱，於是送禮備儀，結連西突厥之狼主曷娑那可汗，相約侵犯中原。狼主得了此好處，遂招兵買馬，集募軍丁。

其時有「千夫長」（武官名，率二千五百人）名花弧，娶妻袁氏，育有二女一男。長女木蘭年僅十七，長得人高健碩，聲音洪亮，好騎馬射箭，講究兵法，表面看來就是男子漢模樣。次女又蘭，比姐年輕四歲，尚在襁褓者名叫天郎，一家五口，生活倒是一般。

此日狼主招募軍丁，花弧份屬軍籍，雖年屆知命，亦體弱多病，理應隨軍入伍。當得知消息後，難免憂心自己要為此而走一回。

如是者過了幾天，軍牌似雪片般飛來，催促花弧去「點卯」（於卯時到職，長官按冊點名），花弧曉得不能拖延，但亦無計可施，只有感到彷徨。

木蘭從旁得悉一切，心中想道，昔時春秋吳越雙方交戰，孫武子操練女兵，亦能保衛國土家園，倘我

改扮男裝，替父前去，只要自己乖巧，不曾泄露行藏，也許一年兩載得有回鄉之日，當報父母養育恩，豈不是好！

主意已定，於是把父親的盔甲行頭，穿扮一番，靴子裡藏些腳帶，行走起來，倒也像個武夫。母親見狀，嚇了一跳，木蘭說明原委，花弧對於女兒將要外出飽受風霜，甚是不忍，母親此也為之流淚，可奈軍情緊迫，三日就要動身，花弧只好答應下來。

花木蘭隨軍出發之後，唐王李世民計殺劉武周，智取羯人尉遲恭，使他歸順，也安撫了突厥狼主，許之助唐伐鄭（王世充稱鄭王），同時得見花木蘭相貌魁偉，就升他做了後隊馬軍頭領。

花木蘭隨軍渡黃河，涉黑水，飽歷風寒，亦在沙場參戰，建功無數。此日，幾千人馬來到鹽崗地方的標緲山前，衝出一隊軍兵，原來是夏王竇建德（六一八年自封）女兒，號稱勇安公主的竇線娘前往西嶽進香，差大將范願領兵護駕同行。兩隊軍兵鬥將起來，狼主不敵，危急之際，幸得後隊兵馬趕上，花木蘭衝入陣中救出狼主，但中了一些女兵鉤套繩索之計，和另外一名馬兵，遭對方雙雙捉去。

勇安公主以為所捉者俱是胡奴羯人，意欲殺之，怎料見有白面漢子相貌堂堂，嚴詰之下，方知彼為女兒身，亦係孝女一名，不禁嘆息，世間竟然有如此大孝之人，心實佩服。

一話多時，公主與木蘭談得甚為投契，惺惺相惜，於是當天參拜，公主自己比木蘭年長三歲居先，兩

粵曲詞中詞四集

270

人結為金蘭。至於另位並非羯奴，實係漢人齊國遠，乃代人攜書送信者，戰亂中遭突厥狼主拿著，做了馬兵，而今陣上為人所俘，如此而已。

## 花木蘭悲慘下場

話分兩頭，上文述及之王世充，本為隋朝侍郎，出任江都（今江蘇揚州市）郡丞，煬帝末年，他因鎮壓一眾農民起義軍有功，官升江都通守，後又率兵長期與瓦崗軍相持。煬帝死，唐武德二年（六一九），他自立為帝，國號鄭，成為河南地區重要的割據勢力。

武德四年，他遭唐主李世民攻伐，困守洛陽，差使去求夏王竇建德相救，只是夏王軍馬雖眾，卻被三千唐兵智取，十多萬雄師，經殺傷死亡，一朝散盡，被俘者亦有五萬餘人。

鄭王與夏王相繼被擄，前者得蒙不殺，降為庶人。而竇建德的下落則有二說，其一是唐帝李淵寬恕，許之出家為僧，但辭書所載，指他因戰敗而被殺害於長安，做夏王僅三載時光，時為公元六二一年。

與此同時，黃門官到來稟奏，說有兩女子自縛啣刀，跪於朝門外候見。唐帝深以為奇，忙叫押進，只見兩女裂帛纏胸，體露青衣，各自口啣一把明晃利刀，膝跪丹墀。李淵見狀，感到幾分憐憫，於是召人摘刀鬆縛，詢問之下，才知一係叛臣竇建德之女竇線娘，此際乞求赦免父親罪狀；另者花木蘭，則係河北花

中華非物質文化叢書・文學類・戲曲系列

271

孤之女，她將劉武周出兵邀西突厥狼主相助，己則代父從軍，後與竇線娘結義一段，說將出來。

唐帝對木蘭之孝行深表嘆息，也取庫銀二千兩，綵鍛五十端，賜贈木蘭回鄉為雙親養老之費。而線娘則有竇太后以同宗而認做姪女兒，二人謝恩出宮。

線娘與木蘭同返樂壽（今河北獻縣西南），因夏王曾於此建都，今日歸來，正好打點一切。木蘭牽掛父母，要辭線娘回家去，依依不捨，兩人又是哭別一場。

木蘭回到河北家中，細認門間，並非昔時模樣，幾個老鄰來見，訴說別後情景，才知父親已逝，母親改嫁魏家，居於前村務農。木蘭聽了難過，謝過鄰里，如飛趕到前村，恰見母親在井前汲水，重逢自是驚喜，母親帶她回去和弟妹相見，眾人哭作一團。

哭了一夜，翌日木蘭前往父親墳前祭奠。過了幾天，突厥狼主得知木蘭歸家，貪圖彼之美色，差人選將入宮去。木蘭聞之驚惶，夜間裡，將自己與竇線娘之間一些尚未完成的私事，交由又蘭處理。到了明日，車騎儀隊臨門，袁氏不忍女兒入宮，木蘭慰之，也出來對眾人說：「狼主之命，小民不敢有違，但要載我到父親墳前拜別，才和你們入宮去。」隨從答允，木蘭上了車子，抵至墳前，對荒塚一拜再拜，哭了幾回便自刎而死。隨從見狀，慌忙回去覆命。

是悲慘的結局了。

## 史家的花木蘭版本

二零一零年歲杪，報章上曾刊出有關花木蘭代父從軍的事跡。從中國史家最新發現，花木蘭確有其人，但非花姓，名字實為穆蘭，係鮮卑女子，「花」姓乃後人所加。

鮮卑為古民族名，屬東胡一支，漢初居於遼東，後漢時移於匈奴故地。在南北朝時候（北魏明元皇帝拓跋嗣，四零九至四二三年在位），鮮卑人從今日內蒙古自治區東北部，遷移至陰山的河南地帶（今內蒙鄂爾多斯）。

史家又考證，花木蘭在四一二年左右誕生當地，鑑於秦漢時期該處已被開墾，農業經濟發達，即以才有「東市買駿馬，西市買鞍韉」的商業活動。

花木蘭年方十六（？）代父從軍，時為公元四二八年（太武皇帝拓跋燾，四二三至四五三年在位），只以「函使」（專送官方信函的差使）身份，參與了陰山以北（包頭昆都侖河谷北）的柔然戰役。

柔然是古族名字，為東胡族支部（故地在今外蒙古哈爾和林西北）。公元四二九年夏初，拓跋燾為了擺脫柔然和南朝劉宋（劉義隆）兩面夾攻的局面，決定集中力量攻打柔然，於是兵分兩路，合攻柔然首領「牟汗紇升蓋可汗」（四一四至四二九年在位）。

五月，拓跋燾率軍抵達漠南（蒙古高原沙漠以南地區），捨棄輜重（行者攜載的物資）而晝夜兼程，

中華非物質文化叢書·文學類·戲曲系列

直迫栗水（今哈爾和林西部），對方毫無防範，遭擊四散奔逃，數百人被殺。

六月，拓跋燾揮軍沿栗水西進，柔然之可汗因連遭慘敗抑鬱而終。七月，北魏軍東還。八至十月，再襲「己尼陂」（今蘇俄貝加爾湖西北），剿對方部落，投降者逾十萬人，並將降附之民眾徙於漠南耕牧。

這就是一場勝利的柔然戰役，花木蘭因屬「函使」身份，從軍以來，不須與其他士兵同住，有助隱瞞性別，不致敗露行藏，就是這個原因。

原載《戲曲品味月刊》，二零一二年十二月號（第一四五期）

# （四八）《南宋鴛鴦鏡》之〈焙衣情〉

## 前言

執筆時，農曆新年將屆，坊間有導師已為歲杪該授何曲而傷腦筋。蓋新春前後，當生財和氣，屬語貴吉祥，但眼前所見之粵曲，傷情儘多，歡悅甚缺，某些聽來感覺良好而並非哭哭啼啼者，當屬稀有品種矣！

結果，導師選了由譚惜萍編撰，羅家英及吳美英原唱的〈焙衣情〉。

此曲為粵劇《南宋鴛鴦鏡》其中一折，故事描述男角係護花使者，因天雨而為女角作出焙衣的過程。全曲對話溫馨，充滿真摯感情。且末段由粵樂名家王粵生製譜的〈焙衣情〉，旋律輕鬆流暢，容易上口，是目下熱門的廣東小調。

## 粵劇演出版本

南宋高宗（趙構）建炎四年（公元一一三零年），金兵犯境，岳飛與韓世忠等將領紛紛起抗敵。此時有建州（今福建建甌縣）土豪范汝為及蓋世英兩人，在閩省據地稱王，糾眾作亂，並擄得途經此地之女子馮

中華非物質文化叢書・文學類・戲曲系列

275

玉梅，擬強行施暴。適有儒生范希周，亦係范汝為之姪兒，此日學成歸家，得睹情景仗義執言，身為叔父之范汝為，礙於姪兒之凜然正氣，不敢造次，馮女得出生天。

范生護花有責，遠送馮女前往福州尋親。途中遇雨，衣衫沾濕，兩人於破廟暫避，並取火焙衣。交談之時，由憐生愛，因而互訂終身（此段亦係粵曲《焙衣情》之主要環節）。

當時另一土豪蓋世英追蹤而至，欲索馮女作妾，范生情急之下，冒認已為玉梅之愛侶，才免於難。

按馮女係「提轄」（宋代官名，統轄軍隊及督捕強盜）馮公翊女兒，此日雖得歸家團聚，但金兵已強攻建州，馮父除遣使向韓世忠求助之外，對於已女和范生相戀一事極度不滿，有棒打鴛鴦意圖。

稍後建州城已遭金兵攻陷，范、蓋兩土豪突圍，不敵戰死。情勢危急，玉梅勸范生喬裝走避，留身報國，臨別之時，各執一面鴛鴦寶鏡作為信物，矢誓永不相負。

范生化名賀承信，投靠岳家軍旅，輾轉多年，屢立戰功，岳（飛）元帥以范生一表人才，亦知悉種種往事，於是為彼執伐，前往馮家下聘。馮父勢利，見是岳家元帥為媒，欣然接納。但玉梅以與范生有盟在先，亦不知此位賀承信是何等樣人，堅決反對，父女幾至決裂。後來，得岳、韓兩位元帥勸解，而范生亦現身人前，玉梅方才醒覺，眼前佳公子原是舊日有情人，喜不自勝，且馮父亦向范生陪罪認錯，前嫌冰釋，舊鏡重圓。

## 宋人語本小說版本

由宋人所編的「話本」（說唱故事，多用口語寫成）小說《馮玉梅團圓》一書，並無焙衣情節，相信此係戲劇家為求渲染效果而加添枝節者，和「話本」故事大不相同。

話說南宋高宗年間，有福州歲監官馮公翊，其女名為馮玉梅，十六隨父赴伍，途中被一夥強徒劫往建州城，繼而被迫與叛軍之范希周成親。

玉梅其後得知，此位范希周原來也是被迫加入叛軍者，雖淪為草寇，但為人忠厚，且才貌雙全，亦無作出傷天害理之行為，於是對彼印象改觀，從敬仰而生情。

朝廷方面以叛軍作亂，出兵剿之，官兵聲勢浩大，馬壯人強，叛軍僅是烏合之眾，未能力敵。玉梅與希周夫婦恐怕大難臨頭，商議各自逃命。分離時，范希周將自家之祖傳鴛鴦鏡各一為證，並立盟約，誓不重婚他人，之後揮淚而別。玉梅在戰亂中，幸得鄉人護送回家而范希周投靠岳家軍，有功且獲任為「廣州特使」。

事為玉梅之父得悉，設法使女兒與夫婿重聚，結局大團圓。

中華非物質文化叢書・文學類・戲曲系列

277

## 《焙衣情》詞句例釋

（一）從權：依從權宜之計。

曲句：「驟雨頻傳，何處能容，快向綠陰深處暫從權。」

範例：清人小說《二度梅》第九回：江蘇常州人梅魁，歷任山東濟南府知縣，為官清廉，因赴京彈劾權貴，卻遭奸相盧杞所害，斬首市曹（縣中通衢大道，古代多在此行刑），其獨子良玉得報風聲，與書僮喜兒從常州府出逃，轉到同省的儀真（徵）縣一家客棧住下。

梅良玉意欲投靠當地縣官岳丈的侯鸞，但個人身為欽犯，禍福難料。喜兒獻計以己代主，冒充前往一試岳丈心意，成功固欣然，倘若對方翻臉，則公子自行逃走可也。

良玉不允，喜兒勸道：「非是小人敢欺公子，想此情測料不定，進退兩難，若不『從權』，恐有他變。」

（二）吉人天相：是「吉利之人，必有上天庇祐」，此中的「相」，非指相貌，而係幫助，輔佐的意思。

曲句——「所謂骨肉連心，倒也難怪，惟望吉人天相，終有日父女團圓。」

範例——清人小說《說岳全傳》第十七回：靖康元年（公元一一二六年）金兀朮五十萬大軍壓境，已

近黃河邊界，地方官飛報人朝。宋欽宗聞訊大驚，設朝坐殿，詢及眾卿退敵之計。

官居右丞相的張邦昌奏道：「金兀朮若過了黃河，汴京危甚，臣觀滿朝文武全才，無如李綱、宗澤，

聖上若命為元帥及先鋒，決能退得金兵。」

欽宗准奏。李、宗二人領旨出朝，本來是個文官的李綱說：「老元戎，你看那些奸臣，明明欲害下

官，保奏領兵，老夫性命全仗包庇。」

身為護國副元帥的宗澤道：「元帥放心，『吉人自有天相』。」

（三）覿靦：害羞貌，也作「覿覥」。

曲句——「脫衣確為難，嬌羞紅滿面。」；「何用覿靦，若受寒患病，苦難相纏有誰憐。」

範例——元王實甫《西廂記，首本一折》：「未語人前先覿靦，櫻桃紅綻，玉粳白露，半響恰方

言。」

「櫻桃」句形容崔鶯鶯啟唇欲語。「玉粳」本係似玉般的粳米，此喻牙齒之光潔。「半響」就是一會

兒，「恰」有剛剛之意。

（四）泥塑木雕：「泥塑」是傳統工藝品之一，以黏泥捏製成各種形狀的泥坯，再施以彩繪即成；而

「木雕」亦是傳統藝術，多用黃楊木作為雕刻材料，由於此種木材質地堅硬，有紋理細密及色黃而溫潤等

優點，效果媲美象牙。

曲句——「菩薩都是木塑泥雕，又怎會偷窺呢？」（按：應係泥塑木雕之誤。）

範例——明人小說《警世通言》第九卷：唐朝玄宗期間，有番邦來使遞蠻書，滿朝百官，無人能識。天子龍顏大怒，正待問罪，此時翰林學士賀知章舉薦李白。因彼屬布衣，天子賜同進士及第，著紫袍金帶及紗帽金簡上朝見駕。

李白當廷讀罷蠻書，內容不盡是挑釁聖朝，大動干戈之語。天子聽罷不悅，沉吟良久，方詢百官有何應對之策？此時兩班文武如「泥塑木雕」，無人敢應。

繫鈴解鈴，最後當然是由李白回書番使，化解了一場政治災難，這就是「李謫仙醉草嚇蠻書」的典故了。

（五）僭越：超乎規定範圍。

曲句——「姑娘，身軀要緊呀，放心焙（衣）罷！」；「如此說，奴家僭越了。」

範例——明人小說《檮杌（音陶兀，凶獸名）閒評》第二十六回：明朝熹宗天啟元年（公年一六二一年），山東東阿鎮劉家莊的莊主劉鴻儒，聯同頭陀及道士，於歲初在當地的九龍山上開壇作法。彼等以神光佛法降靈世間而出真主（皇帝）作號召，倒也迷惑了不少鄉民愚婦，連日參拜，絡繹於途。

不過，事為官府知悉，認為彼等妖言惑眾。蓋官府明文禁止講經聚眾及宣揚邪教者，於是派人前往圍剿。

這邊廂，一眾人等推舉劉莊主上座，劉鴻儒以己為一介草民，何能稱皇而推辭之際，有跛了一足的李頭陀大叫道：「你不為主，何人敢『僭越』？我等不過是紫微垣中小星，怎敢罔僭！」遂把劉莊主推上座位按住，讓眾人在堂前行五拜三叩首之禮。

（六）暗室不欺：「暗室」乃隱蔽而不為人所窺見之處；「不欺」也者，指不會做出未能見光的事情。

曲句——「亂世欣逢好少年，暗室不欺殊罕見。」

範例——典故出自《漢‧古烈女傳‧衛靈夫人》，主人翁是春秋時代的衛國大夫蘧瑗（音渠瑗），表字伯玉，為人奉公守法，剛正不阿，深得世人讚美。

成語「暗室不欺」，指國君衛靈公與夫人夜坐，聽得門外車馬轔轔，其聲至宮門門闕而止。才過闕，車聲又起，靈公問乘車者誰，夫人答「此乃蘧伯玉是也。」

靈公問何以知之？

夫人再答：「妾聞禮儀所規，過宮門而下車，有含尊敬意，自古孝子忠臣，不因貴顯而一己炫耀，也

中華非物質文化叢書‧文學類‧戲曲系列

不因於黑暗中而有乖德行，蘧大夫乃國之賢臣，仁復有智，必不因暗昧而廢禮，是以知之。」

公遣人查之，果然。是以後人用此典故，指導守禮儀且並無越軌行為者，都會用上暗室不欺這種美德來作形容。

原載《戲曲品味月刊》，二零一三年二月號（第一四七期）

# （四九）《胭脂店》出自《留鞋記》

樂友捎來曲譜，語及近月流行的《泣血水繪圖》（董小宛故事）、《英雄血淚》（南霽雲故事）、《古渡離愁》（李清照故事）及《喋血睢陽》（張巡故事）等，盡是腥風血雨，死別生離的曲目，每易惹人納悶、傷感甚至流淚。

因此，彼以一曲輕鬆的《胭脂店》，擬作授曲教材，除沖淡一下哭哭啼啼的氣氛之外，也可藉此而為己方學員提供一些另類地方戲曲（以俗、口、語入詞）元素，未嘗不是一件好事。

按胭脂本稱「燕支」，乃產自西域一種植物，葉型酷似薊（音計）草，花朵一如蒲公英。以花汁製成染紅顏料，古時婦女用之塗抹臉龐及嘴唇，前者稱「面脂」，後者有「唇脂」的叫法了。

記得四十年代期間，有關由廖俠懷撰曲兼獨唱的《啞仔賣胭脂》，是啞仔因上街零零賣胭脂而得美人垂青的故事；而今二零一三年過半，《胭》曲那開店賣胭脂者只是一個女流，卻引來落第書生前往光顧，終於贏得芳心，共諧鴛譜云云。本文的《胭》曲，只擷取《留鞋記》一劇上半闋內容，且加添枝葉而作出完美結局，這是撰曲人蔡衍棻聰明之處，其實此曲之情節並非如此簡單，還有若干匪夷所思的下文。

## 原來的《留鞋記》版本

上述《胭》曲脫胎於元代雜劇，由無名氏編撰的《王月英元夜留鞋記》，劇情是這樣的：

洛陽才子郭華應試落第，歸里後終日流連於坊間飲宴，偶見胭脂小店女子王月英，驚為天人，於是藉買胭脂前來搭訕，王女亦以對方年少英俊，一表人才而存好感，但因店中有其母在，彼此不便傾談。

稍後，女遣侍婢梅香遞柬，相約郭生於元宵晚夜，前往相國寺中觀音殿會面，一訴衷情。不料該夜郭生夥同友人賞燈，因醉酒而昏睡於觀音殿內，王女到來叫喚不醒，無奈只好以羅帕包裹一隻繡花鞋，置於郭生懷中才離去。郭生醒後知悉，心生懊悔，自感愧對伊人，於是吞食羅帕而氣絕。那邊廂，小廝琴童四處尋覓，忽見主人死去，以為遭遇寺中和尚所害，逐往開封府衙，包待制（拯）遂令張千扮作貨郎，亦訪得王母，方知彼之女兒乃係繡鞋物主，於是緝拿王月英歸案。王女到府供出實情，並與張千前往觀音殿取證。當王女扯出郭生口中羅帕時，郭生神奇地即時復活，包待制明白真相，得見二人兩情相悅，遂詢王母，是否願意招納書生為婿，王母順水推舟，當場應允，包判二人結成夫婦，大團圓結局。不過，讀者可能心生疑惑，書生吞羅帕自盡且氣絕身亡者，諸人到來之後，也是報官府之時，按理已相隔一段時間，為何這書生經女角從其口中扯出羅帕，又能再而復生呢？也許這是女角精誠所至，金石為開，有以致之。

## 《胭》曲的方言俚語

第一頁由女角唱：「偏偏你不到，算係點？」這「偏偏」解作「竟然」，「算」乃「到底」，「點」即「怎樣」。全句意為：「你竟然沒有出現，且令我苦候，打算怎麼樣（打算玩弄甚麼把戲）？」

第四頁開始，女角有「你等吓先啦」一句。「等吓」相當於「稍候」，「先」係「一會兒」，此句為「你可稍候片刻」之意；而第四頁尾段，男角的一句「又關妳事？」其書面語是「與妳何干」的（「又」等於「再次」）。

第六頁的「吞吞吐吐，兜兜轉轉。」（書面語為欲語還休，不著邊際。）在第十頁的「言傳愛衷，左兜右轉」，則有默默含情，顧左右而言他之意。第八頁「咪行住」一句，此處之首字係「唔好」，「不可」，全句有「企定定」之意。

第十頁寫少女情懷，因恐他人知見，故無限嬌羞而漲紅粉臉，暗示一句：「你明唔明啫（你明白人家之心事否）？」男角以「嗯，一點就明啦」回應，此處之「一點」，固然係「一聲提點」，也可視作對方之眼神，一點靈犀之意。

又第十頁尾段有「乜，乜妳唔答應呀（牙）」句，這「乜」作「點解」、「為何」的解釋，亦可無義且為助語詞，甚至略去也無妨；但按著的「我都未知你叫乜名？」這裡的「乜名（man的陰上聲）」則解

中華非物質文化叢書・文學類・戲曲系列

為「甚麼名字」了。

　　結論：綜觀全曲若干口語，淺白易明，不過，有母在堂之黃花閨女和飽讀詩書之才子角色，出言粗糙似與身分不符。加上有些佶屈聲牙的詞句，唱起上來，拗口而牽強，是瑕疵了。

原載《戲曲品味月刊》，二零一三年八月號（第一五三期）

# （五十）金婚、曲藝、徵聯

好友梁廷棣與夫人陳宇平結縭五十載，賢伉儷情商一眾當年綠邨電台之好友協助，二零一三年六月二十九日於油麻地戲院舉辦「良朋顧曲賀金婚」粵曲演唱會，梁氏夫婦與眾好友共演唱八闋曲，包括：《半塘訪小宛》、《錦江詩侶》、《斷橋會》、《沈園會》、《情贈茜香羅》、《百花亭贈劍》、《瀟湘禪訂》和《西湖邂逅》等。

演出的場刊有「梁廷棣的心路歷程」作自序，曲藝名家梁以忠先生正係彼之先堂二伯父，一九四九年夏，梁先生從內地來港，欲投靠當時任職於唱片公司之二伯父，奈何竟招來責罵並訓示，「人玩音樂」而作為娛樂消遣誠可，但賴此謀生則屬「音樂玩人」，智者不取，是以拒之。

六十年代初，梁先生加盟澳門綠邨電台香港分行，與梁天、梁碧玉、梁祈巨、梁妙蓮及梁家燕等，合組一隊梁家班，於夜間播放「歌唱小說」，撰曲人為斬夢萍。

節目播出廣受好評，也適合了當時的社會風氣，成績理想，電台主持人飄揚女士更增設「坊間小說」如《蘇旻殊》及《梁儲》等劇目，由梁廷棣主持。

時光飛逝，物換星移幾度秋，演唱會圓滿結束，一眾當年好友，參加金婚慶典，此日共眾百尺樓頭，欣喜故人仍健，細談往事說當年，樂何如之。

## 徵聯比賽揭曉

由香港《聯文雅集》每月主辦之公開徵聯，第八十七會主題用到梁先生以及夫人名字，以「雙鉤格」（七至十一言）開徵賀聯作為金婚紀念。本來，將廷棣兩字分別冠於聯首者，是為「鶴頂」，而宇平名字依序出現在上下聯之末，則稱「雁足」，今將兩者結合而成「雙鉤格」了。主人家以港幣貳仟元作為獎勵，分配各得獎者。

全榜送交評卷二百零一對，糊名易書（隱去作者姓名及另行書寫）後，呈李汝大老師評閱，得獎名單及作品如下：

狀元： 喻光初（廣西藤縣）

　　　　延請親朋　慶賀雙星輝廣宇

　　　　棣連蘭桂　香飄四季美生平

榜眼： 龍行政（廣西藤縣）

　　　　延伸比翼飛高宇

　　　　棣展同心祝太平

探花：盧宏（廣西岑溪）

　　延燭輝煌　樂盈眉宇

　　棣英璀璨　欣慰生平

傳臚：黃昭麒（廣東順德）

　　棣聯玉樹　燕婉同偕醉太平

　　延宴金婚　鶯妝並倚輝仁宇

優一：冼顯東（廣西藤縣）

　　延慶雙星　相愛相親情動宇

　　棣緣五秩　互尊互敬禮行平

優二：陳卓

　　延慶生輝　銀燭金婚開廣宇

　　棣華獻瑞　瓊漿玉液頌昇平

優三：曾昭林（廣西藤縣）

延蒂枝連　恩愛夫妻聲振宇

棣棠花艷　情深伉儷業升平

優四：何柏淩

延頌金婚　和合雙仙齊降宇

棣迎玉曲　朱陳常伴唱清平

優五：李孺（廣西昭平）

延年舉案娛清宇

棣萼騰芳樂太平

優六：趙崇仁（廣東江門）

延續才華　成就驚寰宇

棣增福氣　夫妻享太平

優七：陳宇江（廣西藤縣）

延水流長　兩岸曉煙多彩宇

棣棠花發　滿園春色兆清平

優八：鮑懋振

延及兩儀行大宇

棣通萬物現均平

優九：趙瑞琴（山西河曲）

延齡益壽居仁宇

棣茂棠樂享太平

優十：楊秋（廣東順德）

延齡綠蟻傾南宇

棣萼金蟾照北平

優十一：盤漢光（廣西岑溪）

延賀金婚樂廣宇

棣傳玉盞慶昇平

優十二：李煖

延綿恩愛樂金婚　齊家廣宇

棣萼榮華霑紫氣　盛世太平

優十三：杜鑑深

延歌菊部驕寰宇

棣曲梨園擅子平

優十四：鄭元太（福建閩清）

延賓玉照榮華宇

棣侶金婚享太平

優十五：傅紹智（天津市）

延展愛情　夫妻幸福酬馨宇

棣通恩惠　伉儷安康享泰平

優十六：郭小霞（廣西昭平）

延賓設席開瓊宇

棣輩吟詩賀胋平

優十七：吳品惠（廣西藤縣）

延水清揚　五代明君開盛宇

棣花艷放　八方赤子慶昇平

優十八：許宗明（福建閩清）

延頸頻看　兒笑孫歡常返宇

棣華增映　伯歌季舞享昇平

中華非物質文化叢書・文學類・戲曲系列

優十九：李建中

延露知音　鶼鰈同心吮曲宇

棣霞散彩　椀盤細語享穌平

優二十：

延年益壽舒眉宇

棣萼榮華享太平

評卷者李汝大老師擬句：

仄起：

延菊放幽香　竹籬依廈宇

棣棠開艷色　酒席醉昇平

平起：

延齡福澤長　親朋宴廣宇

棣萼芬芳盛　伉儷慶昇平

原載《戲曲品味月刊》，二零一三年九月號（第一五四期）

二零一三年季夏，城中熱唱曲目有《喋血睢陽》，此亦《張巡殺妾》另一版本。今由廣州之鄧偉堅君重新撰寫，除隱去「殺妾」一段之外，其中不乏古代之軍事專有用詞，本文試述於後，望能藉此篇幅，為坊間一眾樂友釋疑。

## 安史之亂，兵困睢陽

唐朝肅宗至德二年春（七五七），歷安（祿山）史（思明）之亂，安祿山死後，其子安慶緒派遣部將尹子奇，率兵二十萬來攻。時張巡官居御史中丞，與太守許遠同守睢陽，但士兵及守卒僅有六千八百餘人，論實力遠遜於對方，大軍壓境，形勢險峻。

張巡督勵將士，整月之內，先曾活捉數十將領，殺死叛軍二萬餘人；其後又有大小陣戰，殺將領近百，殲滅萬餘敵軍，也發箭射中尹子奇左眼，正因主將受傷，叛軍敗退。

同年七月，尹子奇又率數萬人來攻，敵強己弱，張巡除了偶爾夜間向敵軍偷襲之外，只能死守，蓋兵源有限，不足以言退敵。同時苦守之下，日往月來，糧草將盡，每名將士每天所分得的一口

糧，還要摻入裹茶的紙張和樹皮來食用。因此，城中所剩餘的一千七百士兵只能挨餓，苦不堪言。

當時，河南譙郡有許叔冀鎮守，亦有尚衡守彭城，以及賀蘭進明守臨淮等。彼等明知睢陽被圍，但卻擁兵自保，不來救援，睢陽形勢極為不妙。

## 南霽雲率兵突圍

為了請求救兵，張巡派遣勇將南霽雲，率領三十騎兵突圍而出，向臨淮方面求援。

不過，心胸狹窄的賀蘭進明，一則妒忌張巡往日功績，拒不發兵。其次，他知道南霽雲是個人才，想之留為己用，於是置備酒食和樂伎來作招待。

南見此狀，不禁氣憤填膺，哭著對賀蘭說：「我來之時，睢陽全城斷糧，人人挨餓，今日這頓美食，我又如何吃得下？你擁有強兵，眼看危城將臨，也不發兵救援，這又豈是忠臣義士的所為？」

說罷就咬下自己一根指頭，遞給賀蘭，也說出：「我既不能完成主將的命令，也就留下指頭，以示我曾來過。」

在座人等聞之下淚，可是賀蘭一意孤行，深恐危城一旦脫險，他日退敵功勞盡歸張巡，而自己也不能算上半點好處，所以鐵石心腸，不為所動，結果南霽雲失望而去。

南先返附近的寧陵，會合城使廉坦一起，帶同三千人馬，在重重圍困中衝回睢陽，僅剩下人馬一千。

而城中將士知道救兵無望，都不禁痛哭起來，敵方得悉情況，圍城更緊。

## 睢陽終於淪陷

羅掘俱窮，城中連戰馬雀鼠都已吃盡，也出現了「人相為食」的情景（食人三萬，皆自殺或餓死者，非活殺）。張巡與許遠商量，可以逃走棄城，但張以為，睢陽是江淮的主要屏障，一旦失守，敵方乘勝推進，江淮之地難保。何況，古時戰國諸侯尚且能夠互相救援，危城尚存一線生機亦未可料。於是寧可坐以待斃，也不棄城逃走，最後，城中僅活四百人。

敵軍終於破城，一眾人等就義。歷時數月的睢陽之役，以寡敵眾，數千人而能殲滅敵軍十二萬，敢不令人驚嘆。按理，張巡此等忠臣義士，雖死猶榮，但朝廷中人，認為張巡寧死也不撤兵，以致出現人吃人的現象，這些都是重罪，所以不應予以表彰云云。

不過，民間百姓就持不同看法，正是敬佩張巡和許遠不畏強敵，為了維護個人信念，堅持到最後一刻的氣節，確屬難能可貴。正因如此，從河南睢陽城以至廣東的潮陽縣中心地區，都有「雙忠廟」在，他們也被稱為「雙忠公」，就是紀念兩位忠臣義士的英勇事跡。

有人奇怪，廣東地區與張巡、許遠等本無甚牽連，何以扯上關係？原來是唐朝歷史上稍晚的韓愈，他很仰慕兩位英雄，所以當他上任為潮州刺史的時候，把兩人的英勇事跡教化當地人民，所以才擁有「雙忠廟」的建成。

原載《戲曲品味月刊》，二零一三年十月號（第一五五期）

# （五二）為《喋血睢陽》釋詞（中）

（一）喋血：喋通「蹀」，後者解「履踐」，「蹀血」猶言踏血，形容殺人流血之多。《史記·淮陰侯列傳》有載：「聞漢將韓信涉西河，虜魏王，禽（音擒）夏說（音悅），新喋血閼與（音許雨，今山西和順縣境）。」又「喋血沙場」一句，亦見粵曲《潞安州》，指陣前殺人既多，且履血而行之謂。

（二）睢（音須）陽：位於河南商丘，屬當地市轄區之一，為歷史悠久文化名城，土地面積有九百六十平方公里。

睢陽位置，本為春秋（桀）宋地，周初微子封國於此。秦稱睢陽縣，屬碭（音蕩）郡，以位於睢水之陽得名。而「睢陽城」則係漢時梁孝王（漢文帝幼子劉武）所建。

（三）同仇：同心合力迎戰。《詩經·秦風·無衣》：「倚我戈矛，與子同仇。」

（四）敵愾（音慨）：抵抗其所恨怒者。《左傳·文公四年》：「諸侯敵王所愾，而獻其功。」後人將上述兩詞合而為一，表示同心協力，痛殲敵人。

（五）射潮：五代後梁開平四年（九一零），十國之一的吳越武肅王錢鏐（音求），始築「捍海塘」，但怒潮洶湧，「版築」（版通「板」，以兩板相夾，中置坭土，用杆舂賞，「築」就是舂土的杆，

中華非物質文化叢書·文學類·戲曲系列

係古代建築一種）不成。

錢鏐並不氣餒，命人造竹箭三千，在「墨雪樓」（今浙江杭州市西湖東南）遣「水犀軍」（以水犀牛外皮作甲冑之武裝軍隊），架上強弩五百以射潮，迫使潮頭低向，東轉西陵方向，遂奠其基，並以鐵絙（粗繩）貫幢，用石鏈之而成塘。

（六）荒雞：古人以夜間三鼓前的鳴雞為「荒雞」，因迷信者以半夜雞鳴會有兵起動亂，屬不祥之象。

據《晉書‧祖逖傳》所載，祖逖中夜聞雞起舞事，述及此乃中夜不時而鳴之雞，故訶（怒斥）之曰：「荒雞」，蓋荒者係荒誕和荒亂之謂也。

蘇東坡的《新渡寺送任仲微》詩，有「獨宿古寺中，荒雞亂夜鳴」句。據學者解釋，此乃荒野、荒涼之地所聽到的，準此，才可襯托出古寺環境之荒寂。

（七）板蕩：《板》、《蕩》出自《詩經‧大雅》，是譏諷周厲王殘暴無道，敗壞國家的名篇。這裡的《板》，據說是凡伯寫來諷刺厲王的，而《蕩》則係召穆公以借喻方式，感嘆厲王統治時候的天下亂象。兩首詩篇，同樣揭露周厲王時期那種黑暗動蕩的社會情況，後人遂以「板蕩」一詞比喻亂世。

（八）歃（音霎）血：古代結盟，必宰牛取血，以盤盛之，與盟者一一微飲其血，或塗血於口旁，表

示信誓不渝。而「歃」字為淺飲或微吸之意。

結盟時所立的誓約，叫「載（陰上聲）書」。《孟子．告子下》：「五霸，桓公為盛，葵丘之會諸

侯，束牲載書而不歃血。」（春秋時，齊桓公、宋襄公、晉文公、秦穆公及楚莊王等，合共稱為五霸。當

中又以齊桓公最為強盛。魯僖公九年秋，即公元前六五一年，桓公在河南蘭考縣東的葵丘會眾諸侯時，只

是縛好牲畜，加上公立的盟約，並沒有殺牲取血來立誓。）

而當時的誓言，表示決誓為周朝王室效忠，申明周天子禁令，偃武修文，共申盟好。誓言是：「凡我

同盟之人，既盟之後，言歸於好。」

這是古代國家之間一次有名的結盟，史稱「葵丘之會」。

（九）玉碎、瓦全：「玉碎」也者，由於玉價高貴，質地堅硬，借喻人之品行美好，性格堅強，雖然

遭敲容易碎裂，但能保存氣節而甘於犧牲；相對而言，瓦塊屬粗賤之物，縱使得以保存完整，以此喻人，

倘覷顏事敵而賣友（國）求榮者，指不顧名節和有苟且偷生的含意了。

典故出自《北齊書．元景安傳》。

話說北齊時候，北魏宗室元氏多被誅殺，元氏「疏宗」（疏房遠族）的元景安等，擬向北齊的文宣皇

帝（高洋）商議，自己願意跟隨齊氏皇室改稱高姓，但他的堂兄元景皓不以為然，也說出：「那有人放棄

本氏親族，去追隨他人姓氏的呢，大丈夫寧可玉碎，不能瓦全。」意思是說，自己寧顧一如給鎚子敲碎的玉石，也不願像瓦片保存完整而貪生怕死的生活下去。元景安把堂兄這番話告訴了文宣帝，結果元景皓給抓起來殺掉，家屬也遭徙往邊境，而元景安則得保平安，隨之改姓為高氏了。

原載《戲曲品味月刊》，二零一三年十一月號（第一五六期）

（十）馬革裹屍。本題是東漢時馬援所言，有意圖為國立功之豪情壯語，具出《後漢書·馬援傳》。

建武十七年（公元四十二年），馬援拜為伏波將軍（伏波係因船涉江海，欲使波浪平息之意。稍前漢武帝時有路博德者亦獲封此銜），奉命率軍南伐，平定交趾後奏凱歸還，被封為新息侯。

時有故人孟冀，以善計謀馳名，前往祝賀。馬援說出：「匈奴及烏桓國等胡人，頻在侵擾邊境，我當請纓前往迎擊。大丈夫就算死，也要死在邊疆地帶，以馬革裹屍還葬，絕不可以死在床上和家人面前的呀！」

孟冀回說：「真正的壯志，合該如此。」建武二十年，武陵（今湖南常德西）部落反漢，時援已年逾花甲，仍領兵出戰，後病死軍中，卒年六十三歲，而「馬革裹屍」一語，指以馬革（皮）包裹遺體，還葬家鄉之意。

（十一）壁垛凋敝：「壁」乃牆壁，關防用語為軍壘；「垛」字音「躲」，本解作箭靶或土堆，亦為建築物牆頭凸出部分。兩字合成一詞，當指城牆土之「垣壁」位置，以及存放箭靶的

「垛樓」

而「凋敝」則係形容衰敗、破落，甚至水深火熱的困苦環境。後者語出《史記‧酷吏列傳》，述及西漢時有張湯，治獄嚴峻，所判斬者不避貴戚，但因過分刻酷而往往造成冤獄，書中遂有

「還為中尉，吏民益凋敝」句。

又據《封神演義》第六十七回，周武王造拜將台，奉姜子牙為師，謹擇良辰，候旨之日行禮。

話說子牙擇了三月十三日，先將「斬法紀」律牌掛在帥府，俾眾將士知悉，「斬法紀」分別有：

「慢軍、欺軍、懈軍、橫軍、輕軍、妖軍、貧軍、刁軍、姦軍、採軍、背軍、怯軍、亂軍、奸軍、弊軍及誤軍」等十六頂。

第七頂是這樣的：「所用兵器，克削錢糧，致使弓弩絕弦，箭無羽鏃，劍戟不利，旗幟凋敝，此為貧軍，犯者斬。」

箇中的「凋敝」，為殘缺、破爛不全之意。

（十二）欲魚竭澤：成語本為「竭澤而漁」，語出《呂氏春秋‧義賞篇》。

春秋時，晉文公（重耳）將與楚人會戰於城濮（今河南范縣南），召喚大臣狐偃（又名咎犯）而問：

「楚眾我寡，奈何而可（如何應付）？」

狐偃對曰：「臣聞祭禮之君不足於文（多禮），繁戰（多戰）之君不足於詐（詐術），君亦詐之而已

（你用詐術好了）。

文公以狐偃之言告知大臣雍季，季曰：「竭澤而漁（使池中的水乾涸而捕魚），豈不獲得（必有所得），而明年無魚；焚藪而田（焚燒山林而獵獸），豈不獲得，而明年無獸。詐偽之道，雖今偷可（現在雖佔便宜），後將無復，非長術也（但以後不可再用，非長久計）。」

後以「竭澤而漁」喻不留餘地，盡其所有之意。

（十三）砥柱中流：即「中流砥柱」。

「砥柱」乃山名，處於河南三門峽附近的黃河「中流」，因屹立激流之中，外形如柱，故名。而用到這句成語，比喻一個人具有堅強力量，能夠支撐危局的含意。

《晏子春秋·內篇諫下》，述及齊景公有勇士名古冶子，當炫耀自己的功勞時說：「吾嘗從君濟於河，黿銜左驂以入砥柱之中流。當時是也，冶少不能游，潛行逆流百步，順流九里，得黿而殺之，左操驂尾，右挈黿頭，鶴躍而出。」（我曾隨國君渡黃河，有一頭大黿叼走左驂潛入砥柱山下的激流中，我那時年紀輕，且不會游泳，就潛入水成逆行百步，又順流行了九里，終於捉住大黿把它殺死。而且左手握著馬的尾巴，右手提著黿頭，像鶴一樣的躍出水面。）

按：「驂」是拉外套的馬，「黿」即今日山端的學名，「古冶子」是成語「二桃殺三士」主角之一，

此為其中一節。

又清人小說《十二樓》五卷第一回，中有前言《勸世文》，勸人應勤於正道，不可甘作下流；人惡不悛，只怕到了山窮水盡之時，惡不去而善不來，才恨錯難返，於是有了「悔不遇得正人君子，做個中流砥柱，早早激我回頭」之句。

原載《戲曲品味月刊》，二零一三年十二月號（第一五七期）

## （五四）為《喋血睢陽》釋詞（續篇）

（十四）時窮節見（音現）：「時窮節乃見，一一垂丹青」，係文天祥《正氣歌》中的第九和第十句。

「時窮」指局勢危困，「節」為氣節，「丹青」乃紅與綠，兩者顏色均難於泯滅，藉此以比喻品質堅貞，且能永垂後世。

不過，這個「見」字不宜按照字面讀出，而應改唸之為「現」音。翻開古籍，此中例子正多，如《戰國策·燕策》的「圖窮而匕首見」，《史記·項羽紀》中的「軍無見糧」，以及北齊時人，斛律金的《敕勒歌》最後第七句「風吹草低見牛羊」等等，都是須讀之為「現」音的。

（十五）膂（音呂）力：「膂」字部首從「肉」，其一作脊骨解，次為體力。

「膂力」一詞有體力剛強之意；而某人口才出眾者，可用「膂列」作形容。前者見明人小說《英烈傳》第二十九回。

元末天下大亂，群雄冒起，雄鋸一方的北漢王陳友諒，遣大將普勝與朱元璋麾下的常遇春在池州（今安徽貴池縣）開戰，因誤中埋伏而不敵，損兵折將近三萬人。普勝心想，回朝得見陳友諒，彼必不容，於

是遠走漢陽（今湖北武漢），另外差人通知陳友諒，備奏前事。

友諒聞訊大怒，正欲喚取殿前刑官，械送普勝回朝處決。那元帥張定邊向前輕聲奏言：「普勝奸計多端，膂力出眾，今駐兵求援，欲觀陛下何意耳。……主公當以好言慰之可也。」

（十六）白羽：以白色羽毛為材料所製成的器物，此指箭鏃。正如《喋血睢陽》曲第七頁的「滿目山河淚，時將白羽揮」句，有拯救黎民，保家衛國的含意。

在唐代盧綸的《塞下曲之二》詩，曾有「林暗草驚風，將軍夜引弓。平明尋白羽，沒在石稜中」之句，這引述史學家司馬遷在《史記》有言：

「廣出獵，見草中石，以為虎而射之，中石沒鏃，視之，石也。因復更射之，終不能復入石矣！」

漢將軍李廣夜間出獵，以為有虎在前，性命攸關，把箭用盡全身氣力射出，箭頭射進跟它硬度差不多的石稜（邊角、石縫），平明（天亮）時，得知是塊石頭，再射，當然不能達到之前的效果。

「白羽」就是白色的羽箭了。

（十七）夷齊：商朝時候的孤竹國（今河北秦皇島市盧龍縣），國君名叫墨胎初，「夷齊」是他的兩個兒子伯夷與叔齊的簡稱。相傳其父臨終遺命，要立次子叔齊作繼承人。

孤竹君死，叔齊認為己年居幼，不宜繼任，要讓位給其兄，但伯夷以父命難違，堅決不受，而叔齊也

不願登位，他們先後都逃到周朝去，投靠西伯侯姬昌（即後來的周文王），姬昌死，時為公元前一一三五年。

公元前一一二二年，周武王起兵伐紂（商紂王）之前，兄弟二人也曾叩馬（勒馬）而諫，諫曰：「父死不葬，爰及干戈，可謂孝乎？以臣弒君，可謂仁乎？」不聽，武王滅商，他們認為武王不仁不義，恥於進食周粟，從而隱居到首陽山下（今山西永濟縣南），採薇（野菜）而食，結果餓死。死前曾作歌曰《采薇》。

此歌原為「徒歌」（無樂器伴奏的歌唱），後人將之詩為琴曲，並稱作《采薇操》：「登彼西山兮，采其薇矣，以暴易暴兮，不知其非矣。」

故事見《史記·伯夷列傳》，今人以「夷齊」一詞入粵曲者，有《魂斷水繪園》，係作高尚守節的賢者風範。

（十八）魚麗：題目是軍陣名字。

《睢》曲尾頁曲詞有「率眾將，整軍胄，兵分魚麗」句，這是古代將士步卒隊形環繞戰車而進行疏散配列的一種陣法，亦作魚類相比次的解釋。

《左傳·桓公五年》所載：「秋，（周）王以諸侯伐鄭，鄭伯禦之，以曼伯為右拒，祭仲足為左拒，

原繁、高渠彌以中軍奉公（護衛鄭莊公），為魚麗之陳（陣），先偏後伍，伍承彌縫。」

杜預注：「車戰二十五乘為偏，以車居前，以伍次之，承偏之隙，而彌縫缺漏也。五人為伍，此蓋魚麗陳（陣）法。」

也就是說，鄭國軍隊作一軍五偏，一偏五隊，一隊五車。五偏五方為一方陣，以偏師為居前，讓隊伍其後跟隨，彌補空隙，這樣的編排一如魚隊，故名「魚麗之陣」。

原載《戲曲品味月刊》，二零一四年一月號（第一五八期）

# （五五）蝶迷花醉救風塵

《蝶迷花醉》係二零一三年及一四年在坊間熱唱的粤曲名字，撰者方文正，原唱為新劍郎及張琴思，此曲故事脫胎於元代雜劇《趙盼兒風月救風塵》，著作者為關漢卿。

所謂「蝶迷」，乃稱混跡於脂粉叢中的狂蜂浪蝶，此喻執絝綺子弟周舍；而「花醉」也者，不啻就是平康北里中的鶯鶯燕燕，遑指女角趙盼兒和宋引章兩人了。

記得二零零八年季夏的香港藝術節，也曾有過《救風塵》折子戲演出，分別係《引章求救》以及《盼兒智賺》等，劇中人物由任冰兒飾趙盼兒，周舍由吳仟峰飾演，徐月明飾宋引章，郭俊聲則飾安秀賢等，是描寫風月場中的鬥智喜劇了。

另有成曲於七十年代的內地粤劇《救風塵》，有由文覺非飾周舍，林小群飾宋引章，趙盼兒由譚玉真飾演，飾宋母翠蘭的是戴瑞芳，而飾演挑夫張小閒的，就是關國華。

## 《救風塵》本事

聰明、機智的趙盼兒，不幸風塵淪落，過著慘痛的火坑生涯。她為人重情仗義，不畏強權，正因如

中華非物質文化叢書・文學類・戲曲系列

此，也結識得一群要好姊妹，彼此照應，互相扶持。

姊妹之中，宋引章較為年輕，她和秀才安秀賢情投意合，已訂海誓山盟，只是有個花花公子周舍，仗

著家有恆產，四處招搖，自從一見宋引章，驚為天人。

宋引章和秀才郎，本來才子佳人，極之合襯，但引章自從認識周舍之後，由於對方刻意追求，細心慰

貼，暑天時助之打扇，寒冷天又為她暖床，更兼家財富有，使得這個虛榮心重的宋引章，一下子就改變主

意，捨棄了原本相愛的窮秀才，投進周舍的懷抱。

當盼兒知道引章要嫁給周舍，認為不妙，於是出言規勸，力證周舍只是一個玩弄女性的負心男兒，全

不可靠。怎奈未諳世情的宋引章，卻認為對方心事如塵，而且季子多金，能夠嫁得周郎，遠勝與秀才捱窮

多矣，於是不聽勸告，準備做其少奶奶的美夢去。

## 引章求救

宋引章以為覓得好歸宿，從此脫離苦海，正是喜不自勝。怎知貪婪偽善，狡猾好色的周舍，將引章弄

得到手之後，立即露出本來面目，進門即施五十殺威棒，朝打暮罵，百般折磨。而且還揚言：大凡女人到

了自己手中，只有打殺的，沒有買休賣休的，換言之，嫁入周門的女人若想離闕，難矣！

前想後，為免日久出禍，寫了封信，託隔壁的王貨郎捎給自己娘親，請轉告趙盼兒快來營救。

所以之後的宋引章，只能百般忍受，背人垂淚，蓋悔不當初也。但繼續如此下去，必遭虐待而死，思

宋母拿信找到盼兒，央求出手。盼兒是義氣女兒，不念舊怨，於是計劃如何相救。

趙盼兒了解周舍為人，有喜新厭舊，好色貪財的弱點，此日略施脂粉，打扮得一身漂亮，收拾好兩箱

內藏珠寶的行李，讓跑腿張小閒肩挑，自己騎上馬兒，朝往鄭州一家由周舍開設的旅店去。

## 智賺休書

盼兒求得店中老頭約會周舍。既來，雙方之前雖曾認識，但短距離接觸大美人，周舍靈魂兒飛上天，身軀也酥了半截。彼此閒聊幾句之後，盼兒表示對周郎仰慕，願意嫁他為妻，但前提是要他先行將宋引章休棄，才與其共結婚盟。而且為顯誠意，除了展示自行攜來的兩箱私己，也著挑夫外出購買羊肉、美酒及

紅羅（絲織品），作為訂情信物。

周舍半信半疑，但目睹這從來賣藝不賣身，眼前一位明艷亮麗的大美人，復見箱櫃之中，那價值不菲的珠寶金銀，頓起人財兩得之念，於是佯作答允。

不過回心一想，休了舊的不足惜，但萬一這新的娃兒反悔，自己豈非兩頭落空？躊躇之際，盼兒知他

心意，再行立下毒誓，以堅定對方信心。

這時候，宋引章已找到前來，他依照母親得到原定的計劃行事，戟指盼兒，痛罵她不要臉，勾引自己良人，再又亮出尖刀朝向周舍，若然異見思遷，就要捱了這一刀。

突如其來的舉動，把周舍嚇得呆了，自己那懦弱的妻房，竟然如此兇悍，他朝反目的話，後果堪虞。

匆忙間，把盼兒早已準備好的紙筆，寫了休書，與引章一刀兩段。

戲曲情節至此結束，但元劇尚有餘篇，是周舍不服且告上官衙，指趙盼兒混賴（挑撥）；這時安秀才也來狀告發周舍強奪人妻。結果鄭州太守李公弼明察秋毫，判處周舍杖責六十，宋引章則歸安秀才，故事圓滿大結局。

原載《戲曲品味月刊》，二零一四年月號（第一五九期）

# （五六）朱弁留金十六年

中華非物質文化叢書・文學類・戲曲系列

## 前言

歲春之初，學界名宿韓翁在報上撰文，推介二零一四年新書《粵曲詞中詞》，其中對南宋時候朱弁出使金國的真實時間表示懷疑，因為任何宋代史書，關於記載朱弁的一切資料，隨時可以找到。

在宋高宗趙構的建炎元年（一一二七）以至紹興十三年（一一四三）是整整十六個年頭。起初，朱弁以通問副使的身份出使金國，當時他已四十二歲，歷後十六載歸來，翌夏病逝，享年僅五十九歲，這全是書載的史實，半點也不含糊。

不過，坊間所有的粵劇和粵曲唱本，對此都書寫六年而非其他數字，為何又會出現如斯謬誤的呢？

筆者研究歷史人物，對於韓翁所提出的質疑，完全同意，謹就個人所知，為上述時間的差距而作出一些闡釋。

六年、十年、十六年

時維一九五六年，由秦中英編劇，廣東粵劇團首演於廣州太平戲院的《朱弁回朝》一劇，主角有陳笑風、郎筠玉及曾三多等。起初劇本清楚列明，朱弁羈留金國的時間為十六年。一九六零年再演時，女角已換上陳綺綺了。

經初演以至重演，陳笑風頗有意見，他認為朱弁去時無鬚，年紀增添，十六年後肯定于思滿面，設若依照劇本而需掛鬚，前後不同，演出倍感吃力。所以雙方同意，將時間改為十年，而男角仍然以文武生姿態出現。

可是，問題並未完全消失，之中仍有差距，因為朱弁盛年出使，羈留多載的冷山歲月，異域風霜，難免蒼蒼白髮，那一份滄桑感，就很難用化妝術表達出來。假如演出時仍屬文武生角色的話，畢竟顯得欺場。

所以陳伶又再提議改為六年，蓋時間相距不遠，相信觀眾容易接受。而且男角毋須掛鬚，於舞台間仍可發揮個人所長者也。於是乎一鎚定音，如此這般的，從開始的十六年改為十年，而再變成短短的六年。

粵曲詞中詞 四集

316

## 觀眾要求不高容易處理

從歷年所見的曲目，唱詞十九類同：「六載困胡疆，一朝回宋土」（見《朱弁回朝之送別》、「六載冷山受雪風，一朝脫身放牢籠」（見《寒江傷別》）、「哀哉心中一句話，相守六年未訴她」（見《朱弁回朝之招魂》）……等曲目，對於時間上的六年，全都缺了一個「十」字。

這樣當然有好處，歌者省事，唱來絕不會出現突兀間累贅的感覺也。

十六年變成六載，歌者只求合意，容易上口，但作為撰曲人，對之既不作出懷疑，亦無興趣再去翻查史書，須知一套《宋史》凡六百九十餘卷，正是卷秩浩繁，為了區區一闋曲目和一段人文歷史而去尋根究底者，相信能有幾人？

所以，除非是研究文化史實的，否則，一般消費人士，視覺與娛樂隨之，他（她）們聽曲和看戲，什麼年什麼月，知不知道多少個年頭，又有什麼關係呢！

此亦所以，消滅了十載時光而改用六年，觀眾和聽眾並不容易察覺，三十六計其中之一的「瞞天過海」，正好派上用場。

不過，凡事都有例外，只見京劇的傳統劇目《朱弁冷山記》，以及福建南曲的《朱弁冷山記之公主別》第一折，前者有「朱弁被留金十六年，時刻以恢復國土為念」（見《中國戲曲曲藝辭典》五百九十頁）

的說明）；而後者則談及「宋代朱弁婚後出使金國，被留十六年，拒不受金國官職」等字句（見《中國音樂辭典(上卷)》一百三十頁），都是忠於原書《宋史》的表現，值得一讚。

原載《戲曲品味月刊》，二零一四年月號（第一六零期）

附錄

# （一）京劇唱詞淺釋

舍下訂閱《中國京劇》雜誌有年，見二零零八年第八期的月刊中，有石家莊讀者梁先生，對某些曲目的唱詞不明所以，故發而為文，希望有人能為各項問題作出解答云云。摘錄問題如下：

（一）《坐宮》中的引子「金井鎖梧桐，長嘆空隨一陣風」是甚麼意思？

（二）《金玉奴》中莫稽與金玉奴婚後，大夥吃喜酒時，金松說：「咱們來個蝴蝶會！」「蝴蝶會」之詞是怎樣來的？

（三）《法門寺》最後一場，賈桂見宋巧姣、傅朋、孫玉姣三人打分後，誇三人「貢花三朵」似的，「貢花三朵」之說從何而來？

（四）《望江亭》中譚記兒所唱「好一似我兒夫……」，也唱成「好一似我的夫……」，兩種唱詞哪個更妥當？

（五）《文姬歸漢》中有「狐死首丘」之說，也有「狐死守丘」之寫，哪個正確？

（六）《群英會》裡周瑜唸白中有「陸賈（谷）」一名，也有唸陸賈（甲），哪個唸法對？

（七）《洛神賦》初演時，袁紹的兒媳叫甄宓（蜜），後來演出又改叫甄宓（福），字典上宓是單音（蜜），這是怎麼回事？

（八）《龍鳳呈祥》中孫尚香所唱「昔日梁鴻配孟光」的典故是甚麼？

（九）《釣金魚》中康氏所唱「丁藍刻木」、「萊子斑衣」、「孟宗哭竹」、「楊香打虎」的典故是甚麼？

（十）《鎖麟囊》中薛湘靈所唱「種福得福如此報，當初多虧贈木桃」，「贈木桃」一詞是從何而來？

（十一）不少劇目中，皇帝的配偶稱「皇后娘娘」、「妃子」、「妾妃」、「貴妃」、「嬪妃」，這些是怎樣區分的？特別是「梓童」之稱是怎樣來的？皇上的女兒有的叫「公主」，有的叫「郡主」，又是怎樣區分的？

（十二）「送你南學把書念」為甚麼不唱「送你北學把書念」？

（十三）「曹植敗北於曹丕」，為甚麼不說「敗南於曹丕」？

（十四）「東床駙馬」，為甚麼不稱「西床駙牛」？

（十五）「掃盡狼煙」之詞是怎麼來的？

（十六）「煙花女」之詞是怎麼來的？

正因京劇和粵劇（曲）的唱詞，兩者存有若干共通之處，京可見，粵亦有之。於今不嫌冒昧，筆者也來越俎代庖，試以個人所知，作出一些粗略解說。

（一）《三郎探母·坐宮》一劇有「金井鎖梧桐，長嘆空隨一陣風」的引子，首句出於唐代王昌齡的《長信秋詞五首》之一，全詩四句如下：「金井梧桐秋葉黃，珠簾不卷夜來霜。熏籠玉枕無顏色，臥聽南宮清漏長。」

「長信」乃漢朝宮名，此喻妃嬪失寵之典。詩的前半寫秋夜淒清景色，形容妃嬪寂寞悲哀；末句臥聽宮漏，意為長夜不寐，諱言失寵者之憔悴堪憐而說「熏籠玉枕無顏色」，充滿委婉情意。

手頭並無此劇唱詞，故不知是誰人所唱，只記得二零零三年十月初，香港西灣河文娛中心也曾公演此劇目。主辦團體為「上海戲曲學校」，飾演鐵鏡公主者為田慧，而楊四郎（延輝）則由姜培培飾之。

321

（二）《金玉奴》一劇中，大夥兒吃喜酒時，有人說出「咱們來個『蝴蝶會』」！

「蝴蝶會」也者，據一九九零年北京商務印書館出版的《辭源》所載：是清代同人聚飲的一種名目，清梁紹壬《秋雨盦（音庵）隨筆》之六：「今同人攜酒一壺，肴二碟，釀飲（合錢飲酒），名之曰蝴蝶會。匪（非）僅諧聲，亦以象形也。」

（三）《法門寺》最後一場，賈桂見宋巧姣、傅朋、孫玉姣時，對彼等有「貢花三朵」的形容詞。

「貢花」始於宋代，是各處地方專門貢獻給朝廷的名花，歷史以來，洛陽產花最盛。太宗期間，從此地至汴京（今開封）一帶的「留守」（官名），每年均遣派驛使，專人晝夜兼程，馳往京師進貢。

當時之「貢花」有二，一是形如海棠的海仙花，此花花密枝長，軟垂如曳錦帶；另種則係鮮艷華麗的牡丹花。

（四）《望江亭》一劇，有女角唱出「俺兒夫」及「俺的夫」，兩者實二而為一，並無不同。所謂「我兒夫」，是妻子暱稱丈夫而不名，正如今人的稱謂，丈夫以「兒母」（阿乜媽）叫喚對方，道理完全一樣。

《望江亭·一折》的〈村裏迓鼓〉中，譚記兒新寡，為避惡霸楊衙內苦纏，躲進清安觀抄寫經卷。時而為己孤零身世而嘆息：「自從俺兒夫亡後，再沒過相隨相伴。」

《法》劇中有以「貢花」稱譽對方，屬讚美之詞。

（五）《文姬歸漢》有「狐死首丘」句（另作「守丘」者不合）。相傳狐狸將死，頭部必然朝向己身所出生的山丘，意為懷念故鄉。

例見屈原之《楚辭·九章·哀郢》：「鳥飛反（返）故鄉兮，狐死我首丘。」（鳥兒不論飛多遠，總會飛回故鄉；狐狸臨死之前，總會把頭朝向牠出生的山丘。）後因以這句成語為不忘本份之喻。

（六）《群英會》中的陸賈，在該劇有以「陸谷」和「陸甲」稱之。

在粵語來說，賈字三音，其一讀「古」，例見《趙氏孤兒》一劇中的「屠岸賈」；次係賈錢的「價」，兩字亦通；三為姓氏的「假」（陰上聲），可見《再世紅梅記》中的「賈似道」。按此，上文的陸賈，粵音應以「陸古」為合。

普通話「谷」、「古」、「賈」有同音為（g）；「甲」、「假」、「賈」有同音為（ji）。當以「陸古」為合。

（七）京劇《洛神賦》中，袁紹的兒媳叫「甄宓」，宓粵音「伏」，可見由鍾自強原唱的《祭宓妃》；同樣，另曲的《苦鳳離鸞》，男角羅秋鴻唱出「恰似當年曹子建，一自甄宓離棄文鸞」句，他把宓字唱成「伏」音，完全正確。

宓字作為形容詞，如水流迅速的「宓汩」，可以唸為「蜜覓」，但談到名和姓，應作「伏」音。梁文

述及京劇《洛神賦》中，有人將之唱成「蜜妃」，以粵人看來，實誤。

（八）《龍鳳呈祥》中，孫尚香唱出的「梁鴻配孟光」。這句話的梁與孟同為夫婦，統稱「梁孟」。

關於兩人之典故，有「荊釵裙布」、「舉案（音碗）齊眉」及「廡下操舂」等成語，均由此而來。梁鴻與孟光都是東漢時人，本有指腹為婚之約，後來梁父母去世，家道中落，孟父意欲悔婚，唯是女兒允，布裙荊釵入梁門，二人終結連理。

（九）丁蘭刻木——三國魏曹植的《靈芝篇》有載：「丁蘭少失母，自傷早孤煢。刻木當嚴親，朝夕致三牲。暴子見陵（凌）侮，犯罪以忘形。丈人為泣血，免戾全其名。」

原來，東漢時河內人丁蘭，因為父母不及供養而喪，悲甚。遂用木頭雕成雙親模樣，晨昏定省，出門遠遊亦當稟告，宛如父母生前。

某日鄰居張叔酒醉，除惡言辱罵之外，更以手杖敲擊像頭，丁蘭知之而殺之，因此被捕。當辭別木人時，木人為之垂淚。官府以其通神靈，嘉為孝行，圖其形象於雲台，而「丁蘭刻木」更為後世《二十四孝》典故之一。

萊子斑衣——孝子故事次則，是春秋楚人老萊子，行年七十而椿萱尚存，他曾為親取飲上堂，也常穿著五色彩衣，又跌仆而臥地，扮嬰兒啼哭狀，以及逗弄雛鳥（烏鴉、別名孝鳥）於其側，戲娛雙親。後人

以此指孝順父母，體貼親心的典故。

孟宗哭竹——典出《三國志·吳書·孫皓傳》，三國時孟宗，以孝著稱，其母嗜筍，奈時居冬寒，筍仍未生。宗入竹林哀泣，筍為之出焉。此說喻孝感動天，辭書中的「孝筍」、「泣竹」俱詠此典。

楊香打虎——晉代之孝行故事。

順陽人楊豐，與子楊香於田間種粟，楊豐為虎所噬，時香年僅十四，手無寸鐵，竟敢趨前直扼虎項，虎懼而去，楊豐得免禍焉。香以孝誠，至感猛獸，此事後人列入《二十四孝》故事中。

百行孝為先，以上孝行故事，見於京劇《釣金魚》。

（十）贈木桃——木桃乃果名，屬落葉灌木，體高約二公尺，葉身長橢圓形，春日開花，五瓣或多瓣，有深紅、淺紅及白色，果實呈圓形或卵形，成熟後作黃綠色，有芳香味。

這詞典出《詩經·衛風·木瓜》第二章，全詩十二句如下：

投我以木瓜，

報之以瓊琚。

匪報也，

永以為好也。

投我以木桃，

報之以瓊瑤。

匪報也，

永以為好也。

投我以木李，

報之以瓊玖。

匪報也，

永以為好也。

詩句說出古時男女定情，有投果及餽贈的習俗，而受者亦以物回敬，是為禮尚往來。

這裡的瓊琚、瓊瑤、瓊玖等，都是美玉名稱，「匪」是「非」的意思。

（十一）皇帝的配偶及子女，名目繁多，且從這位者梁先生所述，簡介如下：

皇后是皇帝對正妻的稱呼，又有中宮、椒房及殿下等不同稱謂。夏商時代，天子之妻曰妃，周天子之正妻才稱后。

到了秦嬴政統一六國，他的正妻始稱為皇后，後世循之。至於皇帝叫喚皇后為「梓童」一詞，不詳，待查。

妃——本義為配偶，也是帝皇妾侍的統稱，地位僅次於皇后。秦滅六國之後。名號有所不同，妾稱皇妃。南北朝時，始有貴妃之名。唐玄宗李隆基愛戀楊玉環，是得寵之貴妃。明憲宗朱見深，曾冊封萬貞兒為貴妃，並冠「皇」字於其上，此後明清皇妃排位，是皇貴妃、貴妃及妃的次序了。

嬪——宮中女官名，周代稱「九嬪」，掌婦學之法以教九卿，歷代王朝多用此制。漢時有規定，「九嬪」掌「四德」（婦德、婦言、婦工、婦容）。及至三國時魏文帝曹丕定制，皇后之下設「貴嬪」。

南北朝時，南朝劉宋以「淑媛、淑儀及淑容」等為「九嬪」；北朝北齊又有「上嬪」與「下嬪」之別。唐朝的「九嬪」，分為「昭儀、昭容、昭媛、修儀、修容、修媛、充儀、充容、充緩」等。明世宗朱厚熜（嘉靖）時曾冊封「九嬪」，位在皇妃之下。

公主——對於皇帝及諸侯女兒的稱謂，周代稱為王姬，戰國時始稱公主。在漢代，皇帝女兒稱公主，而「長公主」係指皇帝的姐妹，至於皇姑，則稱作「大長公主」。

宋徽宗政和三年（公元一一一三年）也曾取消公主之名並以「帝姬」代之，後在宋高宗建炎二年（公元一一二八年），才將公主之名恢復過來。

及至清代，「中宮」（即皇后）之女名「固倫公主」（「固倫」於滿語為國家，含尊敬意）；妃嬪之女則稱為「和碩公主」了（和碩，滿語為方隅，方面之意）。

郡主——婦女的封號，即郡公主，晉始有之。唐宋封太子之女為郡主，而明清的郡主則係親王之女獲封。

（十二）南學——南北朝經術分途，有南學及北學之派別。

東漢鄭玄（公元一二七至二零零年）為諸經作注，兼采今古文。而三國是魏國的王肅（公元一九五至二六零年），推引古學，所著諸經傳解，多與山東高密鄭玄有異。

中華非物質文化叢書・文學類・戲曲系列

當時名士，有為《易經》作注的王弼，以及為《左傳》作注的杜預，皆贊成王肅的說法，於是「王學」與「鄭學」有所抗衡，似成對壘之勢。自後中原散亂，入南北朝後國分南北，經術亦遂分途，南北學派有別。北朝的「北學」悉為「鄭學」，南朝的「南學」則為「王學」矣！

（十三）敗北——出自《史記‧項羽本紀》：「身七十餘戰，所當者破，未嘗敗北。」

「北」是古字，即今字之「背」，可解作北面的屋堂，不過，此處之「北」字卻與方向無關。且從字形來看，很像兩個人互相背靠，其下有「肉」字而成「背」，是後人加上該字部首而成。而勝利者朝敗軍窮追，就是「追逐敗北」，由於此「北」字並非開乎方向，所以也就不存在「敗南」之說了。

當兩軍對壘，某方戰敗而撤退，逃跑時背向敵人，是為「敗北」。而勝利者朝敗軍窮追，就是「追逐敗北」，由於此「北」字並非開乎方向，所以也就不存在「敗南」之說了。

（十四）東床、駙馬——東床亦稱「東坦」，是「東床坦腹」的略語，典故出自《世說新語‧雅量》，述及晉朝太尉郗（音希）鑒，派門人到京口（今江蘇鎮江）的王家挑選女婿，王家諸子皆盛裝以待，只有一人，坦衣露腹而躺於東廂床上。門人回報，郗鑒得知後決定，女婿選此人，原來就是王羲之。

正因王家屬名門望族，王羲之性格豁達，絕不在乎得失，所以才為郗鑒垂青，後人稱「東床快婿」者，即此。

至於駙馬，是西漢時候武帝所置的官名，「駙」字於此有「副馬」的含意。

古之駙馬，多由宗室外戚和諸公子孫所充任，作為陪伴皇帝乘車的近侍。但從魏晉以後，皇帝女婿都給加上「駙馬都尉」封號，簡稱之為「駙馬」，後世遂以此為皇帝女婿的代稱。而與此同義的「額駙」一詞，始見於清代，係滿文和漢文的混合語。

（十五）狼煙——狼糞之煙，相傳古代邊防地區用作軍事上的警報訊號。於烽火台上燃起狼糞，取土煙直而聚，雖風吹之不斜，故名。

狼煙既然示警，當有匈奴之類的敵兵來犯，朝廷出兵剿之滅之，又或交戰使降而臣服，年年進貢，歲歲來朝，是為「靖胡塵」和「掃盡狼煙」的說法了。

（十六）煙花女指妓女，由溫誌鵬編撰的粵曲《抗金兵之計議》也見這詞：「煙花女未解忘國恨，貪花鬧酒夜夜到天明」，是出身於煙花之地的梁紅玉故事。

煙花女簡稱「煙花」，元曲雜劇《包待制陳州糶米》（註）第三折〈哭皇夫〉：「盜糶了倉米，乾沒（吞沒）了官錢，都送予潑煙花。」

《水滸傳》第三十二回，宋江與武松在瑞龍嶺分手後，意欲前往投靠小李廣花榮，怎料路經清風山中伏，遭一眾嘍囉捉拿上山，綁在柱上，等候山大王酒醒時，給剖出心肝，一會吃新鮮肉。宋江尋思：「我只為殺了一個煙花婦女變得如此之苦！」

「煙火婦女」這詞除了形容妓女之外，也指一如閻婆惜那般私生活放蕩的女人。

註：《包待制陳州糶米》中的「糶」字，音「跳」，左上角從「出」，指賣出穀物；相對的「糴」字，音「笛」，左上角從「入」，是買入之意，廣東的口語所謂「糴米」，即前往米舖買米也。

原載《戲曲品味月刊》，二零零九年六月號（第一零二期）

# 貴妃醉酒

二零零四年十二月，是當代國畫大師傅抱石一百周年誕辰，他的生前作品在給拍賣，有《雲中君和大司命》與《茅山雄姿》，分別以人民幣一千八百七十萬及二千零九十萬元的高價售出，而另幅《貴妃醉酒》的名作，亦在廣州拍賣會上，以五百萬元成交。

另則相關消息，是第四屆中國京劇藝術節，為紀念京劇大師梅蘭芳及周信芳（麒麟童）誕生一百一十周年，因而舉辦專場演出，由梅蘭芳之子梅葆玖於二零零四年尾月十三日，在上海公演梅派名劇《貴妃醉酒》。

## 貴妃扮相雍容、名家風範

《貴妃醉酒》又名《百花亭》，曲本有來自民間傳奇《磨塵鑒》第十二齣《醉妃》一說，描述當日唐明皇寵幸梅妃，而將楊妃冷落，後者為此而極感痛苦，是以狂飲醉倒；這在洪昇所著的《長生殿》亦見旁及，但無「醉酒」情節。清代的「花部戲」（乾隆年間，崑腔被稱為「雅部」，其餘的地方戲曲劇種則稱作「花部」，含貶意），有《醉楊妃》一節。

《貴妃醉酒》另有說法，相傳乃北京「四喜班」之掌班人吳鴻喜所創，「四喜」為清乾隆五十五年

（公元一七九零年）四大徽班之一，與「三慶」、「春台」及「和春」齊名。

劇情十分簡單，述及楊貴妃此日約會唐明皇於百花亭，並設宴飲酒和賞月，怎料明皇爽約，已移駕西

宮梅妃處，唯有自斟自飲，太監高力士與裴力士在旁侍候。

為了討好貴妃，二人戲稱皇上駕到，楊妃醉裡矇矓，誤信為真，於是跪倒塵埃接駕，後來方知訛傳，

不禁大發嬌嗔，遂命高力士恭請皇歸，力士不敢，楊妃酒後失常，且顯出種種醉態；此刻四周孤寂，長夜

漫漫，更反映出內心的空虛和苦悶，百感交侵，只好悻悻然返回宮去。

《貴妃醉酒》一劇，主角扮相雍容，做手大方，一派名家風範，通過優美的唱做，刻劃出楊妃於醉酒

後的幽怨和美態；而那委婉細緻的兩段「四平調」唱腔，和多種樂器伴奏的舞姿，表現出楊妃的疑惑、怨

憤和無可奈何的心情，同樣因為醉酒，醉態可人，愈見醉時就愈美麗，表演也愈見出色，給予觀眾最高的

藝術享受。

《貴妃醉酒》既是京劇和漢劇劇目，至於粵人喜愛的廣東音樂，亦有這闋簡稱「醉酒」的小曲在；這

曲之前雖置有短短的「板面」，但令人少奏，「掌板」師傅只按譜作「加官頭」鑼鼓起，而唱腔設計者，

多捨棄了原有的「板面」，而易之以「上、上、上尺工乙士上」這段「引子」作為開場，一眾樂師齊奏，

並與鑼鼓同步。

事實上，當奏出這句「引子」之時，觀眾可以感覺得到，是主角出場時候；整闋「醉酒」小曲，旋律流暢，琅琅上口，粵曲《七月七日長生殿》有之，《蘇小小離魂》與《荔鏡緣之投荔》亦見，歷來係一闋相當流行的音樂譜子呢！

## 《醉酒》小曲旋律優美流暢

一九八七年二月二日的香港藝術節，上海京劇團南來，先香港大會堂音樂廳演出，當晚的劇目，有《雁蕩山》、《碰碑》、《蝴蝶夢之說親回話》、《臥龍弔孝》等，而後大軸的梅派名劇《貴妃醉酒》，則由著名的青衣旦角李玉茹擔綱演出。

這位李玉茹來頭不少，一九四零年畢業於北京的「中華戲曲專科學校」，她與工青衣、習程派的侯玉蘭，工花衫、青衣的白玉薇及工花衫的李玉芝等三位女同學，被合稱為「京劇四塊玉」呢！同是一九八七年的十月三日，「天津市青年京劇團」，為「中國地方戲曲展」而演出《貴妃醉酒》於香港新光戲院，演員有雷英和石曉亮等。

而次年的「中國地方戲曲展八八」，香港聯藝公司主辦了「紀念梅蘭芳藝術大師名作匯演」，其中

十一月四日於新光戲院隆重演出的，就有這齣《貴妃醉酒》，演員為馬小曼。

到了二零零二年五月上旬的「李仙花演劇專場」，香港文化中心大劇院有《貴妃醉酒》演出，除了由李仙花飾演楊貴妃之外，另有丘濤和張廣武二人，分飾高力士與裴力士，是劇中兩名太監的閹角了。

而二零零四年這二次演出，是二月十四日的香港藝術節，此中的京劇項目，由中國京劇項目，除有原屬於董圓圓主演「梅派」的《貴妃醉酒》之外，亦有劉山麗主演「尚派」之《漢明妃出塞》；耿巧雲主演「荀派」之《辛安驛》；張火丁主演的「程派」之《春閨夢》等，當晚最高票價為三百八十元及四百五十元。

原載《戲曲品味月刊》，二零零五年二月號（第五一期）

# 《龍鳳呈祥》

二零零五年四月二十五日，香港文化中心有「京劇群英會」，首晚上演劇目為《龍鳳呈祥》。

《龍鳳呈祥》係總目名稱，亦是一齣群戲，生旦淨末俱備，唱唸做打齊全，內分三段折子戲，依次為《甘露寺》、《回荊州》以及《蘆花蕩》等。

今次陣容鼎盛，觀眾同時欣賞到精彩演出，其中有幾位演員角色值得一記。

一九八五年十月一日，北角新光戲院也曾上演《龍鳳呈祥》，當晚飾演（前）喬玄和（後）魯肅的是張學津（京劇青衣演員張君秋之子），以及一九八八年十一月六日，同樣是新光戲院上演《龍鳳呈祥》，之中有譚元壽演（後）劉備，葉少蘭飾演的周瑜和飾演（前）趙雲的張學津等。

之外的一九八五年十月十八日，「中國京劇藝術家演出團」公演於新光，當晚有《借東風》、《燒戰船》與《華容道》等，演員有張學津飾孔明，亦有新馬師曾客串關羽，袁世海演曹操，及劉學欽飾演趙雲等。

流光如駛，今日張、譚、葉諸位重臨香江，一晃眼，又相隔了十多二十個年頭。

## 《甘露寺》與《回荊州》

東漢建安十三年（公元二零八年），荊州牧劉表病逝，赤壁之戰後，荊州一地落在東吳孫權手上，建

安十五年冬，劉備向孫權借取荊州北部之地，聯盟對抗曹營。

自從借據荊州，得之為「落腳點」，劉備常以漢室宗胄為由，藉故不肯交還，此亦「劉備借荊州，一

去無回頭」的出處。正因如此，東吳深深不忿；吳主孫權與都督周瑜，乘劉備妻甘夫人之喪，遂設下美人

計，聲言以妹孫尚香相親，將劉備誆騙過江，於禁錮對方同時，亦乘機劫回荊州。

不過，此計為諸葛孔明識破，將計就計，除部署趙雲保護主公之外，亦使劉備借助周瑜岳父喬玄，令

其說服孫權母親吳國太，而吳氏起初對女兒婚事一無所知，後聞劉備賢德威名，頗有好感，遂於甘露寺中

相親，選中劉備為婿。此事弄假成真，孫權存心殺害劉備，只是空歡喜一場。

劉備在東吳成親後，周瑜害彼之心不死，盛設歌舞，迷其心志，使日夕耽誤於聲色之中，從而忘其本

份，不作回荊州之圖；趙雲拆閱諸葛亮早已訂下的第二個錦囊，詐稱曹操來襲，促劉備與新婚夫人同歸，

孫尚香偕劉辭母起程，並以郡主威嚴，斥退東吳追兵。

其後周瑜率兵趕至江邊，諸葛先生料事如神，及時遣船接應，劉備才得脫臉，此亦「周郎妙計安天

下，賠了夫人又折兵」之謂也。

## 《蘆花蕩》

話說周瑜設計，明替劉備收復西川，暗為劫取荊州，但遭孔明識破，洞穿此乃「假途滅虢」的狡計，於是差遣張飛扮作漁夫，預先隱匿蘆花蕩中，而另外亦派出四路人馬，埋伏荊州城外。

周瑜領兵三千，叫囂於荊州城下，趙雲在城上應陣，周瑜見對方驍勇，知計不得逞，回馬便走，怎料霎時喊起震天，從江陵、秭歸、公安以及彝陵小路等，四路人不知多少兵馬，人人誓言活捉周瑜。

拚死突圍，周瑜突覺眼前一花，箭瘡復發而墮於馬下，眾人急救。周瑜帶兵歸巴丘（今湖南岳陽市西南），這時諸葛孔明有來書，誰料是催命符，周瑜讀後慨嘆一句「既生瑜，何生亮」，昏極吐血，連叫數聲而亡，得年三十六歲。

二零零五年五月八日，「中國少京劇藝術團」在新光戲院演出，劇目就有單齣上演的《蘆花蕩》在內。

原載《戲曲品味月刊》，二零零五年六月號（第五五期）

中華非物質文化叢書·文學類·戲曲系列

337

# 編後記

早在張文老師刊行《粵曲詞中詞二集》之時，筆者就曾預期還會有《三集》和《四集》面世，今日總算完成任務。

《初集》好評如潮，不論曲藝界的大行家如黃政致先生、陳錦榮女士、鄧偉堅先生、廖妙薇女士、潘少孟先生、陳志輝教授，還是文化界的大老韋基舜先生、韓中旋先生都先後賜序贈詞，都是對彼多年以來致力粵曲詞中詞的最大肯定。

在此談談「梓童」一詞，這於粵劇戲迷絕不陌生，即為舞台上皇帝對皇后的敬稱。

「梓童」初作「子童」，始見於宋元平話，平話即是後代章回小說的前身。「子童」既是皇帝對皇后的敬稱，亦是皇后自稱。明代以後，多改為「梓童」，或云係戲劇作品以「子」字形容皇后，恐有不敬之嫌。

有論者認為「子童」的來源當是「小童」。《論語·季氏》：「邦君之妻，君稱之曰夫人，夫人自稱曰小童。」那麼「小童」就是春秋戰國時期的諸侯正配夫人的自稱。

由「小」到「子」，則兩字屬於有「一義通同」的同義詞；然後由「子」到「梓」，除了「一義通

同）之外，還同音呢！

相傳漢武帝幸衛夫人之前，曾夢見梓樹。梓樹，亦有子道的含義，例如敬稱人家父子皆賢，可稱為「賢喬梓」。

以上供粵劇界高明君子參考。

潘國森於心一堂

戊寅孟春穀旦

中華非物質文化叢書・文學類・戲曲系列